U0011130

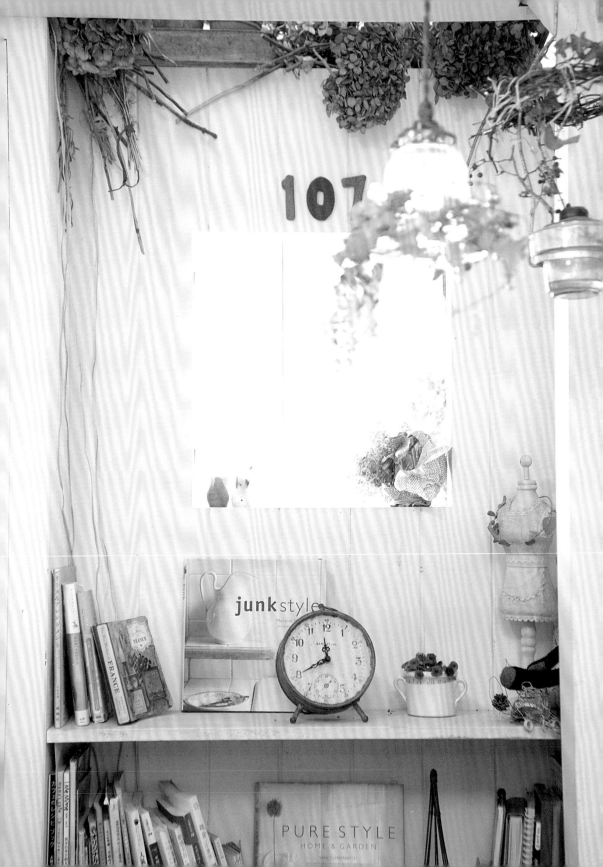

Come
home!

日雜手感, 家

CONTENTS

CHAPTER 1

經典元素

　　在手感鄉村風格居家裡，木頭的質感是很重要的表現元素。這樣的用法主要是來自於原木小木屋的概念，用原木搭成的木屋，不論是建築形式、格局配置、天然建材，都最能將原野的自然風貌濃濃地傳達出來。但一般居家採用大量的原木來做裝修或佈置，不免稍顯厚重，所以能夠代替原木或圓木的木頭條板便應運而生。

　　條板分成幾大類型，有一類是實木做成的。實木做成的條板帶有實木本身的紋路，比較常用的木材有雲杉、松木、橡木這幾種，紋理都很漂亮，但因為是原木，所以價格也相對較高。另外也可以用木芯板做成的條板，這種條板表面上也有木頭的紋路，價格相對平價，也是常見的室內裝潢建材。市面上還有一種材料稱為企口板，是一種有著不同規格以及材質選擇的條板，特色是條板與條板之間拼組的接口都已經壓模做好了，使用者可以依照自己的喜好選擇，予以組裝使用即可。

　　使用條板或是企口板，必須先評估空間大小，再依照空間大小來決定木頭條板的使用量，如果是小空間，條板的用量請相對減少，避免全部鋪滿、用料過多使空間過於沉重，局部使用是比較恰當的。其實，最受歡迎的作法，是用木紋條板做成腰牆，也就是將牆面鋪到半滿的高度，達到風格的裝飾即可，不一定要整牆鋪滿，而且腰牆也有踢腳板的防髒功效。

▶ 諮詢 森林散步空間工作室、黑兔兔生活散步屋、手作屋的幸福角落、11+3幸福暖暖、茉莉花園、小狗媽媽的店

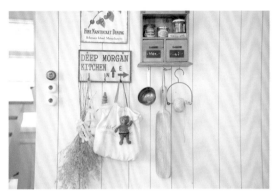

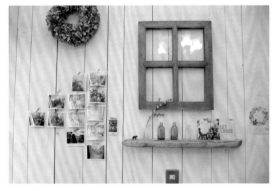

1）**不及頂腰牆，製造留白感** 用木條拼成未及頂的壁板腰牆，高度剛好在視線所及之處，用來佈置或壁掛生活物件，其上方則留白，讓空間顯得餘裕。2）**企口板表現鄉村手作感** 企口板牆面可以是精緻收邊的美式風格，也可以是自然隨興、充滿手作質感的鄉村調性。3）**幫牆壁穿上新裳** 想改變牆壁的質感可用約0.5公分厚的木板釘在牆壁上，選定自己喜歡的底色，請油漆師傅上色，再加上勾線，也可營造出類似企口板的效果。4）**以刷白壁板作為生活物件的布景** 寬度不一的夾板壁板拼貼，刻意製造有別於一般企口板尺寸一致的制式感。塗刷時，不在漆料內加水，而以乾刷的方式，呈現自然質樸。

條板腰牆的高度設定 腰牆的高度是相對應於空間中的家具的。如果是在客廳空間規劃木頭腰牆，腰牆的高度可依從沙發的高度，大約是105公分高；如果是運用在餐廳，腰牆的高度必須相對提高。

　　文化石可以分為兩種，一種是人造的合成石材，一種則是天然文化石。尺寸、樣式、紋路以及顏色變化相當多。鄉村自然風居家常用這樣的建材來表現風格，是因為文化石能夠營造出原石疊砌的效果，與紅磚砌成的工整牆面再刷上大面積的油漆，要來得更有手感，展現出時光流逝的痕跡以及大自然的不規則粗獷感，所以文化石是很受歡迎的室內建材。

　　在室內空間中，文化石比較常運用在客廳、餐廳的主牆，或是玄關的端景也常出現文化石的身影。文化石就像木頭建材一樣，是效果很強的建材，所以也必須把握局部使用的原則，避免大面積的使用，減低居住者的視覺負擔。

　　文化石的施作方式與磁磚的施工方式類似，但磁磚是平面的拼貼，而文化石是立體的拼疊。為了呈現自然的不規則律動，建議先將預計使用的整箱文化石拿出來，排列在地上，檢查一下每塊文化石的顏色與效果，先簡單分類好，拼疊的時候切勿將相近尺寸、形狀、顏色的文化石疊在一起，應該交互使用，這樣才會保有自然鄉村風的不規格律動。施工時請注意灰縫的寬度不要超過20mm，這樣才會好看。而文化石種類很多，從一箱約800元左右的行情到上千元的都有，需慎選品質較好的文化石，否則砌好的牆面沒多久就會掉落下來或是風化脆弱，不僅有礙居家安全，重新修補也是相當麻煩的事。

　　➡ 諮詢 森林散步空間工作室、齊舍設計、56deco、Mila花園、11+3幸福暖暖、手作屋的幸福角落

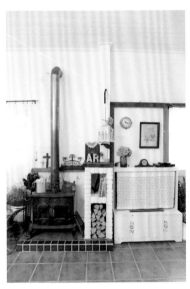

1）**磚牆表面變身文化石牆** 文化石是鄉村風重要的元素之一，其實老房子的磚牆只要剔掉表面，將裸露的原始磚面上漆，也能製造出文化石效果。
2）**壁爐角落用紅磚文化石加分** 紅磚質感的文化石給人較溫暖的感覺，不需要整面牆貼滿，局部使用於空間角落（例如用來裝飾壁爐的背景）就能增添氣氛。3）**深色文化石刷出仿舊效果** 文化石可以選擇的顏色和種類很多，若挑選色澤較深者，再用白漆刷出不均勻的質地，即能製造出懷舊的效果。4）**磚頭砌成收納格櫃** 用磚頭砌成存放柴薪與雜誌、書籍上下分層的存放區，與鄉村風經典的壁爐元素，形成絕妙的搭配。

1）3）
2）4）

避免使用在廚房或是浴室 人造文化石的孔隙較大，如果使用在廚房，烹飪的油煙或髒汙很容易附著在上面，而浴室的水氣也會對材質有影響，所以都應該避免在這兩個地方使用。

element 3
地面
..........................
木地板

木地板是很常見的地板材質，大致可分為實木地板以及超耐磨地板。因為台灣氣候的關係，如果要使用實木地板，建議使用海島型地板，海島型地板分為上下兩層，上面是實木，下面是夾板，經過處理之後，可以防潮、防變形。而超耐磨地板，則是木料加工，再以印刷木紋在表層貼皮，紋路選擇多元。

一般而言，橡木因為樸實的紋理與色澤，非常適合鄉村風的寧靜氛圍，或是櫻桃木、柚木、山毛櫸等等，也都很受歡迎。也有人特別喜愛松木的紋理，但松木的木紋節理太大，如果大面積施作，整體視覺風格很容易超出掌握，所以除非是特別喜歡松木，否則還是小面積局部使用就好。另外，木地板和壁面一樣，只要將其刷白，便能做出手感且仿舊的效果。

另外，近年來因製作塑膠地板（PVC地板）的技術日新月異，擬真的程度不論在觸感或紋理設計上，雖然仍略遜於實木地板，但它的施工方便又快速，且價格相對便宜，是預算不足的族群可以選擇的替代方案。它的規格又分為小塊正方形、大塊正方形和長條型三種，其中以長條型的質感最趨近一般長形的實木地板或是超耐磨地板。

➡ 諮詢 森林散步空間工作室、夏米花園、小狗媽媽的店、茉莉花園、黑兔兔生活散步屋、CameZa plus

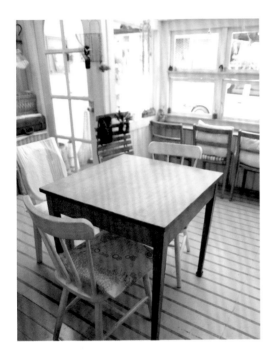

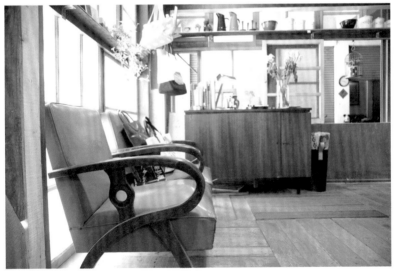

1) 3)
2) 4)

1）**以地板色差區隔空間** 以淺色木地板自然地將茶飲空間與雜貨空間區隔開，雖然同樣是木地板，運用不同色差的材質就可以達到區隔不同空間的效果。2）**回收木料打造木地磚** 採用舊木料來鋪木地板的方式很多，可以請師傅裁成同樣寬度鋪上，也可以先釘成方塊，如地磚一般鋪上，各有不同風貌。3）**刷白木地板，封存自然手感** 不論是新鋪的木地板或是為舊木地板翻新整理，木地板刷白後，木紋肌理與白色漆的混合，形成獨一無二的腳踏背景，而自己動手做更有自然的手感留存。4）**漂浮式巧克力地板** 一塊塊正方形狀的夾板，透過斜角處理，再漆上木料保護漆及胡桃色的染色漆之後，用漂浮式施工法，鋪成彷彿巧克力般的特色木地板。

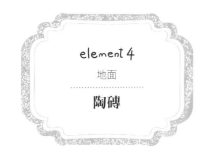

element 4
地面
陶磚

🏠

陶磚，一般也稱之為復古磚，因其古樸的非亮面色澤而成為鄉村風地板的絕佳選擇。現在市面上的陶磚樣式很多，不僅有各式各樣的顏色、紋路、尺寸可供選擇，也有相當多的圖案搭配，比較樸實的做法，就是將相同尺寸、色彩、紋路的陶磚直接拼接起來，營造大器的直爽感；或是選擇華麗的複雜拼法，例如大的陶磚之間搭配小的菱形花磚，可依喜好自行選擇。但關於陶磚的尺寸則必須相當留意，可依照空間來選擇陶磚的尺寸，如果空間不大，例如比較窄的走道或是書房，就應避免選擇尺寸過大的陶磚，因為只拼幾塊就將地板鋪滿，實在看不出整體的效果；而空間比較寬闊時，例如客廳或是大的露臺，就相對應的選擇大一點的陶磚，尺寸過小的陶磚密度太好，反而達不到閒適的效果。

➡ 諮詢 森林散步空間工作室、11+3幸福暖暖手作屋的幸福角落

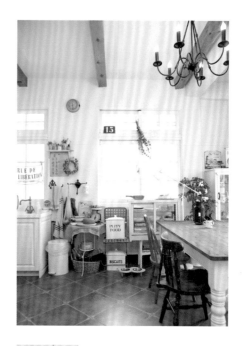

1）**陶磚斜拼增添現代感** 質樸的陶磚耐久易清潔，且可喚起懷念的感覺，若擔心鋪起來整體感太「老」，可選擇適合斜拼的款式，增添現代感線條。2）**水泥色填縫更顯懷舊感** 地板陶磚的填縫有白色和水泥色可選擇，通常選擇水泥色較不顯髒，且能呈現懷舊感。填縫劑也有等級之分，最好選擇防污防霉的品牌。

element 5

收納展示

木箱｜抽屜

木箱是非常實用的居家佈置品，也可以當成簡易家具，數個木箱堆疊就可當成書櫃、兩只疊在一起就能當成邊桌、數個並排就成為茶几，甚至翻過來還能當小椅子使用。木箱最大功用自然是收納，用來裝書籍、紅酒、衣物，或收小孩玩具，若是用來承載較重的物品則可加裝輪子，移動起來既方便又省力。

除了一般木箱外，歐洲常用的蘋果木箱或紅酒木箱，都有許多玩家喜歡收藏。蘋果木箱與酒箱不同在於，為了要讓蔬菜水果可以呼吸，農夫用來裝水果的木箱通常要有透氣孔。仔細觀察傳統蘋果木箱，可以發現木板中間一定會留出空隙，且附有方便搬運的手把，且長方形的箱子四邊會有突出的角，使箱子堆疊更穩固，不易晃動。

除了用來裝水果的木箱之外，台灣有些舊的飲料木箱，具有格狀形式，適合收納各種小物件，直立起來還可以當做迷你植栽的展演所；而老抽屜往牆上釘或是往桌上擺，便具備類似木箱的效果，不論當作書櫃、展示櫃，都是風格獨具的櫃設計。

➡ 諮詢 bonbonmisha法國雜貨、永無島、11+3幸福暖暖、茉莉花園

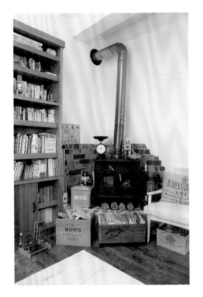

1）**直立抽櫃當桌上書架用** 將老抽屜直立擺上桌，就有小書架、書檔的收納作用，隨意擺上書、小飾品等，襯著木色背景都好看，側面又能欣賞到木把手、鑰匙插孔。2）**木箱加滾輪，好收好移動** 木箱是裝飾效果極佳收納用具，若用來裝較重的書籍，建議可加裝滾輪，移動時會較方便省力，也可當小孩的玩具箱使用。3）**舊飲料木箱變身花草展示櫃** 用來裝汽水瓶的木箱，直立起來之後，格狀空間變成多肉植物和小盆栽的家，各據一方地展現美好姿態。

2)
3)
1)

element 6

收納展示

..........

層板

層板是很實用的居家道具，一般常使用在牆面、窗台、櫥櫃之間的夾縫、牆壁轉角處等等，甚是在櫃子的側邊也可以釘上層板。層架的板材選擇，基本上是要依照規劃的長度，以及承重設定。如果層架設定較長、承重力較高，厚度和支架也必須相對應地增加。一般而言，擺放重量較輕的展示品的層板，大約1公分、1.5公分厚即可。長度較短的層板可用2公分的厚度，長度較長的層板可用3公分的厚度。

材質的選擇也相當多，常見的松木即可作為層板，如果想要自己動手做，B&Q或是在有販售實木的建材行都可購得材料，以木器漆或是乳膠漆上漆都可，然後將層板釘在書房、花園或留白較多的牆面。也可找居家就近的木材行，隨興逛逛，利用現有的木條去作變化也行。目前B&Q和IKEA等賣場，也有販售無支架層板，讓層板仿若漂在空中，簡潔又俐落。簡單的裝飾層板可以自己試著做做看，但如果是長條的承重層板，建議還是找專業的工班來作。

➡ 諮詢 夏米花園、CameZa plus、小狗媽媽的店、11+3幸福暖暖、茉莉花園

1) 3) 4)
2)

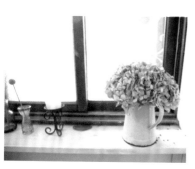

1）**沿著窗框架設層板佈置好風景** 如果家裡沒有陽台，在緊貼著窗框下緣處釘一條寬度適中的層板，在自然灑落的陽光下，可以隨喜好、心情擺設花草、雜貨，佈置自己喜歡的角落美景。2）**將喜愛的物件陳列出來** 層板兼具保留立面風貌與陳列性質的收納設計，除運用於壁面之外，也可使用於窗台、門洞或窗洞上方，可隨時用佈置改變居家風景。3）**小雜貨的最佳展示區** 窗櫺上請木工量身打造出深度適中的層板，放上吸睛的小雜貨，馬上就成了茶飲區最佳的空間視覺重點。4）**層板與壁鉤營造牆面主題** 較大片的牆面不一定得靠櫃體或壁板裝飾，運用仿古層板、鐵件壁鉤、鐵片畫整體搭配，擺上乾燥花或搪瓷瓶罐，就能營造主題。

運用身邊常見的隨手小物，就能改造出一面風格牆！

STEP BY STEP

1)

2)

3)

4)

5)

6)

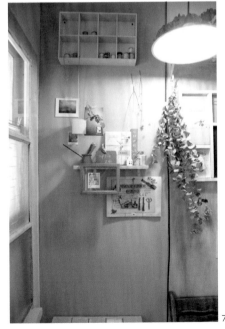

7)

1）首先，將不要的木片或板材裁成合適大小，簡單刷色處理（或者也可不處理直接使用），在層板背面鎖上L型支撐架。

2）將層板放在牆上，比對擺放的位置，鎖的時候須注意水平。

3）挑選幾樣色彩或主題鮮明的物件，作為主體架構。這裡用了手貼畫、紅色的琺瑯容器。再加上蕾絲乾燥花，平衡填補空間。

4）主體擺好後，再慢慢往外延伸。選擇色彩與背景相襯的明信片、照片等，用紙膠帶黏貼。

5）注意空間的上下關係！在層板下方，釘上好看的小月曆，可以引導視覺往下流動。

6）注意空間的前後關係！加一個凸出的小燈飾，層板前緣處懸掛一個相框，可以避免平板，讓擺設更有層次也更立體。

7）一個好看的牆面就完成了！

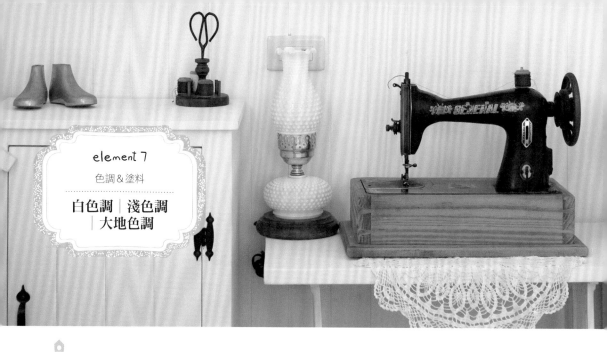

想要營造手感自然風，不論是為大面積的牆壁上漆或是為小件的木頭家具上漆，自己動手也好或是請師傅幫忙也好，不妨大量使用清爽的白色和淺色調，再搭配幾個灰階粉色，也就是粉色調加入一點灰來增加層次效果。

而塗料的部分，可以選擇平光乳膠漆，這種乳膠漆是屬於水性的，木頭材質或是水泥牆面都適用，可加水調出理想的顏色，也適合做多層次的刷法。漆畢後可用水輕易清洗刷具，是自己動手做的方便漆種。調色後可先在牆壁角落先試塗，木頭可用相同木頭小塊來試著配色。

自己油漆牆面有幾項要點要特別注意。首先，牆面一定要先擦拭過，不要有灰塵或清楚的髒污。如果要刷平牆面，油漆前至少要磨掉牆面一些不平整的的舊刷線，那是之前油漆時刷毛留下來直或橫的線條。如果採用十字刷法來油漆牆面漆色會較均勻，例如統一先直刷，再橫刷，再直橫交錯刷，把漆水在牆面撥勻。開封後的油漆需要調勻，可以用竹筷順時鐘調勻，動作盡量不要太快，不然會產生氣泡，刷在牆面時會有泡泡破點。

若是要製造特有的斑駁或復古感，則需要一些步驟，例如先刷上底色打底，在半乾的漆料刷上第二層，製造出表面的線條感，油漆乾後再以砂紙磨擦表面。想要營造不規則、不整齊的效果，可以用砂紙的邊角上下左右摩擦，如此重覆多次，效果就會慢慢出來。

另外，若是要漆出不平整手感的手抹牆，則可以選用硅藻土塗料，它的成分是海底浮游微生物經過一千萬年的沉積所形成的化石物質，因此有許多孔洞，塗抹於牆上，具有吸放濕氣、吸附異味的功能。

硅藻土有許多顏色可供選擇，施工方法一般分為三種：滾塗、噴塗、鏝刀，各方法均可再選擇厚塗或是薄塗，其中以鏝刀施工法最容易呈現粗獷中又具浮雕感的質地。

➡ 諮詢 夏米花園、黑兔兔生活散步屋、11+3幸福暖暖、手作屋的幸福角落、齊舍設計

1）**層層疊疊之後的色彩層次** 在白色調之外，將某些牆面點綴以藍灰與南瓜黃等溫暖色彩作為跳色處理。它們不是一次就長成這般，而是經過每段時間層層疊疊的塗刷與覆蓋，自然呈現深淺不一的層次。2）**白色調的自然無暇** 在決定空間以白色為定調之後，所有的牆面和木質家具也都漆上白色，保有自然系空間的純淨無瑕。3）**硅藻土手抹牆** 用硅藻土施作的牆面，以鏝刀塗刷出不規則且粗獷的質地，透過一抹抹未完成的手感，為空間注入原始自然的氣息。

1）
2）
3）

手繪壁畫的技巧

牆面的裝飾，相較於壁貼，手繪壁畫更能營造出樸拙趣味。手繪壁畫的環境條件，需要的是漆料可附著的表面。執行時，先用鉛筆在牆上打草稿，或是用投影方式定位圖案。漆料挑選塑膠漆或不會反光的平光水泥漆，若是圖案面積較小，也可用壓克力顏料。須注意上色時避免一次沾過量，顏料才不會到處滴流。

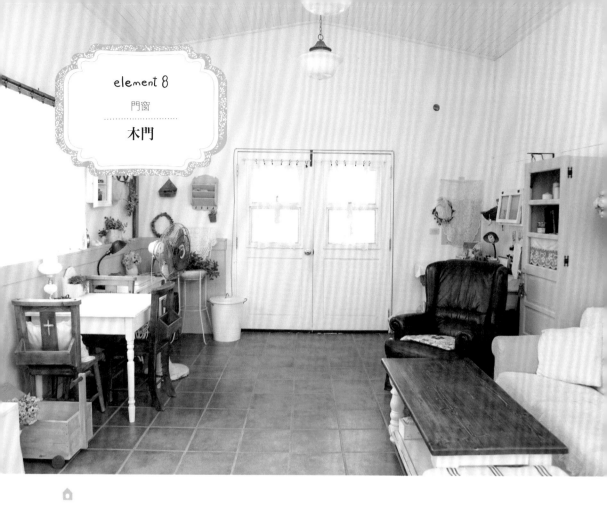

element 8

門窗

木門

　　大門，作為居家空間的門面，也是印入眼簾的第一個印象，有一扇木作門能開門見山、畫龍點睛地傳達出鄉村風的精髓，整體效果將會大加分。通常，選擇質地較硬的木種來作木作門會比較適合，像是柚木、櫸木、美國檜木，都是屬於質地較硬的木材。

　　除了大門可以採用木作來表達鄉村風格之外，室內門也有很多元的木作門設計形式，例如最常見的是單扇門，到處都用得到；如果居家空間夠大，不妨規劃雙扇對開門，對稱的視覺效果相當好；而推拉門也很方便，主是要運用在過道或是小隔間，也可以用在和式空間與走道的隔間；如果還有大露臺或是陽台，這時木片折疊門就可以配上用場，關闔起來當成隔間，折疊起來整個空間都打開了。

　　如果想要表達厚實感以及整體感，不妨選擇單片的原木木板所構成的門板，這樣可以完整表達單面木板的紋路之美，也儘量選擇較為素雅的顏色來呼應樸實的風格，但是單片原木價格會比較高。或是選用合成的木片拼板，又可以享受拼接的設計樂趣，端看橫向拼板或是直向拼板而定，各有各的風情，板條的寬度不同也有不同的效果。至於五金零件，儘量選擇復古風格的銅製或鑄鐵製的五金把手。

　　➡ 諮詢 手作屋的幸福角落、CameZa plus、11+3幸福暖暖、小狗媽媽的店、森林散步空間工作室

1) 3)
2) 4)

1）**自製粗獷倉庫風大門** 想呈現更粗獷一點的風格，門的製作可採用更原始的材料，如夾板或舊木料，以隨意拼裝方式完成手製倉庫風格的入口意象。2）**手作木門的鄉村庭園況味** 格子窗加上簡單的拱形線條做為大門造型，再搭配上企口板牆面，讓入口處的視覺更顯得富有層次變化。3）**自己設計家的大門** 如果找不到適合的門，可以自己畫圖，並寫出詳細尺寸、窗框造型等，在進場裝修時，請木工師傅一併釘製。4）**溝槽門板輕鬆製造鄉村風氣息** 選用有溝槽的門板就能輕鬆營造出自然質樸氣息的鄉村風格，再加上銅或鑄鐵材質的五金，展現懷舊復古的精神。

> **注意防盜以及防水** 大門的選擇必須考量到防盜，基於這點，建議在裝飾性質濃厚的木作門之外，再加裝一道防盜門。如果大門直接暴露在戶外，也必須儘量以防水漆來增加木作門的防水耐用度。

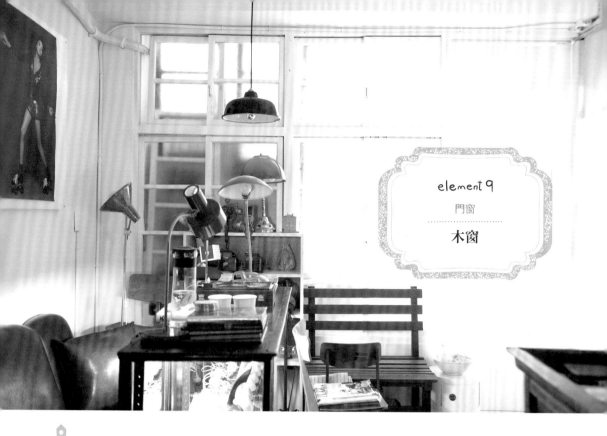

element 9
門窗
木窗

🏠

木質窗戶的設計,是日系鄉村風很重要的一環,最常見的開窗形式通常為火車窗或是對開窗。火車窗就是古老的平快火車上所使用的上下窗,使用時把下層窗框往上移,再用小卡榫固定高度,是非常有時光韻味的開窗法。對開窗的裝飾性很高,很有歐洲鄉間小木屋的牆面效果。

門板上的開窗也是玩味重點之一,想要兼具通風與隱私,百葉窗會是很好的選擇。除了新作的木窗,另一種讓手作玩家瘋狂的,就是老房子的古董窗。很多手作迷會留心老社區附近等候改建的老房子,若有老件的窗框、窗花、玻璃被拆除下來,隨即如獲至寶地悉心整裡。老窗戶和現在一般窗戶的不同之處在於現代窗強調功能性,線條現代而簡單,但老窗會有很多耐人尋味的細節,例如邊角打著小釘、窗底沒塗料的地方還會有師傅的小紅印,表面漆年久變色或斑駁,顏色更為豐富、木質紋理更為生動,充滿了時光流逝的表情,這就是老件窗戶的魅力。老件窗戶另一件令人讚嘆的特點,就是鑲嵌玻璃窗片,這些復古的花紋樣式最是難得,當然也可以請專門製作玻璃彩繪的工作室來製作仿古鑲嵌玻璃窗片,但價格通常較高。也可以搭配復古的鐵花窗,更是相得益彰。

拿到老件窗戶,首先用刷子刷掉卡縫的陳年灰塵,以菜瓜布或抹布沾小蘇打水磨掉陳漬或油漬,再以乾、濕抹布交替擦拭乾淨,慢慢風乾。清潔完成之後,再使用木用保護漆刷過,稍微打磨過後,再以乾布擦拭。

➡ 諮詢 手作屋的幸福角落、夏米花園、11+3幸福暖暖、CameZa plus

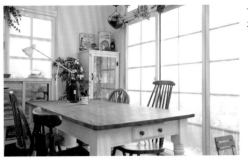

1) 3)
2) 4)

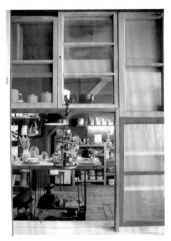
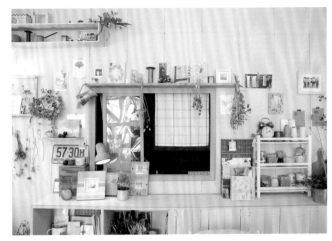

1）**仿古鑲嵌玻璃窗片懷舊點綴** 選用百葉窗作為隔間與通風之用，又能展現鮮明的悠閒鄉村風格，一舉多得。再加上色彩瑰麗的彩繪仿古鑲嵌玻璃，適度地為純白空間製造亮點。2）**木窗搶眼開放隔間術** 二手木料行可找到老房子拆下的木窗，保留原本斑駁的漆面或重新上漆都具有不同效果，可用來裝飾立面，也可當成相框使用。3）**符合木門質感的門窗搭配** 門窗的樣式是重要的細節，木門的成本較高，若想經濟又耐用，工業化生產的鋁門窗認真挑選，也能找到可搭配的款式，例如線條簡單的白色烤漆格子落地拉門，也很有美式鄉村味。4）**木條，裝飾空間的好素材** 木條在裝飾空間時，是相當好用的素材，所以木工裝潢時若有較完整的木條餘料，千萬不要丟掉；或是可至木材料行購買，尺寸長、寬、厚約187×2×1公分，每條價格在30元上下。可將其加工，用白膠貼在牆上，作成假窗框的壁面裝飾。

為何經常出現風格類似的老木料呢？

傳統房子每逢過年重新整理的方式，大多都會用油漆處理，而且當年調漆技術不流行，因此大多使用沒有調色的原色，往往一塊老木料下會有好幾層不同顏色的油漆，因此形成很漂亮的斑駁感；甚至同樣一扇門或窗，色差或斑駁程度也會隨著裡外風吹日曬雨淋而有不同，狀況相當明顯，可以依照想呈現的風格斟酌使用。目前市面上經常看見的舊木料，集中在40、50、60年代，因為過去油漆品牌選擇不多，經常可以看見風格類似的二手木料。不過，仔細觀察，隨著年代不同，油漆配方調整，色澤也會略有差異。

對外與對內形式不同的窗

不論是仿古的新作木質窗戶或是老件的古董窗戶，都算是裝飾性質大過實用功能的設計，最好避免和戶外接觸，以室內隔間採光窗的概念來規劃會比較妥當，或是採用雙層設計，對外層窗戶用現代窗，對內層才是復古裝飾木窗。

🏠 櫃子是居家很重要的功能家具，除了表現風格之外，有些大原則的規劃必須先注意到。首先，先將依空間量身訂作的收納櫃與家具類的櫃子區分開來。

大型的收納櫃擔任重要的收納功能，通常都是依照樑柱的高度與深度，與牆面拉平讓空間變得方整，順勢作出收納櫃，這部分會需要專業的技術，適合委請設計師來規劃，並請專業的木工師傅來施作。大型的櫃體可以利用線板的造型與線條表達出鄉村風格，表現多樣。也可以將收納櫃作成半開放式，不僅量體變輕，也可兼具展示櫃的功能。

家具類的木櫃，例如沙發邊櫃、電視櫃、茶几櫃、五斗櫃等等，則可以直接在家具行選購，以淺色或白色為主，來呼應鄉村風格。也可以向木作工作室訂作，常用的木料以松木、杉木為主，木材取得容易，價格也合理。訂購前請將確認的想法及設計和師傅討論，並確定訂作費，若要事後修改或加訂都會增加費用。可在木作家具上反覆上漆，或是將漆刻意用磨砂紙磨掉，或在櫃體的邊角處抹上較深的木器漆，製造出仿舊的效果，都是鄉村風常見的木作家具處理工法。至於五金零件，可以選擇銅製或鑄鐵製的材質來表達古樸與古董的質感，樣式也很豐富，像是美麗繁複的蝴蝶片活頁，為櫃體的門片增加風情；L字、一字型的木框支撐架等等，鎖扣的樣式更是應有盡有，可以選擇造型較有弧度的小巧鎖扣來呼應鄉村風格的古樸櫃體。

▶ 諮詢 夏米花園、手作屋的幸福角落、森林散步空間工作室、茉莉花園、齊舍設計、永無島、11+3幸福暖暖

1) 3)
2) 4)

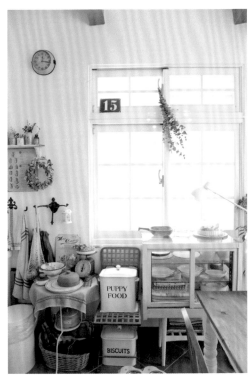

1）**抽屜橫擺，口字型吊櫃成型** 無須再費工、耗材，用層板來拼構牆上的口字型櫃，利用回收而來的老抽屜，輕鬆就能搞定。將木抽屜橫擺在牆上固定，便成了簡易的書櫃設計。2）**阿嬤的菜櫥變餐櫃** 充滿古早味的阿嬤的菜櫥，經過刷白處理之後，作為餐櫃使用，為空間注入閒情逸趣。3）**白色櫃體襯托出清新日雜風** 為雜誌書冊量身訂製的格狀玻璃櫃，使用起來不但分類清楚，正方切割的格狀正和窗框相呼應，創造視覺的豐富度。4）**刷白櫥櫃，新物仿舊設計** 佈置手感自然空間，在家具的搭配也是以具有手感的樣式為主，如自己親手釘製的家具，或是回收舊家具再做整理等，如果想採買坊間新家具，刷白家具是很不錯的選擇。

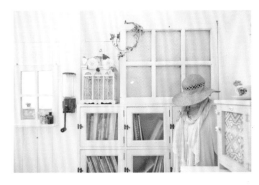

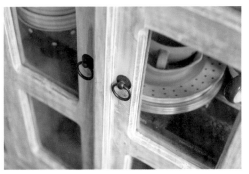

家具的仿舊處理
若要自己動手改造，將看起來太新的家具弄得復古一點，可經由「仿舊」處理手法達成。家具經過重新整理、手工上漆之後，用粗磨砂紙在桌子邊緣和四個角，來回磨過；或者用銼刀、螺絲，在表面或邊角製造磨損痕跡，便能瞬間注入時光味。

element 11

家具／傢飾

·······························

桌椅｜沙發

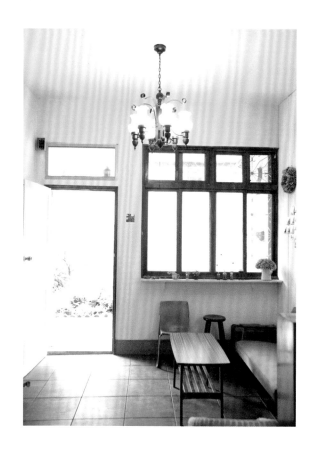

手感空間通常具備質樸溫暖的調性，在桌椅的選擇上，可從木材質下手。家具形式上，北歐家具或是日系家具簡單之中卻充滿韻味，最適合用來呼應手感風格空間。另外，有些比較偏向英式鄉村風的品牌如：伊莎艾倫和LAURA ASHLEY，它們的風格優雅迷人，能讓手感空間多一份恬適悠閒。而工業風或歐美古董家具復古又具個性，陳舊斑駁的質地，更是擄獲大把日雜迷的心。有些店家或是木工教室也可以接受家具訂製，作出符合你心目中想要的家具樣式。

一般復古家具除了在古董（復古）家具店、網路或跳蚤市場上尋找之外，其實台灣每年有幾次全區域的大掃除，很多人會清掉家中準備淘汰的舊家具，統一放置在區域的回收處，而這些準備被淘汰的舊家具在舊貨迷眼中，反而是無價的寶物，年終大掃除的時候，可多留意這些回收處。網路或專門的二手貨店家也會有不錯的二手貨，或是到跳蚤市場去晃晃，仔細翻找，通常也會很有收穫。舊貨常會鋪著一層厚厚的灰塵，或是發霉、破損清潔時，先用刷子和乾布好好清乾淨，再來盡量修整，讓舊貨可以持續它的生命是非常重要的，如果是椅面破損或過於髒污，不妨換掉椅布或更換木條，甚至可以試試看拆掉再重組。

▶ 諮詢 夏米花園、森林散步空間工作室、56 deco、茉莉花園、永無島、11+3幸福暖暖

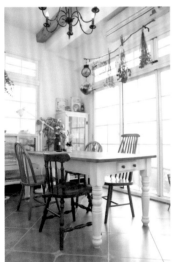

1）延續二手舊貨的生命力
舊桌椅可從跳蚤市場、網拍或是資源回收處而來，這些桌椅有時只要用刷子和乾布稍加清理，就能再度延續生命力，為空間帶來手感。

2）一桌四椅，多國鄉村風混搭 美式鄉村風大桌搭配各種英式、法式、美式溫莎椅，不成套的桌椅搭配方式更有對話性。**3）老木料變身休閒椅** 來自單片門、窗框與牆壁拆下來的老木料，將之切割為6～7公分寬類似地板材的狀態後，重新釘製成休閒扶手椅。

怎麼判斷老件價格的合理性？

市場行情要經常搜尋比較，從網拍店家可以搜尋類似商品的成交價做為參考，但有時價差是來自圖片上無法感受的使用材料的質地、厚薄，建議還是見過實品再下手較好。老件的定價也會跟著市場喜好起伏，物以稀為貴是自然法則，其次也跟市場喜好有關。例如，近年來工業風格蔚為流行，炒作行情自然偏高，反觀過去曾流行一時的普普風，現在價格則稍微下降。通常還是建議選擇自己喜歡的老件，買了不感覺後悔才重要。

市場上老件複刻的產品很多，該怎麼判斷？

複刻品可分為兩類，一為原廠重新推出的過去經典的產品，為真品複刻，另一種則是他牌仿效設計的仿品複刻，通常價格較真品複刻來的低廉許多。真品大部分都會有原廠的LOGO，品質較有保障，仿品複刻得靠長期訓練的鑑賞力才能判斷好壞。一般仿舊產品，如果沒有品牌設定的話，可用實用性來判斷將來轉手價值，如果是沒有未來性的商品就不要買。

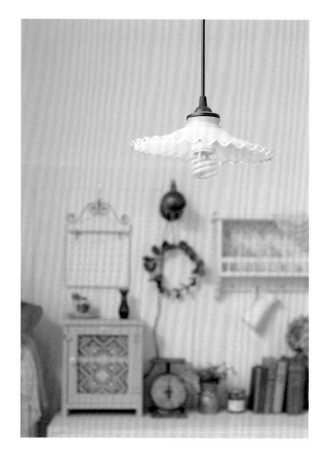

element12

家具／傢飾
.......................
燈飾

與現代風格的燈具截然不同，手感空間所使用的燈具不論在材質或造型上皆展現出濃濃的地域風情。以造型來說，枝形大吊燈比較有英國鄉間的風味，Laura Ashley是代表性的品牌，古樸一點的枝形吊燈，則帶點歐洲鄉村風味。至於材質，仿古的古銅、鍛鐵、玻璃、琺瑯等，比較能傳達出空間的手感。形式上則可選擇工業感或復古味濃厚的燈具，如：琺瑯燈、船用燈具、百褶白罩透明邊玻璃燈等，其中又以琺瑯燈的色彩最為多元，是製造空間亮點的最佳幫手。另外，若是喜歡DIY，則可嘗試用鐵絲彎繞出燈罩，簡單套在燈泡上，點綴以乾燥花圈，一盞自然風味的手感吊燈即能立刻為空間加分。

至於燈泡的選擇，以黃光較合適，黃光散發出溫馨的氣息，最對味；瓦數需視照明區域的坪數大小來選定，非照明性質只是純氣氛的燈飾，瓦數就不用太高。擔任照明功能的燈飾，瓦數就必須高一些，或是不同的燈色光源穿插搭配。也可充分利用延長線來增加燈飾擺放位置的自由性，這樣可以幫助燈飾到處走，變換性也高。在空間各處試試看之後，找到一個折衷位置，插頭電線不會過長過亂也不至於不夠用的位置，然後把線路固定下來。還可以利用微調延長線來調整燈飾明暗，增加空間氛圍的多重表情。

➡ 諮詢 手作屋的幸福角落、森林散步空間工作室、56deco、黑兔兔生活散步屋、永無島、茉莉花園

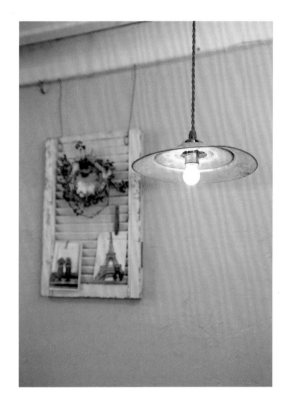

1）**老式油燈罩，簡單改造** 老式油燈燈罩渾身泛著歲月風化後的滄桑感，很適合用來佈置角落空間，自己動手做，將油燈罩與燈泡集結在一起，簡單卻十分有韻味。2）**保留原態，鏽色老檯燈增添人文味** 老檯燈的款式簡單，不僅增加工作桌的景色，功能依舊存在，使用時引起人對於過往的無限遐想。3）**琺瑯復古燈具氣氛美** 彩色塗裝的老件吊燈略帶斑駁的質感可以為素淨的空間畫龍點睛，不一定要當成主燈使用，也很適合營造角落氣氛。4）**復古吊燈點綴抬頭風景** 線條簡單俐落、材質色調較深的吊燈，反而能平衡一下整體調性輕盈的空間，透散出溫暖燈光的光暈，帶來了一股安定、沉穩的力量。

1) 2)
　　 3)
　　 4)

如何挑選工業風老件較具有保質性？

無論哪個國家，通常同一年代的流行風格類似，但每個國家工業生產使用材質與造型略有差異，所呈現出的美感，各自都有擁戴者，因此歐洲老件有進口稀有優勢，但台灣傳統老件或日據時代的仿歐洲老件也有無可取代的地域與歷史價值。只要能重複使用的商品，通常都具有保存價值。若真要判定老件的保值性，材料會是一大重點。價格上，銅高於鐵，法瑯高於烤漆，其次如鐵的厚薄度、烤漆的扎實度所造成的斑駁質感差異大，都是價差原因。

幾個步驟，就能把平凡無奇的燈泡，美麗變身，而且花費不超過100元！

STEP BY STEP

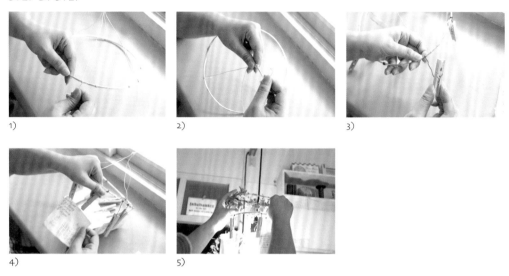

1)　　　　　　　2)　　　　　　　3)

4)　　　　　　　5)

6)

1）用鐵絲彎成直徑約18～20公分的圓，繞兩圈可讓結構更穩固。

2）以4條較細的白色鐵絲，作成懸吊的支架，長度約為圓圈直徑的1.5倍。下方與圓圈固定，上方收攏後緊繞，並做出彎曲，就不用另外再買掛鉤。

3）準備8個木夾子（大創商店可買到），量好間距，以鐵絲固定在圓圈上。（鐵絲下端直接反折，即可鉤住木夾子。）

4）選擇喜歡的圖片、明信片，或是質感好看的方布，用夾子夾住。

5）將完成的燈飾套在燈泡上，利用步驟2的彎鉤，旋緊固定在電線上。擺個乾燥花圈，更有自然風味。

6）夾子燈飾，可配合不同季節、不同心情，更換小紙片，投射出不同的線條光影！

element 13

家具／傢飾

廚具

門片板材是決定鄉村風廚房的重要關鍵，一般以使用實木板材為首選，而且可藉由木材的深淺，選擇與整體空間相符的廚具。目前國內有幾家專營鄉村風廚具的廠商，如：格麗斯、一順、三商美福、櫻花等，選好廚具廠商後，簡單的流程是：丈量—溝通—確認—施工。前三個步驟通常都須往返多次，才能進行最後步驟。

首先要定好機能、動線、個人使用習慣與設備整合。在風格上，開放式廚房更注重與室內整體空間的協調性。設計師（或自行發包）必須與廚具廠商經過多次確認、調整順暢度。甚至廚具廠商必須往返多次丈量現場。在舊裝潢全部拆除時、裝潢進行到一半時（尤其是開放式廚房），廚具廠商都必須再來丈量，以使室內裝潢工程與廚具可以相互融合，避免廚具無法安裝而必須拆除重作。

由於廚具面板採系統方式製作，採無塵室噴漆表面質感會比現場噴漆更好。選好喜歡的面板形式與色彩之後，開放式廚房的屋主可特別要求廠商先「打板」，送到工地，在工地現場彼此對色，確認顏色不會差異太大。每一家的屋況與使用要求的特殊性各自不同，有時候廚具施工必須密切配合木工（還有泥作與水電），尤其牽涉到廚房與其他空間共用一道牆，需求雙面收納機能時，譬如開放廚房欲將冰箱融入牆裡，冰箱上方增加的收納空間也許是系統廚具，但整體的側板牆可能就要結合木工。

➡ 諮詢 采田舍季、森林散步空間工作室、11+3幸福暖暖

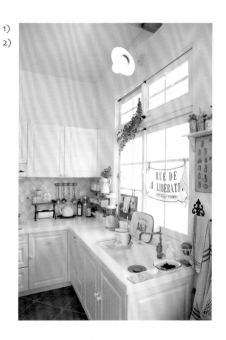

1)
2)

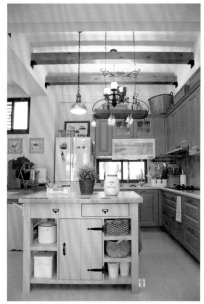

1）**選對門片讓系統廚具不突兀** 系統廚具中也有帶有簡單線板造型的門片可選，雖然質感較新穎，但只要再搭配復古磚就能平衡質感，比起手工訂製要經濟實惠多了。2）**營造南歐風格廚房** 美式線條的系統廚具可選用較大膽的顏色，如深橄欖色，營造出南歐鄉村風格，搭配銅質把手、格窗門板等增添變化。

element 14

雜貨生活道具

琺瑯器

🏠琺瑯又稱搪瓷或洋瓷，是一種在金屬表面燒附玻璃材料的技術，使用於餐具適用於電磁爐、瓦斯爐或微波爐（但要注意搪瓷無破損），由於所使用釉藥含玻璃質，因此表面具有光澤，無論何種色彩都能呈現出飽滿明亮的質感，很能營造出視覺焦點。

琺瑯最初多應用於日常用品，常見製成冷水壺、單柄牛奶鍋、手沖壺、餐具等，由於可避免金屬影響食材味道，過去曾是深受皇室喜愛的製品，約莫1800～1900年，琺瑯技術廣泛運用於衛浴洗手台、路牌及醫療器具上。由於琺瑯流行時間悠久，不同國家或年代都有其代表花樣與風格，因此這種「期間限定」的特色，使得琺瑯老品稀少珍貴，成為買家爭相收藏的逸品。此外，琺瑯器皿堅固耐用，卻不耐碰撞，老品琺瑯經常有表面燒材剝落現象，因此給人拙趣可愛的感覺，而成為仿舊製品經常使用的手法。

琺瑯品牌眾多，知名的有法國Déjeuner sur l'herbe（意為在草地上野餐），波蘭emalia OLKUSZ、日本的野田琺瑯、月兔印等；其中，因Logo為一頭牛而被買家暱稱為小牛牌的Déjeuner sur l'herbe，每一只製品上的圖案更是講究，都是人工手繪上色。表面破損的老件琺瑯丟掉可惜，因此常被當成花器或擺飾，衍伸成為佈置居家的物件。例如冷水壺插入簡單花束、瀝水籃種植小植物、臉盆可以養魚，古老門牌則可以裝飾牆面，或是單純擺在餐桌上或窗台邊，都能營造出簡單隨性的自然感。

➥ 諮詢 bonbonmisha法國雜貨、CameZa plus、黑兔兔生活散步屋、茉莉花園、11+3幸福暖暖

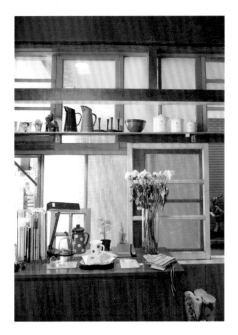

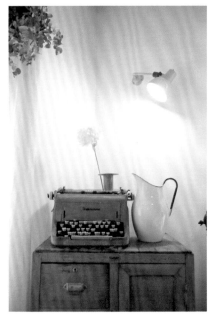

1）**層架上琺瑯壺跳躍色彩** 琺瑯製品具有各種搪瓷色彩，色彩繽紛搶眼，裝飾效果強，適合搭配開放式收納使用，可用來盛裝食材或細物。2）**琺瑯冷水壺多用途** 琺瑯壺的線條乾淨俐落，但色彩飽和明亮，較大型的冷水壺取代一般花器使用，簡單一枝如蓬鬆的棉花就很美。3）**琺瑯壺以基本款最好搭** 色彩豐富、樣式變化多的琺瑯壺是鄉村風常見的雜貨，通常黑、白、藍是最百搭的基本款。4）**大件琺瑯壺以形取勝** 波蘭工藝老店Emalia Olkusz的琺瑯花器（冷水壺），企鵝般造型，線條柔美、古典，不插花直接擺在小邊桌上就能成為視覺焦點。

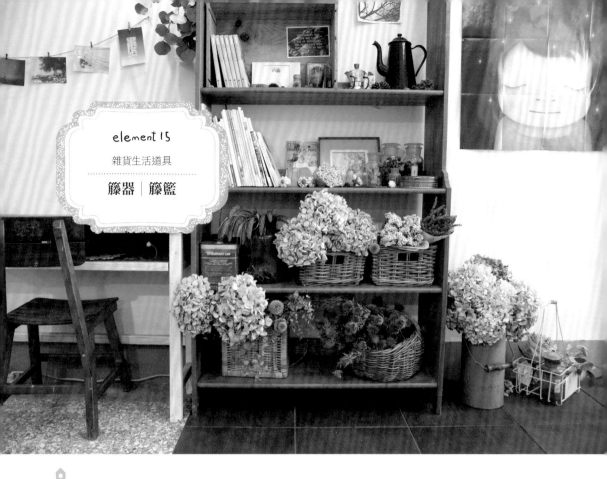

element 15

雜貨生活道具

籐器 | 籐籃

在法國南部的果菜市集或生活市集裡，很容易找到專賣草編籃的攤位，牛皮好握手把，軟而輕的草編籃是法國每戶人家出門必備的購物袋，無論是每年來普羅旺斯度假的旅人，還是當地的每個人，每天提著去買菜、買麵包、買水果，就連去海邊或野餐，籐籃也是不可少的生活配件，也意味著提著籐籃，如同在地生活般的生活自在。

籐籃大小尺寸多種，依據不同形式可有不同用途，例如扁長形的籐籃可用來放法國麵包，直筒形可用來收納紅酒，附蓋的方形籃則適合做為野餐籃，在南法圓弧狀的籐籃也當成採收籃使用，沒有稜角的形狀可以避免瓜果壓傷。小型籐籃如船形、方形或圓形，可以當成餐桌上的餐具盒或餐巾盒，大型籐籃也可以分類收納衣物，或做為店鋪商品陳列，都能營造居家的鄉村風生活感。

籐籃是也是居家佈置的要角，超大尺寸的手編籃隨興放入一大把乾燥薰衣草，或放幾根棍子麵包、幾枚瓜果，很有豐收感覺，甚至也能當做園藝套盆使用。此外，籐籃搭配棉麻、蕾絲或花布，不僅可以阻擋刺手的籐枝，也可以增添浪漫氣息。目前台灣賣家所販售的籐籃，以法國、日本進口的作工較仔細，例如法國手編籐籃大都來自北非摩洛哥製作，類似水餃包造型加上牛皮提把，是道地法國傳統籐籃的特色。

➡ 諮詢 bonbonmisha法國雜貨、手作屋的幸福角落、夏米花園、11+3幸福暖暖

1) 3)
2) 4)

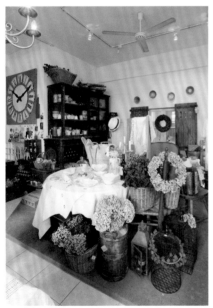

1）**以籐籃作為花草的移動平台** 在籐籃裡擺入植栽，便是廚房裡的一幅小風景，若是想讓植栽曬曬太陽，則可提著輕鬆移動至陽光處。2）**籐編籃讓收納變成風景** 法式籐編籃可以當成野餐籃使用外，也可以當成麵包籃，放入棍子麵包自然成為餐桌美麗的風景，或插上乾燥花束擺放在牆角也很有味道。3）**草編扁袋也成為花器** 大把的山防風乾燥花隨意丟入草編籃裡，自然手感的生活況味隨即而生。4）**分類收納也漂亮** 附蓋的籐編方籃透氣且可以防灰塵，用來收納非當季穿的衣物或布料非常適合，方便分類堆疊收納。

element 16

雜貨生活道具

鐵製品｜鐵盒
｜馬口鐵

　　馬口鐵是兩面鍍有錫的鐵皮，最初用於製作金屬包裝，如罐頭食品、飲料或化工容器，大約一次大戰前的德國，開發馬口鐵玩具大受歡迎，因此大量輸出海外，使得古老的馬口鐵玩具成為某個年代的特殊回憶。馬口鐵應用範圍廣，現在部分的鄉村風雜貨也有不少使用馬口鐵或鍍鋅板製造出的各式花器、提水桶、花灑等，小型馬口鐵器與多肉植物更是不少鄉村風玩家喜愛的組合。大型馬口鐵則可以刷上水泥與油漆做成浴缸，就成了兒童澡盆或夏日戲水池。新品馬口鐵的價格從百元至千元不等，若是老物件則從千元到萬元皆有，古董鐵皮玩具則較罕見，價格不一。

　　老鐵盒的價格可依照形狀、圖樣或立體面判斷。早期鐵盒經常做為喜餅盒、餅乾盒，甚至有胭脂、粉餅盒，最常出現的長方形、小圓桶或圓形，價格當然沒有橢圓形、六角形這類形狀特殊的鐵盒來得珍貴。此外，表面圖案如果是手繪或有立體浮雕，通常也會較大量印刷的圖樣來得特別，例如能說出歷史的立體浮雕小胭脂盒，在法國甚至可以賣到1～2萬元之間。

　　歐洲的老鑰匙大多有百年以上歷史，通常是門鎖汰舊換新之後，人們在跳蚤市場出清舊物時，輾轉流入古董市集。老鑰匙可以掛在居家角落，尤其玄關，一進門就能營造出古老味道，非常有氣氛。此外，小支鑰匙則可與其他古董飾品組合，做成項鏈或吊飾。

➡ 諮詢 bonbonmisha法國雜貨、永無島、茉莉花園、黑兔兔生活散步屋

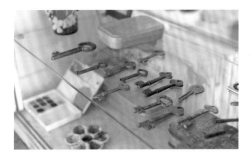

1）4）

2）5）

3）

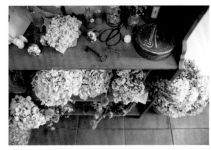

1）**一把老鑰匙，一個家的故事** 以鑰匙收藏當作角落裝飾，欣賞鑰匙小物的型，更令人動心的是每一把鑰匙曾經歷過的人、空間。2）**庭園澆水器變身裝飾容器** 戶外庭園的金屬澆花器，經年累月風吹日曬，褪去光鮮的亮度，而有了鏽色的表情，利用澆花器的儲水功能，其實就是很有味道的花器。3）**用銅器盤子收整佈置小物** 磚紅色小盆子、透明杯子，全聚集在從跳蚤市場找回來的銅器盤子裡，調整佈置時，拉住銅盤即可整個端起，方便移動。4）**鍛造鳥籠變身成花器** 在鳥籠中擺放一盆枝枒延展的盆栽，讓植物與花器的線條有所呼應對話，也成了花園中低調卻吸引目光的特色角落。5）**舊鐵盒的老故事新說** 鐵盒上的印刷字樣精緻，優雅的色彩令人著迷，不僅是裝飾作用，而且隱約引發兒時拿鐵盒來裝載祕密寶貝的情懷。

element 17

雜貨生活道具
..
復古大鐘

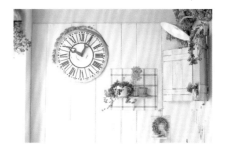

2)
3)
1)

歐洲的居家空間大且挑高，人們為了能遠遠就看清楚時間，時鐘的面板通常不小，加上大大的指針與數字非常顯眼。復古大鐘依照使用地點可分為居家用的壁掛鐘，與車站等公共空間使用的車站鐘，兩者不同之處在於車站鐘設計為雙向使用，通常必須以鐵架垂直於牆面吊掛。

老品或仿舊壁掛法式大鐘，通常使用木板或鐵片製作，仿舊品通常以鐵片較多，有的還會加入生鏽或搪瓷斑駁的感覺。木製法式大鐘以方形的、圓形居多，使用木質圓形大鐘常見直徑在60～70公分左右，厚約8公分，具有立體感，而120公分以上木質大鐘多是方形為主，價格從千元到萬元不等。此外，大鐘表面所使用的數字，字樣復古而迷人，有以花體阿拉伯數字或印刷體羅馬數字呈現，前者給人浪漫古典的感覺，後者則有復古工業風質感。

大鐘的樣式或大小選擇，要看自家風格與空間大小，通常牆面簡潔乾淨的居家適合使用，或家中收納櫃體很多、牆面擁擠，就必須斟酌使用。

➡ 諮詢 bonbonmisha法國雜貨、黑兔兔生活散步屋

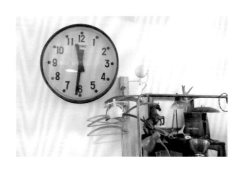

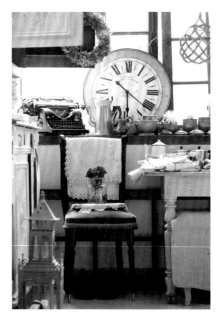

1）**車站大鐘成為牆面主題** 仿自Station Clock 車站大鐘設計的復古鐘，簡單明確、具分量的造形能夠平衡細碎物件，成為壁面的主題。
2）**改造裝飾用鑄鐵鐘，DIY時鐘** 遇到自己很喜歡的裝飾用鑄鐵鐘，卻因為時針和分針都是固定住，只能看、不能用，怎麼將它改造成會動的時鐘呢？試試看將時針和分針用很輕的紙來代替指針，變成會動的鐘。3）**讓大鐘與窗簾色調呼應** 法國復古鐘使用琺瑯仿古塗裝，擺放位置須考慮是否容易看見，並且要與牆壁、窗簾等色調搭配得當、不突兀。

element 18
雜貨生活道具
..

古董秤

電子秤發明後，退役的老秤被賣到舊貨店、歐洲的古董店或跳蚤市集，成為不少古董迷喜愛的蒐藏品。秤的世界多彩多姿，圓盤從最小約40公分，到直徑50～60公分不等，有居家廚房烘焙用的小秤、珠寶店的迷你秤、郵局秤，到菜市場用的肉秤，還有舊貨市場買賣用的老秤、法國南部收成水果用的大秤等，甚至到最古老使用砝碼秤重的天平秤，每種古董秤都有不同的故事，相當耐人尋味。

歐洲古董秤大多使用很扎實的金屬製作，像是鑄鐵、黃銅、青銅等，有的還會裝飾雕花，連指針或字體都很講究，看起來非常細緻。古董生活雜貨收藏講究材質，使用不怕鏽的銅類製作（尤其黃銅），由於使用年限較長，通常價格也較高；而使用鑄鐵製作的秤，因為厚重堅固，也有廢鐵回收價值。通常，古董廚房秤留於市面最多，價格從數千到數萬不等，依其砝碼或配件的完整性決定收藏價值，愈完整者越值錢。

在空間中，老秤因為已經失準，最常用來當成純擺飾。秤重圓盤上可以擺放小物或盆栽，也有當成飾品陳列台使用，或放在廚房，則可以放一把香草或蔥蒜，營造出過去純樸的生活情境來。

➡ 諮詢 bonbonmisha法國雜貨、黑兔兔生活散步屋、MILA花園、11+3幸福暖暖

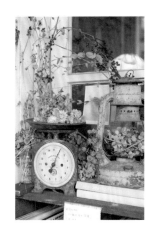

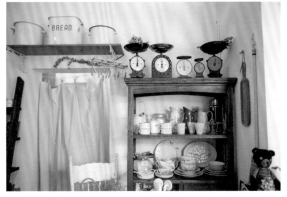

1）**秤斤秤兩的花草角落** 在家裡怎麼擺弄那些花花草草？除了放進各式各樣的容器裡、掛上牆，在國外旅行途中，看到的磅秤等生活用品，將花花草草一撮撮擺上，風乾後山歸來、小雛菊……彷彿是花市裡的某個角落場景。2）**古董雜貨增加空間的復古風采** 店主人收集的古董秤隨興擺在一隅，不僅增加店內陳設的可看性，更為雜貨帶來那說也說不完的復古故事。3）**古董秤製造話題焦點** 使用鑄鐵或銅盤製作的古董秤，加上造型指針、銅面、琺瑯面或陶瓷面等，各國不同年代的秤各有不同風格，用來陳列物件有聚焦效果。

element 19

雜貨生活道具

布飾

最具鄉村風質感的布品，莫過於亞麻布。亞麻布可分為現代的亞麻、古董的純亞麻兩類。現代的亞麻布品多會混入棉料，觸感較柔軟，而古董純亞麻則是韌性較足，隨使用年代愈久，布質就愈硬，甚至法國古董拍賣市集可遇不可求的老布，通常都有上百年歷史，珍貴稀少。古董亞麻布可分為粗織與細織兩種，前者通成加工做成裝馬鈴薯或大麥的布袋，後者才是居家佈置使用，此外還有古董亞麻蕾絲巾，特色是以線搓成，有別於現代蕾絲鉤織而成。

現今南法最常見的亞麻巾大多接近褐色（也有白色與米色），布邊一定會有二條彩色或藍色線條，有時會有格紋、簡單刺繡或植物圖樣，非常適合營造出手感自然風。一般小條亞麻巾可當擦手巾、抹布（50～70公分），大條亞麻巾則可以用來做桌旗（Table runner）、桌巾、抱枕套或窗簾，可說是居家常用的基本布料。

➡ 諮詢 bonbonmisha法國雜貨、11+3幸福暖暖、黑兔兔生活散步屋

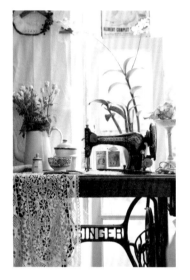

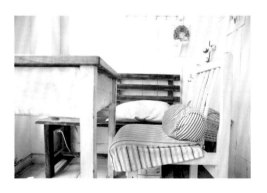

1）**條紋椅墊、腰枕，風格美感加分** 呼應空間裡的白色直紋壁板、線性長椅及白色單椅等，傢飾部分的搭配也考慮藍白條紋設計的款式，空間看起來更是清爽宜人。2）**鏤空蕾絲顯現木紋古典美** 針鉤古董桌巾具有中古世紀味道，很適合鋪在復古的裁縫車上或木頭桌上，能夠營造出細膩手工的古典美。3）**可愛的小桌巾別藏起來** 小塊桌巾或手帕也能當成窗飾，在窗櫺釘上麻線，用木夾子夾上，透光效果更能呈現出花紋與顏色的美，也可取代一般窗櫺達到局部遮光效果。

element 20

雜貨生活道具

玻璃瓶罐

玻璃瓶罐是極為實用的日用品，法國人會用附蓋玻璃罐裝香料、義大利麵條，或醃製櫻桃等。從實用角度談，要將玻璃瓶罐用的有美感，建議可以用來儲放色彩豐富的堅果與香料，可將居家常用的食材化身為佈置。跳脫實用之外，玻璃瓶罐也能當成燭台、花器使用，小口瓶裝入蒐集的松果，或插上單朵小花，放在窗台或書架一隅，讓生活角落用自然豐富起來。

市售玻璃瓶罐雜貨可分為新品與老品，新品或仿舊的新品可在一般的生活雜貨店、五金行、精品店或居家用品店買到，品牌眾多、選擇廣泛；而老品則要到跳蚤市場、古董市集找，通常得碰運氣。老品玻璃瓶的價格依照製法不同，大量脫膜生產與手工吹製的價差極大，尤其自歐洲跳蚤市場或古董市集尋得的古董玻璃瓶，價差可從數百元、幾千元至上萬元不等，通常尺寸愈小的玻璃瓶越是需要手工，價格也較昂貴。除了進口，台製老品玻璃罐，如醃漬罐、老藥瓶、糖果罐及實驗燒杯等，也有不少懷舊的擁護者。有些玻璃製品，會看見許多小氣泡，在過去被列入為因技術不良所產生的，由於目前工業化，反而有些有氣泡的玻璃製品，那帶著有點不完美的氣泡，多了些人文溫度。

全台有許多專售瓶瓶罐罐的店家，在台北市太原路的「瓶瓶罐罐」、「保豐堂」、「青山」等雜貨店，可以找到不少台製瓶罐，台北永康街的「法國好市集」則可以找到尖尖的、類似香水罐的法式玻璃瓶，而台中的「bonbonmisha法國雜貨」則也有許多用來盛裝甜點的蛋糕盅，以及玻璃花器及燭臺。

▶ 諮詢 bonbonmisha法國雜貨、CameZa plus

1） 2）

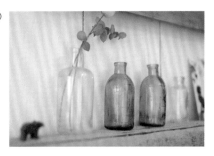

1）**單放、插花都適用的玻璃藥罐** 在花市或舊貨市場就能買到的玻璃藥罐，有清澈的白色、綠色，也有較深的琥珀色，可單放亦可當作花器使用，各有一番風味。2）**老藥瓶可當迷你花器** 手工製作的老件玻璃瓶罐，如帶有氣泡的牛奶瓶、深褐色的老藥瓶等，適合在層架上排開展示，也能當成小花器使用。

現代人大多會利用傢飾品來佈置居家，而忽略花草植栽其實也是用來改變空間表情和製造生活感最有效的元素。花草佈置只需要一個小角落，像通風良好又有自然光的窗台；與區域有所連結的餐桌上、櫃子上；電視櫃邊、書櫃邊亦是花草展現姿態的絕佳舞台。

在室內高處，可挑選垂墜型且耐陰的觀葉植物或蕨類等植栽，如心葉蔓綠絨、黃金葛、愛之蔓，而室內濕度會比室外高，所以水分不能太多以免植物爛根。至於切花類，如果擔心自己配不出好看的組合，先從單一種花材開始就對了！在花器選擇上依瓶身高低、瓶口寬窄不同，所適合的花材也不盡相同。瓶身高者適合木本植物或是單隻大朵的花卉，如繡球花、牡丹等；瓶身低者適合多肉植物或是匍匐性的植物。而瓶口寬適合直接手綁花束放置；瓶口窄則適合葉材類或是果實類樹枝狀姿態的花材。另外，花器依材質不同，也能襯托出不同的植栽與花卉風采。比如，玻璃材質的花器就可直接放入手綁花束，其中以白、綠兩色搭配，風格最為清新。琺瑯材質的花器適合各式插花或是果實類的花材；馬口鐵材質的花器則適合種植組合盆栽或是香草植物。

除了切花和植栽之外，手作乾燥花也常用來作為日雜風空間的裝飾點綴，較常用來作為乾燥花的花材，包括千日紅、山防風、紫薊、尤加利、星晨花、繡球花、棉花等，另外像山歸來果實或是乾燥的毬果、小米、玉米串等，也是很有風味的素材。一般只要倒吊在通風處自然風乾即可，其中需要特別注意的是，不是所有品種的繡球花都適合做成乾燥花，通常是花瓣較厚實、顏色偏綠的品種才適合。另外，在室內光線較強的地方，也可以用陶缸或是玻璃器皿種植水草植物，一般不需要特別照顧；但若是怕有蚊蟲，可以再養幾隻小魚。

➡ 茉莉花園、MILA花園、黑兔兔生活散步屋

042

乾燥花

珊瑚大戟

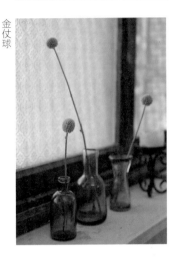

金仗球

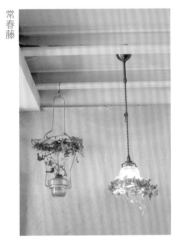

常春藤

1）用乾燥花引入自然風 將大把的乾燥花放在籐籃、水壺裡，或隨意將不同顏色的乾燥花倒吊排列，不用刻意就很有大自然的味道了。2）新鮮、乾燥皆可用的金仗球 小巧可愛的金仗球，很討人喜歡，使用期限非常長，不但新鮮時可欣賞，還能製作成乾燥花當作裝飾品。3）猶如盛開煙花的莎草 透明玻璃藥罐中的莎草，四散的模樣就像綻放的煙火，擺放在室內必須勤加換水，種植在戶外則可在水裡養殖大肚魚，以避免孳生蚊蟲。4）線條優雅的珊瑚大戟 珊瑚大戟是放在室內即可存活的多肉植物，下身較粗胖，但越往上長越細長，恣意伸展的線條展現出自由自在的優雅。5）燈罩纏繞常春藤，趁綠繞 若吊燈的光線強烈刺眼，可以用藤蔓植物，如常春藤，來纏繞燈罩就能發揮遮光的效果。要注意的是，纏繞常春藤時不能等植物風乾，一定要趁植物鮮綠時就處理，自然風乾後就定型。6）觀葉植物帶給空間生命力 耐久、日照量不用太多的觀葉植物，是想在室內空間營造自然氛圍最適合的植栽，放在小角落立刻為空間增添生命力。

莎草

觀葉植物

延長花材壽命有技巧

買回來的花材要做怎樣的處理，才能讓它們的欣賞期久一點呢？首先先整理葉子，修剪長度和枝條，再來找個大小適中的花器裝好水，把花放入器皿中，記得水下的枝條必須去除葉子，並保持水質乾淨，就能延長鮮花的壽命了。

1）　4）
2）　5）
3）　6）

好空間

坐落在稻田間的
自然手作家園

文字 Sylvie st. Lee　圖片提供 好拾光寫真 / Carol&Iway

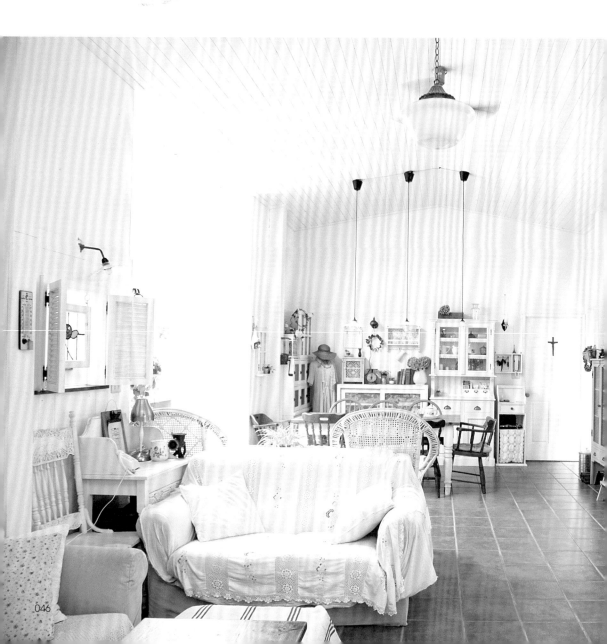

為了那一份溫潤樸質的木質觸感，
可以親手打磨每一塊板材，
連天花板都不假他人之手，
只為了給親愛的家人一個舒適自在、
充滿田園風情的家園。

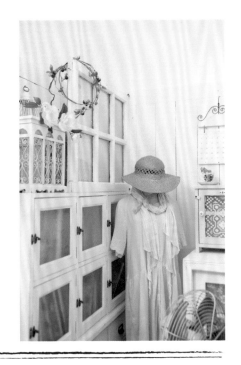

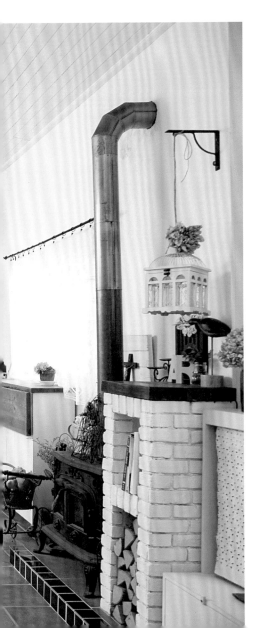

Designer Data

Kenny & Chi 木工達人。Kenny & Chi夫婦倆原本都在機場服務，相識結婚之後，Kenny開始動手創作木工家具與雜貨，一家人並且從市區搬到桃園富岡，連房子的裝修都是自己以木作完成。平日Kenny依舊通勤到機場上班，然而晚上回到家，便著手木工創作。從一開始的無師自通到現在開班教授木工課程，這一路走來，Kenny & Chi朝著自己的夢想持續邁進。

● blog
＜手作屋的幸福角落＞http://blog.xuite.net/kenny581118/

● 愛逛好店
奇摩賣家：
1.七號倉庫 2.小樹苗生活雜貨 3.凱希生活‧雜貨‧小物
4.凱莉儂舍 Kelly Cottage 5.戀戀玫瑰緣 6.鄉村雜貨小市集
跳蚤市場：
1.永和／福和橋跳蚤市場 2.新莊＆三重／重新橋觀光市場
3.高雄／前鎮二手貨

House Data

所 在 地	桃園富岡
住 宅 類 型	獨棟平房
居 住 者	夫妻、小孩
室 內 坪 數	34坪
空 間 配 置	客廳、廚房、餐廳、3臥房／2衛浴
使 用 建 材	磚造、輕隔間裝潢
C O S T	持續裝修佈置中

Kenny原本就是桃園人，就近在機場服務，自從和Chi結婚之後，有了一個漂亮的寶貝女兒，一家人在市區生活。有一天，太太Chi突然覺得市面上買到的木作家具或是小雜貨都不夠精緻，永遠與自己心目中理想的成品有差距，於是興起了自己動手做木工的念頭，也鼓勵Kenny一起做。

就這樣，從來沒接觸過木工，也從未跟師傅學做手藝的Kenny，採買了各種木工機械和手作工具，開始進入木工的世界，憑著自己的雙手以及過人的天賦，悉心琢磨、無師自通，不但做出了太太Chi一心想要的家具以及雜貨，還更進一步萌起了為心愛家人親手打造天然居家的念頭。就在寶貝小女兒念幼稚園的時候，為了給家人一個真正舒適的家園，從煩擾的城市，移居桃園富岡一片平疇曠野之間，在青青稻穗搖曳的大地懷抱裡，胼手胝足打造獨一無二的天然家園。

這個全家人親手共同打造的家園，原本是一座老舊的農舍，屋前還有一間廢棄的鐵皮屋，一切都非常簡樸，但是這難不倒巧手的Kenny與Chi，夫婦倆發揮點石成金的過人才華，將簡陋的鐵皮屋從裡到外一一照料了一番，改建成舒適的客廳、餐廳與臥房，簡直就像魔術師一般神奇，就連鐵皮屋的天花板，都是夫婦倆將一塊一塊木頭板材細心打磨而成，一家人共享美食的原木餐桌更是難不倒他們，一切都自己手工打造。而後方的磚造農舍，經過一番整理，規劃為通風的廚房，可以在這裡順心地為全家人烹煮美味的食物。

輕裝潢留給空間呼吸的自由

在眾人的期待下，幸福的家園有了基本的雛形，這時輪到擅長佈置的Chi上場。原本也在機場服務的Chi，下定決心當個全職主婦，這等於是放棄自己的事業回歸家園、回歸大地，捲起袖子呵護自己的家園。在Chi的巧思安排下，簡樸的室內空間洋溢著別出心裁的田園風情。

問起田園風情的空間要素，Chi表示沒有什麼比依從天然條件最重要的了！仔細體會既有空間的優點，儘量留住天然採光，如果採光不足，就想辦法開一方天窗，讓陽光盡情灑落，大自然是最珍貴的禮物。剩下的，人工的部分以輕巧的裝潢來輔助就行了，儘量不要隔間，非不得已，也以半隔間來簡單區隔空間動線即可，色彩也儘量以無負擔的白色、素色為主。其實只要抓住空間整體的比例，不做太多的加工，留給居家自由呼吸的空間，就能抓住田園風格的主軸，大方向掌握住了，其餘的部分就能依自己的喜好隨興發揮佈置。

客廳格局方正，秉持輕裝潢的概念，保留通透開放感，僅以鄉村風味的家具、雜貨來營造舒適的公共空間。

在客、餐廳後方通往臥室的走道區，開了天井引進陽光，並以古董窗花來裝飾。

空間思考

大門

客廳

臥房

衛浴

壁爐

後門

餐廳

廚房

臥房

臥房

① ② ③ ④

樸質又溫馨的廚房，連結著後門，平日家人都從這裡出入，是歡迎家人回家的地方。

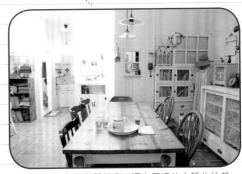

餐廳裡的大型木質餐廳，還有周邊的木質收納餐具櫃，當然也是Kenny & Chi自己親手做出來的。

陶磚、木質地板與老件裝飾

提起田園自然風的建材，莫過於樸實的陶磚與木頭地板最對味，而與之搭配的燈飾儘量別過於華麗，如果空間允許，吊燈是營造風情的絕佳主角，過度裝潢的嵌燈絕對無法帶來輕鬆柔軟的生活感。而這幾年相當流行的鐵花窗老件，更是不可多得的佈置幫手，雅緻的鐵花窗不一定非得安在窗戶上，把它當成藝術品掛在素淨的牆面上，打個燈，加上家族照片或是綠色植栽，就會是走廊或是客廳裡最有味的端景。

Chi不僅有著做木工的好手藝，更有巧手搭配的天分。這幾年在網路或是跳蚤市場費心蒐羅的中西方各式老古董，不論是古老的大鐘、腳踩縫紉機、古董線裝書，甚至是一把砝碼秤、一盞油燈或是燭台，都是田園鄉村風不可或缺的要角，因為老東西有著新物件所沒有的生命感，其間蘊含著歲月的痕跡，帶著之前使用者的生活點滴以及過往的回憶，撫觸了它們，格外感覺溫潤與貼心。

大地的贈禮

問起Kenny，移居鄉下這幾年的心得，疼愛女兒的Kenny不禁苦笑，當初剛搬來富岡的時候，過慣了城市生活的女兒一開始便抱怨附近沒有便利商店！想要買個飲料或零嘴，還得騎腳踏車或是開車到鎮上，但是過了這些年，原本在學校動不動便感冒咳嗽的女兒，因為這片天然大地的滋養，身體變得更健康，也逐漸能開心享受鄉間純粹的怡然自得。儘管每天還是得通勤到機場上班，下了班便埋首於木工創作，這樣的辛苦，遠非外人所能想像，但是看到家人逐漸紅潤的臉龐，每天一早醒來所呼吸的空氣是這麼的清新，更給了Kenny繼續往前的動力。

如今還在後院成立木工作坊，周日還有學員來上木工體驗課，平日晚間和家人一起投入木工，還有很有精神的狗狗，以及一派優閒的貓咪們陪伴。在這裡，不論再忙再累，一家人為了夢想而付出彼此，其中的溫暖支持與鼓勵，讓人深切的體會到幸福的滋味。

白色的牆面空間搭配復古陶磚，簡單不過度裝潢的空間，反而讓火爐、木作家具等成為主角，洋溢溫暖的鄉村自然氣息。

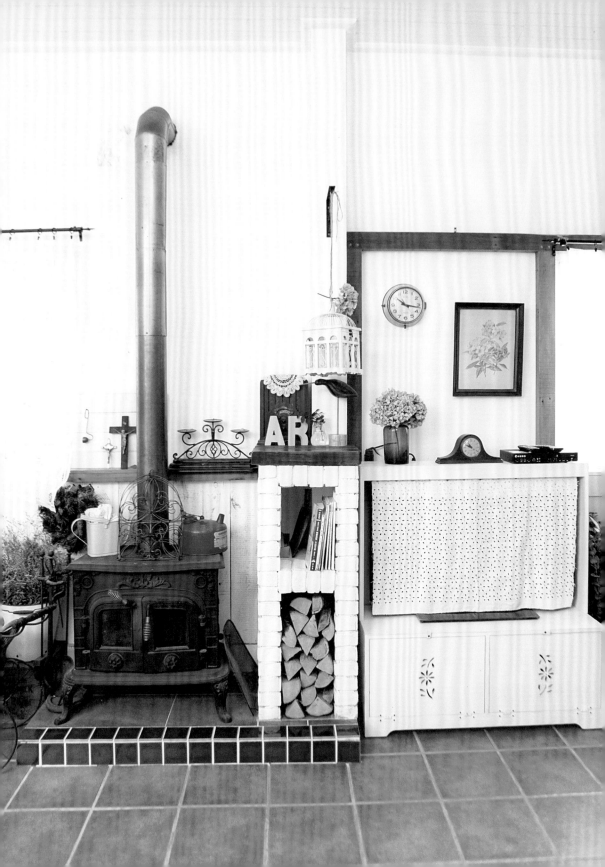

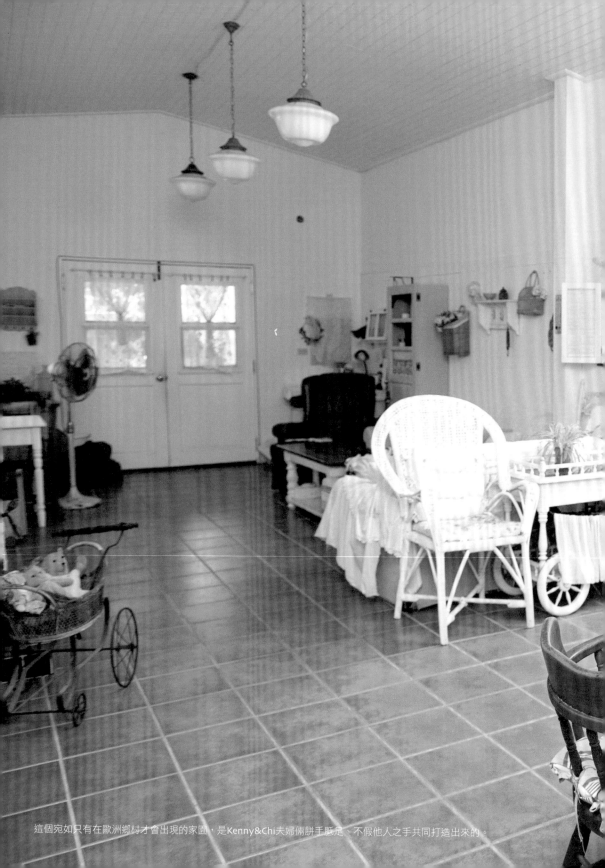

這個宛如只有在歐洲鄉村才會出現的家園，是Kenny&Chi夫婦倆胼手胝足、不假他人之手共同打造出來的。

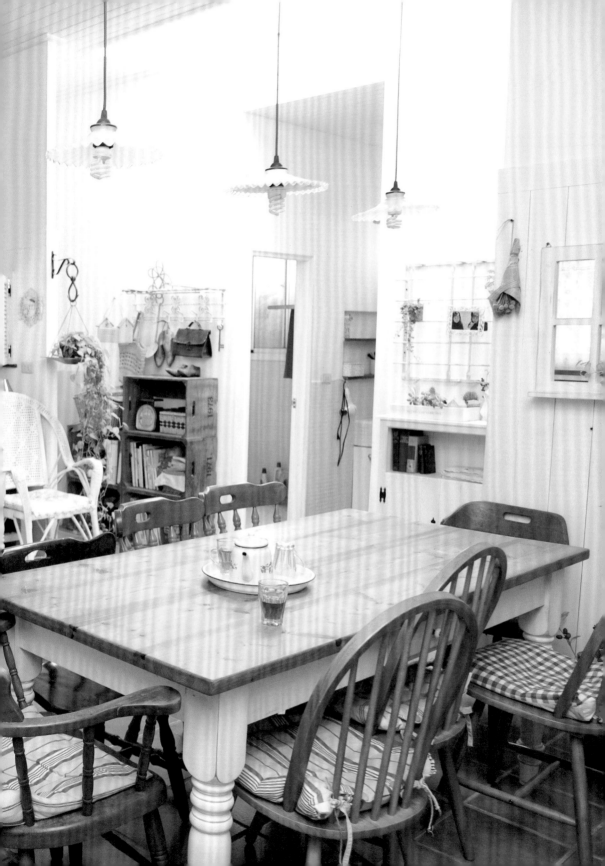

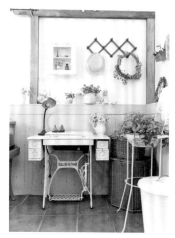
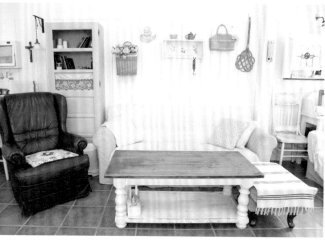

1）客廳一隅，以淺色木條板裝飾牆面的下方，上方則用深色的木條作出框形裝飾，讓壁面產生視覺上的區塊感，製造框景效果。2）客廳沙發區牆面的白色木質條板，則是以舖滿天地的方式呈現一體感，再掛上木作吊飾、籐籃等雜貨來裝飾。3）臥房內的一角，設計了一個柔化動線的三角形檯面，下方是裝飾用的假壁爐，檯面上方可擺放飾品。

1）2）
3）

天花＆地面

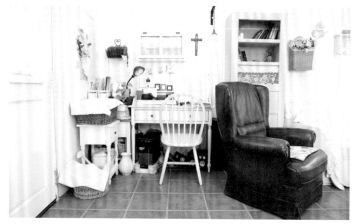

1）天花板不作花俏的多餘裝飾，僅以木板做成大角度的斜頂，於中線　1）2）
軸掛上復古燈飾以及吊扇。2）色澤溫暖、質地樸實的復古陶磚，是鄉村風居家的重要元素，與白色的空間相呼應，彷若大地懷抱的氣息。

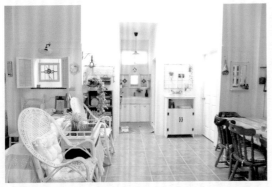

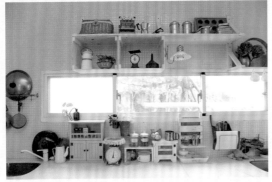

窗

1)+2)開天窗或是壁窗,窗戶加上古董窗花裝飾,想辦法引進天然光源,再輔以人工光源,光亮整個居家。3)廚房的採光窗作呈長條狀,於上方增加層架來滿足收納功能,下方則擺放小巧的收納木箱及用品。

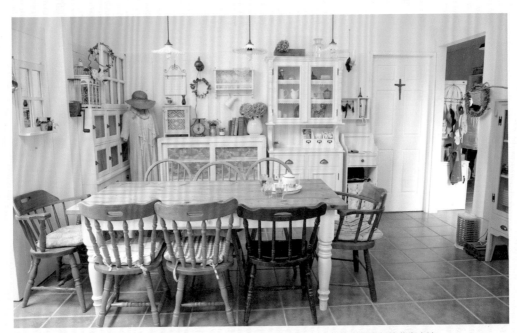

燈具 復古吊燈是大空間畫龍點睛可不或缺的要角,百摺波浪線條造型是最好的藝術表達。

裝修佈置QA

Q 佈置技巧美感養成靈感來源？

A 平常喜歡看日本雜誌，像是《zakka》或是《Come home！》，近年來也有很多部落格都經營得很好，也是很好的參考。慢慢培養自己獨到的品味，建立自己的風格之後，再依照自己的品味挑選東西，隨手一擺，整體風格對了，就不會有雜亂或突兀的感覺。

Q 手感風居家要掌握哪些元素?素材選擇及工法？

A 天然風格居家和裝潢不一樣，必須避免過度裝潢，儘量將天地壁整理乾淨，再輔以簡單的輕隔間即可。大量採用無負擔的木頭刷白設計，搭配溫暖的陶磚以及布織品，就會是最簡單也最對味的天然風格居家。

Q 擔心沒時間照顧花草,有什麼懶人植物佈置法？

A 想要以植物花朵來佈置居家，又擔心沒有時間照顧。不妨採用懶人盆栽，也就是耐旱的仙人掌類植物，或是水耕植物。鮮花枯萎了也別丟，放著風乾成乾燥花也是不錯的裝飾。

Q 有什麼方法可以快速改造居家？

A 丟東西是最快速的改造法！先把不喜歡的東西拿掉，以減法的概念著手，留下自己喜歡的東西，自然就會有屬於自己的風格出現。然後再以大面積的油漆來改變整體顏色，會是最有效果的改造法，之後再搭配軟件，像是布織品、雜貨即可。

Q 通常在哪裡購買雜貨或布品？

A 逛跳蚤市場、網拍，甚至是撿破爛，都是很有樂趣的。尤其是一些玻璃老件、鐵窗花、二手桌椅，往往一聽到有老房子要拆掉，就會招好時間去尋寶。除了到跳蚤市場或是網路上尋找古董寶物，我還會特別去尋找花樣特別的五金小物。各式各樣的五金小物對喜歡木工手作的人來說是不可多得的好東西，這些潛藏在老舊家具上頭的五金小物，是特地花錢去進口高檔家具店也買不到的珍品。

家具

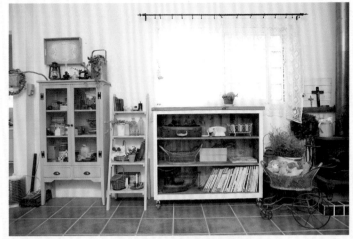

1）不論是高腳櫥櫃、梯形裝飾櫃，甚至是裝上滾輪可旋轉的兩面收納櫃，都因為巧思設計，得以靈活配合使用者的需求。2）手巧的Chi以及Kenny，不僅裝修自己來，大件的櫥櫃、桌椅等實用的家具當然也不假他人之手。3）客廳一隅有個小型的閱讀桌，搭配了三張木作椅子，並且在椅背設計了可以擺放書報的立架，使用方便又節省空間。

1) 2)
3)

花草佈置

一年四季，庭院裡盛開著風貌各異的花朵，採下來插在花瓶裡，增添浪漫。然而隨手擺著花朵終會慢慢枯萎，這時別急著丟掉，繡球花、紫薇、九重葛、滿天星，這些常見的庭園花，在風乾的過程中，漸次展現出迷人的樣貌。

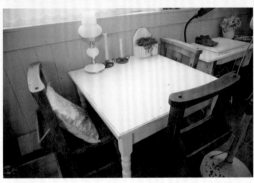

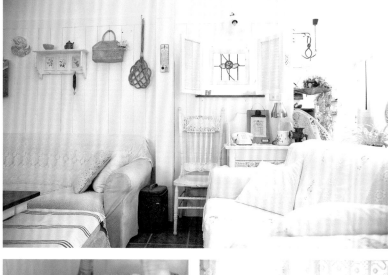

布織品

1）Chi建議大面積的布品例如窗簾、沙發，儘量採用白色或是素色，因為這是最沒有負擔的天然顏色，細部再輔以繽紛的色彩或花樣來點綴即可。2）柔軟的布織品不僅能帶來溫馨感，還可依照季節變換快速更換，是效果最好最便利的風格營造物件。3）雅緻的蕾絲鉤針布品、簡單易學的十字繡、花樣繁多的拼布，或是充滿玩趣的yoyo拼布，手作迷們能夠選擇的布種類很多，真是幸福。

1）

2）3）

五金

Chi將老舊家具上頭的五金小物拆下來，細心打理一番，一一妝飾在自己的木工作品裡。舉凡小收納櫃門上的木質門檔、面板上不可或缺的活頁；抽屜上頭細緻的把手；小巧的鎖扣或是玻璃面板四周的鐵片裝飾，這些不起眼的老舊五金都在巧手之下有了新鮮的生命。

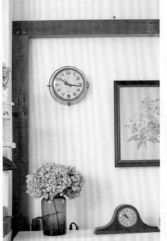

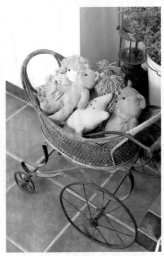

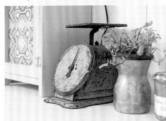

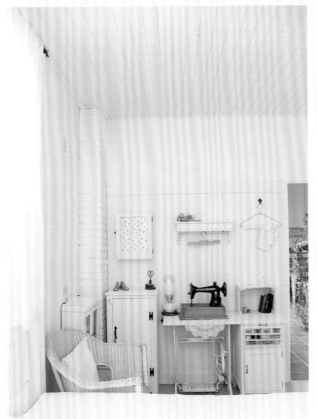

1）+2）+3）+4）小巧的古董鐵製娃娃車、老鐘、舊磅秤，甚至是舊的削鉛筆機，全部都是chi的戰利品，也將居家點綴得很有自己的個性。5）喜歡手作風的達人們，最無法抗拒的便是古董縫紉機特有的風情。古金屬的質感以及機身線條，搭配上腳踏板的基座，一整組配備充分傳達出非機械式的人工年代韻味。6）從老房子採下來的廢棄舊鐵窗，經過巧手整理，漆上白漆，掛上盆栽與相框，即變身為牆面的風格吊架。

1）2）3）
4）
5）6）

收納

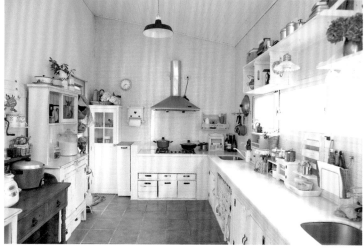

1）廚房的廚具、家用品特別多，需要較多的收納空間，如果不做大面積的牆面收納櫃，也可改用大小不同的收納家具，來充分利用角落空間，家具的深度儘量一致，以不影響動線為原則。2）縫紉零件專用的收納抽屜盒，線捲或是鈕扣零件分門別類一目了然，不但工作起來順手方便，也充滿了手工風情，是讓手作人看了心情大好的便利設計。
3）小件的壁掛式收納架，也是手感風居家簡單好用的必備物。

琺瑯餐具

1) 2)

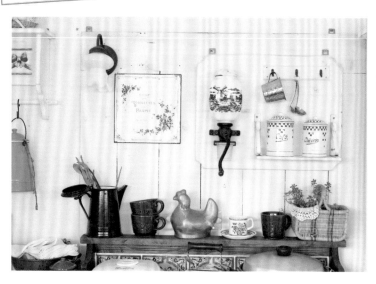

1）手感自然風著重的就是樸實的生活感，這時候精美的骨瓷以及銀器都派不上用場，最對味的莫過於琺瑯。琺瑯也稱作搪瓷，用手指輕敲有特別的金屬玻璃聲，質感很有韻味，也大多以田園自然的花樣與配色為主。2）琺瑯材質的杯杯盤盤組合在一起，形成令人胃口大開的田園交響詩。

details 1. 手法 天然採光輕隔間

儘量保留天然光線是絕對第一的裝修重點,再來就是輕隔間,不論是古董鐵花窗、門片,都能拿來改裝成輕隔間的材料。讓居家能自在呼吸是手感自然風居家的關鍵重點唷。

details 2. 家飾 老件老家具

老家具與古董雜貨,與現代的家具不同之處就在於歲月感。因為歲月的淘洗展現出獨一而二的斑駁痕跡,是老天爺賜予最天然的禮物,這也難怪古董與手感自然風格的居家竟是這麼的搭配。不妨多多蒐羅古董縫紉機、古董秤、留聲機或是古董精裝書。

details 3. 家具 原木材質

木材是大自然最溫暖的贈禮,每一片原木的紋理與色澤都是獨一無二的,選用原木的建材或是家具來妝點居家,細細品味自然的紋理與成色。

details 4. 牆面 淺色壁板

牆面上方的條板,儘量以白色或淺色系,如此一來即可襯托各種鄉村雜貨的特色;牆面下方的木質條板,可以選擇深色系,達到穩定空間以及踢腳板的防髒功能。

details 5. 布飾 白色布品

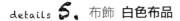

想要營造空間清爽的氛圍,只要選用白色素面的棉布沙發套即可,再以各種織法的布品來增加趣味,像是刺繡或是十字繡,都很受歡迎;也可以質地較純樸、色澤較原始的胚布來營造農村的厚實感。

收藏幸福的西洋古董雜貨店

文字 **李佳芳** 圖片提供 **好拾光寫真** / Carol&Iway

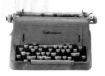

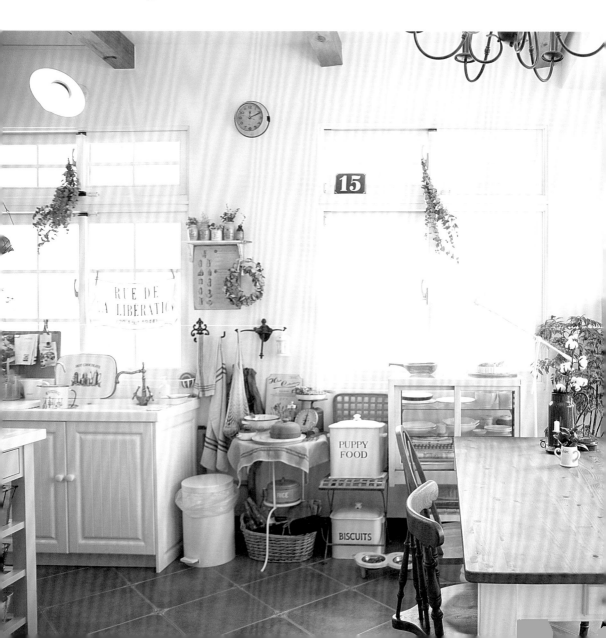

走進這個房子，
就像走進宮崎駿魔女宅急便的小鎮房子裡，
琳瑯滿目的雜貨映入眼前，
來自德國1930年代的古董秤、線勾，
每個玩意兒都能把玩上一陣，
幸福可愛招人流連忘返。

Designer Data

Eleven 本名康品宣，1976年生，浪漫的水瓶座。從國小四年級就開始有兩個夢想，一個是去流浪，另一個是和心愛的人創造夢想中的家，並且養一隻狗。2010年，這兩個夢想都實現了，而且還多了兩個可愛的兒子與一個即將誕生的小王子。

● blog
＜11＋3幸福暖暖ZAKKA HOUSE＞
http://blog.xuite.net/eleven11/11

● 愛逛好店
1. 品東西　04-2228-7098
2. 一順進口磁磚　04-2311-9235

House Data

所在地	台中市
住宅類型	透天
居住者	夫妻、3小孩
室內坪數	室內45坪、庭院9坪
空間配置	店鋪、餐廳、客廳、2房間
使用建材	木作、油漆、訂製門板、木地板、輕鋼構
COST	約700萬元（不含家具、家電與佈置）

一幢白色的房子安靜地佇立在小巷轉角，閃閃發亮的白牆、紅色大門，小庭院裡綠植環繞，鞦韆、木馬、老船燈營造出濃郁的生活感，房子外小巧店招宣言著，這是Eleven與四個心愛的男人同住的家。

對於生活，Eleven夫妻的想法很特別，他們希望能選擇喜歡的城市過生活，婚後，兩人曾搬到宜蘭住了好一陣子，但宜蘭潮濕易雨，因為想念天天能曬得到暖陽的日子，於是一個基隆人、一個高雄人，選擇在兩個家中間的台中定居下來。

從宜蘭搬到台中，Eleven載了一卡車長年蒐集的雜貨，也載著打造夢想家的願望南下。他們先租屋落腳，再一邊尋找喜歡的房子。由於兩人對家的想像很多，必須是老房子，且要位在角間、有院子（當然還要在預算內），因此提高不少搜尋難度。找了一年多，隨著房子續約逼近，依然找不到滿意的家，Eleven說：「很多人都說我們要的房子在台南才有，叫我們乾脆放棄好了。」直到有一天，在線上意外看到這棟房子。儘管這房子荒廢許久，變成野狗野貓的棲息地，但卻滿足了所有條件。「我一看到這棟房子就覺得好興奮！光是外觀就讓我產生很多想法，我感覺是這個房子在找我們！」

尋找有院子的老宅

雖然沒有學過設計，但Eleven從小對畫畫手作很有興趣，房子從設計到監工通通自己來，所有門、窗、櫃子的設計圖都自己畫，再交給專業的師傅完成。由於老屋破舊，結構體質的整修工夫就要花上不少精神，不僅水電管路必須重新更換，開口採光不足的部分必須加強，而頹圮的外觀也重新修復，如今整棟房子刷上白色，顯得清爽可愛。

灑了滿地陽光的院子，有歷史的鐵欄杆刷白後，又重新挺直了腰，鐵皮大門換上紅色柵欄木門，雜草蔓生的碎石地鋪上南方松，馬口鐵與琺瑯花器內種了各式觀葉植物，喜歡園藝的Eleven請師傅用剩料在側院砌出很有味道的工具清洗槽，方便在這裡種花種草，並且用鞦韆、折疊壁桌、復古長凳、老木馬等，將這裡佈置成孩子們的遊樂園。「有院子真好，」Eleven說：「幸好當初堅持。無論房子多麼小，一定要有個院子！」

Eleven特別訂製的大門，釘著象徵幸運的馬蹄鐵，觸感很好的把手是她從老五金行挖來的。Eleven說，門片本來打算鑲上不同樣式的老玻璃，但實在不容易找，所以「有一點」小小遺憾。門邊橢圓的洗洞，嵌入木板，變成小綠植的家。「這個洞可是我一直拜託，師傅才肯做的！」她說，洗這樣一個洞相當麻煩，沒辦法用機器鑿，只能手工慢慢敲，很多師傅都不

利用挑高優點，兒童房以架高木地板與夾層設計，充分發揮坪效。

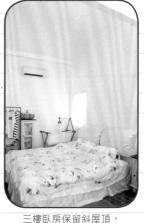

三樓臥房保留斜屋頂，天花木作勾線，製造出木屋的感覺。

空間思考

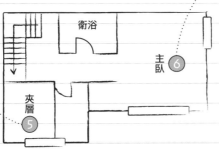

```
     衛浴
1F        主 ⑥
           臥
    夾層
    ⑤
```

二樓格局原是兩房一衛，原本門洞封起、隔間拆除後，改造為開放起居間。

```
     衛浴              陽台
2F  壁櫃         餐廳＋廚房 ④
    起居間
    書櫃 ③
```

餐廚空間以中島台相隔，正立面的窗洞改成落地玻璃門，充分引入自然光。

```
     倉庫  廁所
                        老磁磚
3F
    架高地板          新加高的
   （原孝親房）        南方松
    ①
        紅大門
```

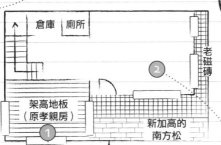

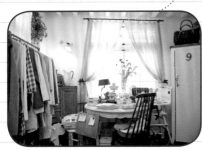

一樓的孝親房隔間打通，架高木地板，納入Eleven古董雜貨店一部分。

一樓改造為夢想中的古董雜貨店，亞麻色調加上實木樑，塑造出濃濃鄉村風情。

願意做，「一個要五千塊，好貴！」嘴上這麼說，但感覺Eleven十分喜愛。家裡一共兩個，一個在門邊做綠植的家，一個在梯間當玩偶的家。

開一間夢想中的古董店

夢想擁有一間古董店的Eleven，將一樓孝親房與樓梯間的隔間牆拆除，將一樓整理出完整的店鋪空間，而為了讓空間更明亮，除了保留櫃檯旁的一扇老窗外，其餘窗洞皆拆除加大。環顧整體空間，Eleven說：「我喜歡不規則的感覺，比較自然。」因此，整體空間沒有太多木作，就連天花樓板粗糙的感覺也留下來了，裸露的凹凸面經刷白後，陰暗的質地明亮了起來，加上三支不對稱的裝飾木樑，營造出溫暖的感覺。「這個小細節也要跟師傅溝通很久，大家都覺得我很奇怪捏。」Eleven偷偷說：「其實，這一支樑要五千，大家都說我瘋了！太貴了！」

小店內販售Eleven自日本與歐洲扛回來的雜貨，為了替這些不同年代的小東西找到合適角落，斜拼復古地磚上陳列的家具尺寸都不大，除一般常用小邊櫃、壁掛、層板之外，Eleven也用了不少桌上用的分類抽屜櫃、飾品盒、木托等，營造出變化豐富的平台風景。櫃台後面的主牆面，保留老房子牆凹，加上勾線壁板修飾，利用壁鉤展示1960年代廚用德國紅銅烤模、木鬃毛刷、手工皮繩掃把，以及各式各樣的琺瑯罐、老玻璃瓶，這些古老的器物做工精細，光擺著就很有ZAKKA的味道。

悠閒自在的起居空間

鋪上實木的梯階，踩起特別溫潤。走上二樓，兩房一衛的格局重新調整為彼此通透的起居間與餐廚間，成為一家人生活的中心。Eleven將正立面採光有限的小窗，換成落地玻璃拉門，陽台也改用穿透性十足的欄杆，圍繞二樓的L型陽台，引入豐沛的自然光。空間裡，牆面就如同一張亞麻色畫布，局部添入湖水綠的線條或色彩變化，Eleven將電燈開關換成了撥鈕式的骨瓷開關，各式掛鉤、壁盒展示性收納生活物件，使單調的牆面變得令人把玩再三。

調性溫暖的客廳，主牆是一面大書櫥，刻意用木拉門遮蔽的電視不再掌控目光焦點；而年代久遠的皮革沙發、榻榻米茶几、重新噴漆的台灣老木椅，營造出令人想聊聊天、看看書的氛圍。角落，原本轉角階梯請泥水師傅切成圓形，鋪上復古紅磚，安置一座讓人感覺溫暖的壁爐。壁爐使用了兩個冬季，銅管漸漸氧化成麥芽色，燻染上時間的味道。

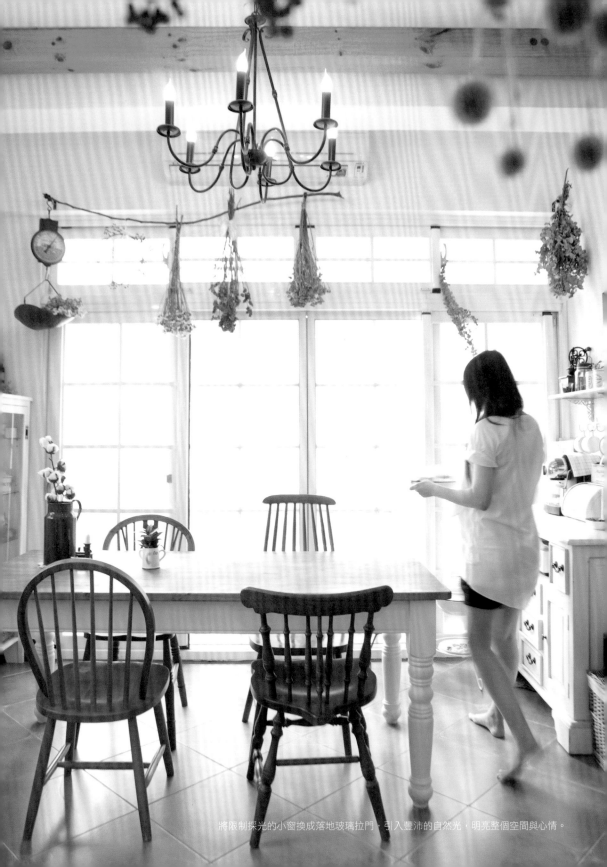

將限制採光的小窗換成落地玻璃拉門，引入豐沛的自然光，明亮整個空間與心情。

另一個空間，潔淨的白色廚具搭配湖水綠中島，垂墜的芭蕾裙型牛奶燈姿態曼妙，黑鐵製物架上載著各式搪瓷鍋罐——Eleven人生第一個古董吊秤靜靜微笑，守護廚房的神應該寄居在此。吹著陽台送來的微風，餐廳裡四張來自不同國度的溫莎椅，圍繞大桌竊竊私語，琺瑯面盆裡孔雀魚游戲水蘊草，連時間也悠悠然然、兜兜轉轉，捨不得離開。

小確幸累積大幸福

單層面積小是老房子的通病，這棟也不例外。單層僅有15坪面積的兩層透天，用來住一家四口與開店都很勉強。因此，破爛不堪的頂樓加蓋也必須充分利用，做為全家人的臥房。因為不想金屬外牆破壞房子整體的氣氛，Eleven花上許多時間研究，才找到魚鱗板造型的白色烤漆鐵皮，加上墨綠色的屋頂，打造出如小木屋般的三樓空間。

主臥與小孩房分別以粉色、暖黃為主，順著ㄑ型屋頂施工的木作天花，營造出閣樓感。主臥衣櫃門片採用馬廠房式設計，明亮的窗邊加上多拉抽的工作臺與書桌，成為Eleven縫製手作的安靜角落。小孩房為了將來能靈活調整，設計架高木地板與夾層，讓兩兄弟可以擁有各自的空間。Eleven說：「幸好當初沒做滿，因為現在還有一位小王子要誕生。」

從廢墟開始，Eleven親手設計的房子裡藏了很多她的用心。每拜訪時，她總是興奮地說：「你看！」向朋友分享她的喜悅，那是在哪裡發現的、這又是如何跟師傅抗爭很久才實現的，看著Eleven被點點滴滴美好的回憶圍繞，這些小確幸似乎變成了大大的幸福了。

原本如廢墟般的老房子，立面與開窗重新整理，變成一棟可愛的白色小屋。老房子的欄杆保留下來，刷上白漆後另有一番風味。

牆面

1) 2) 3)
4)

1）＋2）門邊洗洞要價不菲，必須動用兩個工種，一為水泥師傅手工敲打，一為木工師傅嵌入底座。門牌花磚是西班牙留學的朋友送的新家賀禮。
3）頂樓加蓋的鐵皮選擇仿魚鱗板造型，加上墨綠色屋頂，感覺如同小木屋一般，一點也不突兀。
4）滿是雜草與碎石的院子，整理後鋪上南方松。

雜貨五金

1）＋2）訂製大門的把手是從老五金行找到的，門釘上象徵幸運的馬蹄鐵。
3）特別用水泥在地上砌出工具清洗槽，橢圓造型搭配復古水龍頭，並裝飾浴室用剩的復古磚，顯得很有味道。
4）走廊以品東西的復古長凳、馬口鐵盆栽、堆疊的木箱等，並掛上鞦韆，佈置成孩子們的遊樂園。

1) 2) 4)
3)

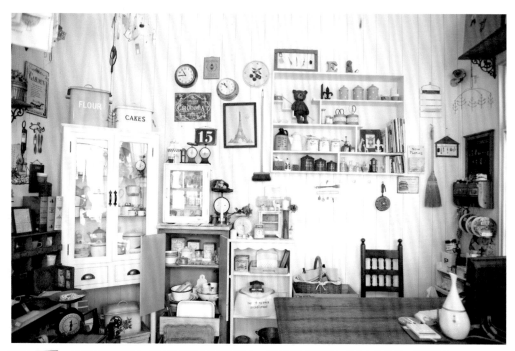

牆面 　收銀檯後的牆面，將原始壁凹內的櫃子刷白，牆面釘上墨綠色勾線的白色壁板，增添變化。

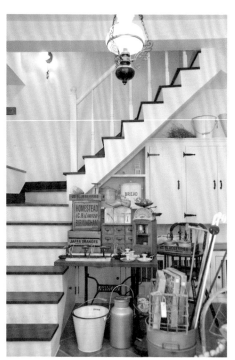

收納

1） 2）

1）梯間與原本孝親房的隔間切開，增加通透感；梯下訂製的收納櫃子還設計了兩間狗屋（最下層）。

2）施工剩下的木料請師傅做成衍架，可以用來收納大型的籐籃。古董燈具在空中水母漂。

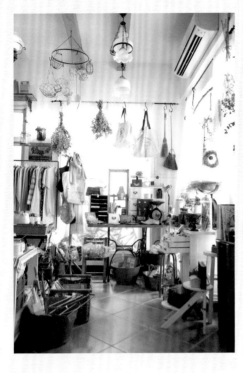

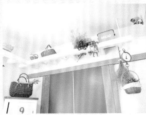

1）2）
3）

1）店鋪角落的兩扇老窗切割加大，將女兒牆降低至40公分左右，讓陽光進來得更多；裸露天花噴上白漆，加上實木衍樑裝飾。
2）收銀檯旁刻意保留一扇老窗。
3）緊貼鄰棟庭院的窗戶外加上推拉式的黑板，增加隱私性，也可以讓孩子塗鴉。

木地板　封閉的孝親房打通，變成店鋪一部分，但特別鋪上架高木地板，未來也可調整當成小孩的讀書房或遊戲間。地板材料為超耐磨橡木壓縮。

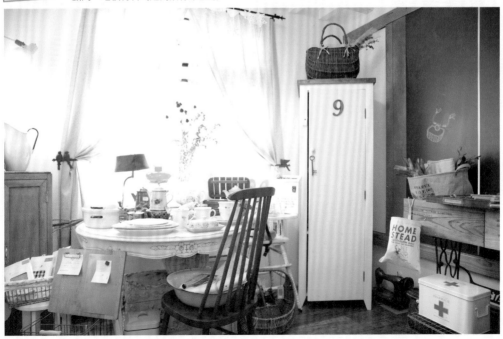

裝修佈置QA

Q 若是想改造家的現況，從何處開始最容易上手？

A 我喜歡用古董雜貨來佈置空間，例如古董秤、古董椅、古董門鈴或開關等，而家裡所有燈具也都是古董，古董本身光擺著就很有氣氛；而古董開關除了直接使用，底座再加上一塊原木板，也很有味道。另外，乾燥花是不用花太多錢人人都可以在家做的裝飾物，而且花在自然風乾的時候，不時會有香氣飄出，是天然的芳香劑。

Q 施工監工時要特別注意什麼？

A 如果有動用木作，施工時通常都會有不少剩料產生，剩料若是清運走，多半都進了垃圾桶。通常，木工師傅不會告訴你剩下的材料可以怎麼運用，你得邊施工邊想出利用方法，即時請師傅幫忙做成其他東西，如衍架或層板等，監工時邊動腦筋才能讓花出去的錢收到最大效益。

Q 面對玲瑯滿目的雜貨，如何取捨？

A 下手時我會考慮顏色、風格，有些顏色太花俏或太現代的，就不會買。我喜歡質感粗獷的，就算放十年看也是一樣的老件；此外，要買很愛很愛的東西，就算一時用不上，只要某一天時間對了、位置對了，就能擺得上去了。好的雜貨通常數量有限，也難覓得，不怕用不上，只怕遇不到。

Q 新作雜貨跟古董雜貨有何差異？如何挑選？

A 一般網拍店家販售的雜貨多是複製品，重複性高，因此價格便宜，而古董雜貨的獨特性高，往往都只有一件，價格較高，但也較不容易「撞衫」。考慮仿品雜貨的品質或釉料是否適合當食器，我會建議購買仿品時，盡量買裝飾性的小東西就好。古董雜貨因價格不便宜，通常我會建議買較大件、較有存在感的，例如古董秤、古董鐘等很容易可以凸顯獨特性，也不會有退流行或重複等問題。

二樓立面換成落地玻璃拉門，陽台也改用穿透性十足的欄杆，引入豐沛的自然光。

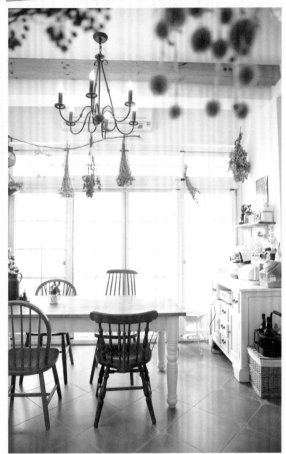

牆面

1)
2) 3)

1）客廳角落，原本方正的梯間踏階修成圓弧，用來安設壁爐。壁面用復古紅磚裝飾，地面則是復古磚剩料敲碎隨意馬賽克。
2）起居間的牆成了孩子們記錄成長的尺。
3）廚房邊的木作端牆刷上湖水色並勾線，用路標掛鉤與木櫃掛鉤展示喜愛的物件，開關也換上古董。

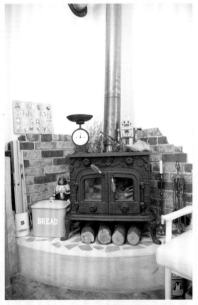

家具

1）茶几是Eleven的先生從小用到大的榻榻米茶几，還維持斑駁的漆面，很有歲月感。窗邊的椅子是老房子留下來的，重新上漆後，仍繼續使用。2）金屬衣架掛著常穿的居家服，為將來出生的小王子準備好復古嬰兒床了。3）主臥更衣室結合書房，衣櫃於左右兩側，明亮的窗邊加上多拉抽的工作臺與書桌。4）台灣老菜櫥重新噴漆後，用一張小凳當成腳，就是很美的餐櫃。5）系統廚具（櫻花牌）加上自己挑選的白色木門把，整體顯得更加清爽。壁面則搭配復古磁磚。

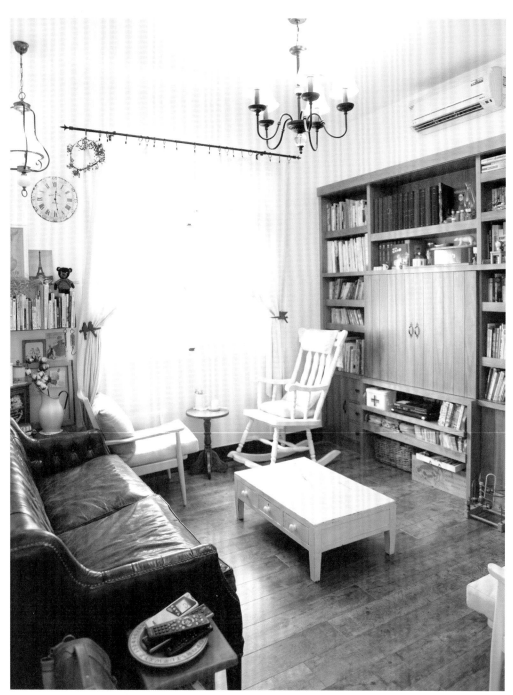

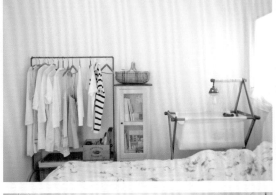

1) 2) 4)
3)
5)

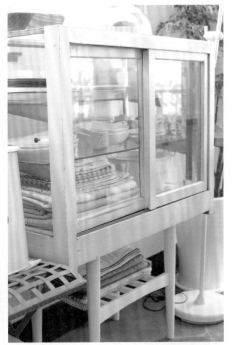

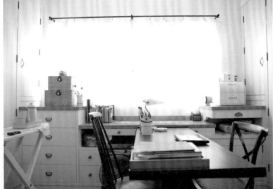

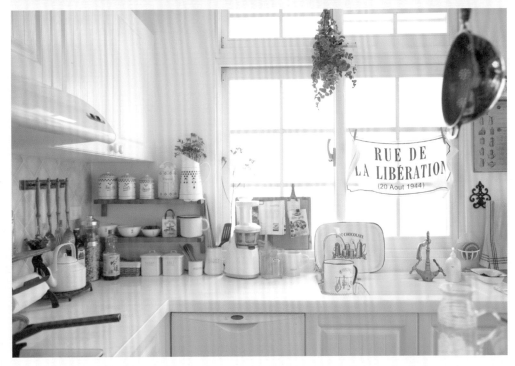

RUE DE
LA LIBÉRATION
(20 Aout 1944)

1) 2)
3)

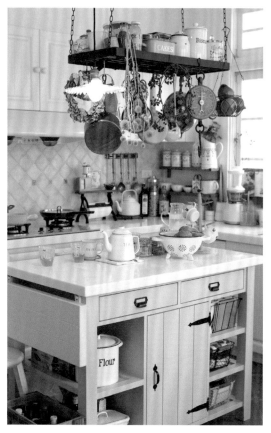

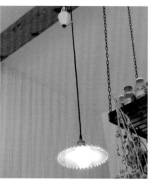

雜貨

1）黑鐵製物架上載著各式搪瓷鍋罐，以及Eleven人生第一個古董吊秤。
2）老窗扇、復古小地櫃加上馬口鐵盆栽等，樓梯轉角的短牆也是佈置重點。
3）廚房中島掛著可伸縮調整的芭蕾裙型牛奶燈。

雜貨

1) 3)
2)

1）從日本購回的Yakety Yak百葉信插（絕版品），原來不要的小片窗也可以發揮這樣的創意。2）窗邊復古實木事務夾，附有鐵製留言板，可以夾上食譜或備忘，很方便。3）大門旁Yakety Yak的PO BOX紅信箱搶眼。

details **1.** 雜貨 古董秤

1890～1950年的美國、英國或德國的古董秤,擺在空間營造復古氣氛。圓圓的秤面很像張笑臉,Eleven説:「秤都很像在微笑。」雖然老秤的準度有點糊塗,但也不用太計較,除了使用之外,放上馬鈴薯、瓜類、洋蔥或乾燥花等裝飾,小小角落就變得不同。

details **2.** 家具 溫莎椅

溫莎椅起源於十八世紀的一種細骨靠椅,特徵是馬鞍型椅座、圓棒型的椅背條、外八型的椅腳、H型的連桿等,不同國家的溫莎椅具有不同個性,美式線條較大而化之,法國的線條較細膩溫柔。溫莎椅很適合混搭,Eleven大多選擇耐久的橡木原木製作,擺在一起不會不協調,反而可以凸顯每一張椅子不同的味道。

details **3.** 收納 層板展示台

系統櫃體少做,讓牆面多一些留白,人在房子裡的感覺才不會壓迫。如果想讓牆面多一點應用,建議可以多利用層板,選擇則有變化的復古掛鉤,可以讓牆面收納變成一種展示。

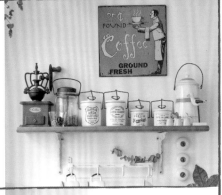

details **4.** 壁面 洗洞牆面

牆面洗洞的感覺很像歐洲古老石頭屋裡會有的,洗洞不需要太大,也可以不穿透,當成一種牆壁的展示設計,用來擺上喜愛的玩偶或盆栽都能製造空間趣味。

三口之家的
幸福歸屬

文字 **陳淑萍**　圖片提供 **齊舍設計事務所**

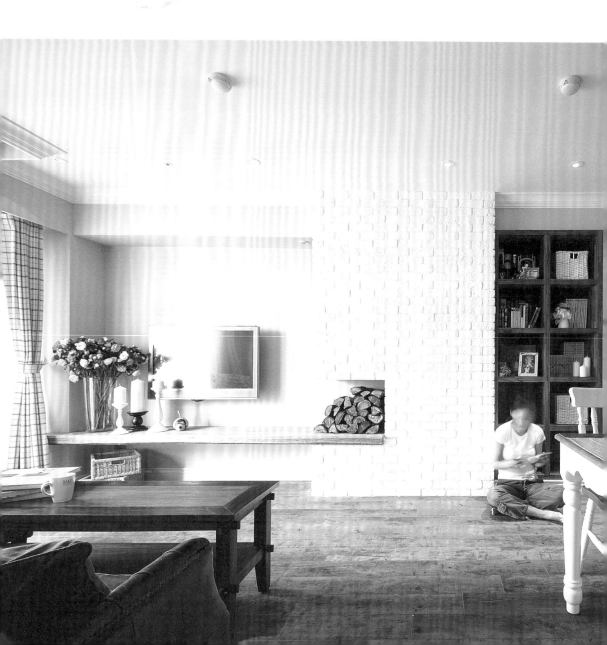

也許是奶茶色的溫柔感召，一入門後，
情緒、壓力不自覺地輕鬆放下。
鄉村風格空間，沒有過度複雜裝飾，
淡淡散發回歸自然擁抱的舒適清爽。
客廳角落堆放著小木柴，
就像故事繪本裡的家，
讓人好想鋪個軟墊，就地坐下。

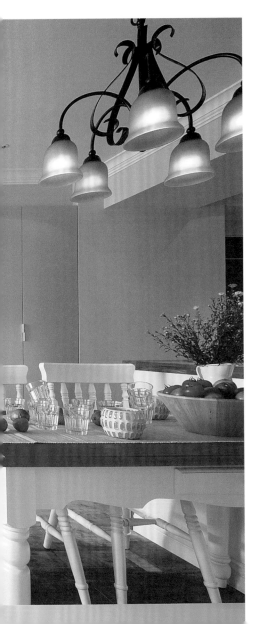

Designer Data

柳絮潔 英國倫敦大學設計碩士、齊舍設計事務所設計總監，
並兼任實踐大學服裝設計系講師。行動派的設計實踐者，認
為生活處處皆存在著「設計」，就像呼吸一樣自然而具有價
值。無論空間構成、穿著的衣服或任何微小事物，將各種美
的經驗，化成創造力元素，帶到作品之中，創作出無法複製
的設計特色。02-2550-5887

● blog
＜齊舍設計事務所 J+D' Design-Lab＞
www.jddesignlab.com

● 愛逛好店
1. 麗居國際家具　http://www.titi.com.tw/
2. smileliving 微笑家居　http://smileliving.com.tw/
3. Laura ashley　http://www.laura-ashley.com.tw/
4. 伊莎艾倫 Ethan Allen　http://www.laura-ashley.com.tw/
5. 可昂居　http://www.grange.fr/grange/html/accueil/
　　　　　index_uk.html

House Data

所在地	台北萬華
住宅類型	大樓
居住者	夫妻、小孩
室內坪數	21.5坪
空間配置	玄關、客廳、廚房、餐廳、書房、主臥、孩房、客用衛浴、主臥衛浴
使用建材	文化石、柳安木、柚木集成材、漆料、超耐磨木地板、蜂巢磁磚
COST	240萬（不含家具）

　　也許是奶茶色的溫柔感召，一入門後，情緒、壓力不自覺地輕鬆放下。鄉村風格空間，沒有過度複雜裝飾，淡淡散發回歸自然擁抱的舒適清爽。客廳角落堆放著小木柴，就像故事繪本裡的家，讓人好想鋪個軟墊，就地坐下。

　　這裡是徐氏夫妻在新婚時購入的房子，21.5坪的三房格局，以夫妻兩人而言，相當夠用。但隨著不同生命階段的轉變，小孩出生、成長，家的空間，需要加入更多不同機能，因應調整。藉由舊屋翻修，設計師打造出符合居住者現在與未來的空間條件，同時也實現潛藏在屋主心中多年的城市鄉村夢想。

城市鄉村，溫暖的視覺與觸覺

　　推開門，壁面、天花漾著奶茶色的微甜，木地板的褐色，則像是加了一匙焦糖，讓空間色彩更對味。往內走去，書房的濃綠，彷彿森林草原，帶來一股安穩沉澱力量。設計師運用色彩，定義不同區塊，讓目光感受隨著空間移動，更有層次的轉換。

　　至於材質，則講究觸感上的溫暖。客廳主牆下方，厚實的柳安木實木平台，邊緣刻意保留木皮不平整的表面，實實在在呈現自然原味。白色的文化石磚牆，質樸紋理略帶粗獷，中間內凹一角的設計，裡頭堆放著小木柴，營造出壁爐想像。

　　為了與空間氛圍吻合，家具、家飾、布品、軟件等，特意精心挑選。仿舊處理的沙發、黑鐵玻璃吊燈，甚至小至復古造型的電話，皆以優雅懷舊姿態，融入鄉村的韻味情調。

方格框景，親暱互動的對話空間

　　講究開放互動，鄉村風格在精神層面，傳達出空間與人的親暱關係。拆除舊有牆面後，客廳與書房之間，藉由白色格子窗作為隔間，透明玻璃讓小坪數的景深延長，同時也讓空間彼此保有親密串聯，卻又不失機能的獨立性。客廳、書房、餐廳，不論在哪個角落，都能隨時關心家人活動，透過一方方框景，分享無聲的「幸福對話」。

　　白色格子，同時也應用在各個不同的小細節上。譬如過道與書房的門框，走廊壁面、臥房門片，以及收納餐椅的側邊，藉由格子線條作為裝飾，也讓相同元素，強化全室的整體性。

調整尺度，讓睡眠更舒放無壓

重新調配格局之後，主臥空間擴大不少，但還不足以容納一間獨立更衣室，因此設計出雙層衣櫃，並將通往主浴的通道納入，讓地坪利用率極大化。

移動隔間位置，重新分配使用面積。將部分書房地坪讓給主臥與孩房，臥房放大後收納空間更為充足，私人物品可集中擺放。

空間思考

```
              臥室  ②
        ①            臥室

                          書房
      廚房  衛浴
              ④
        ③        客廳
```

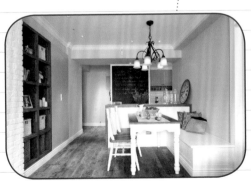

原屋廚房狹小且封閉，因此拆除部分隔牆並將入口動線位移，以整併餐廚使用區域，並搭配黑板短牆作為冰箱遮掩。

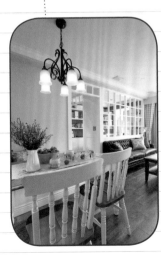

將客廳與書房之間的舊牆拆除，改為玻璃格子窗作為隔間，讓空間景深延長且互動性更高。

關於房間格局，設計師重新在「空間大小」取得適度平衡點。舊有的三間房間面積均等，但卻形成了書房空曠閒置，主臥和孩房卻因空間不足，導致需將物品移往公共區堆放的窘況。重新分配尺度之後，將部分書房地坪，出讓給主臥與孩房，睡眠區域不再狹小壓迫，屋主、孩子各自也有更充足的衣物、玩具的收納空間。

地坪表現上，不同於客廳、書房等公共區深色木地板的仿舊與木節，私領域改用色調較柔和的洗白木地板，藉由明亮色彩，營造清爽宜人的舒適感。地坪差異搭配，也能作為無形區隔，讓內外有別。

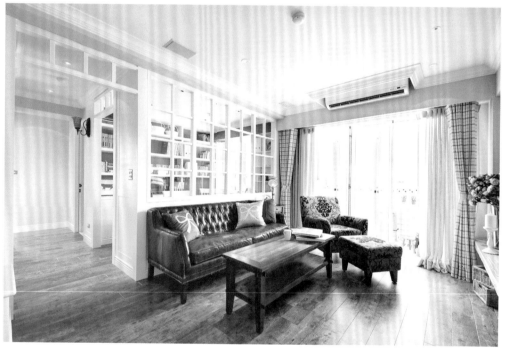

以白色格子窗，作為客廳與書房之間的區隔。透明玻璃讓景深延長，同時也保持空間的互動串聯。

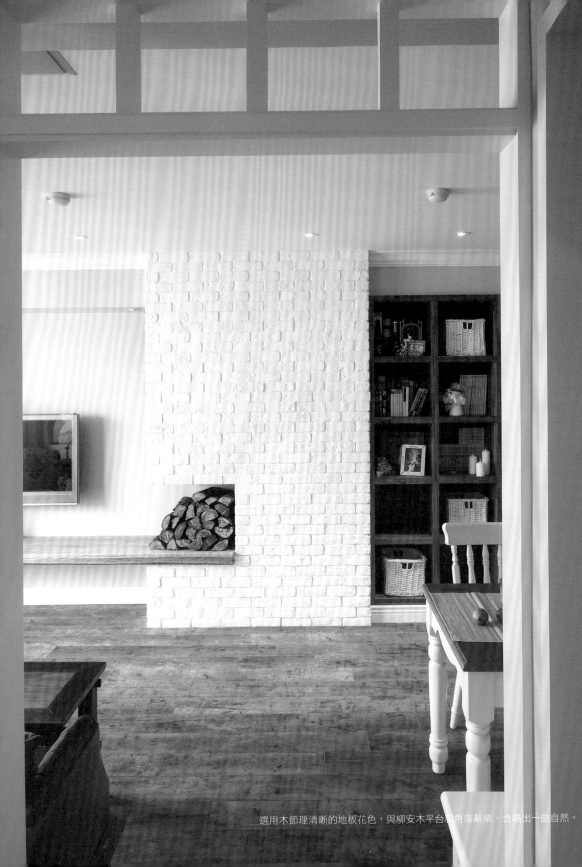

選用木節理清晰的地板花色，與柳安木平台和角落薪柴，合唱出一曲自然。

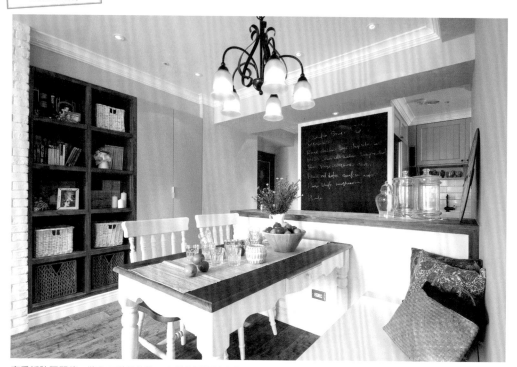

廚房拆除隔間後,將入口動線位移。左側位置擺放冰箱,並拉整延伸玄關的短牆,作為冰箱遮掩。牆面塗上黑板漆,平時可手寫留言或塗鴉。

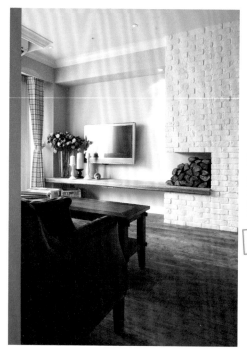

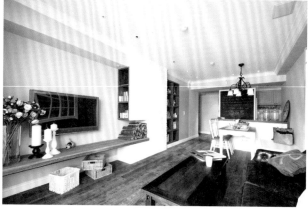

牆面

1)柳安木平台與籐籃,也是很好的展示、收納空間。2)由玄關至電視主牆之間,羅列各種收納形式,包括隱藏式的收納門片、開放木格櫃、白磚牆後方還有擺放視聽設備的側櫃。

1) 2)

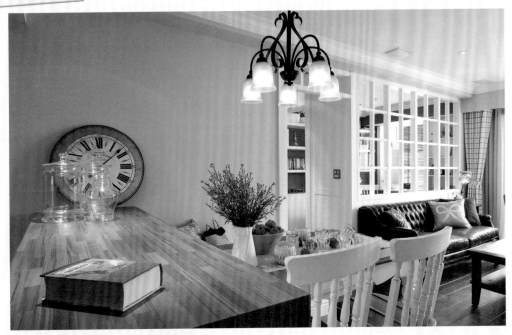

1)

2)

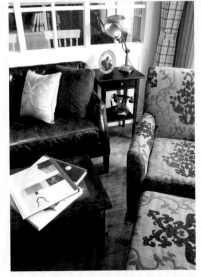

1）打造鄉村風格，燈飾也是重點。復古玻璃燈罩，加上彎曲的黑鐵件，讓用餐空間更溫暖有味。2）仿古皮沙發、花布面單椅，還有特殊造型的電話，運用家具傢飾營造出復古氛圍。

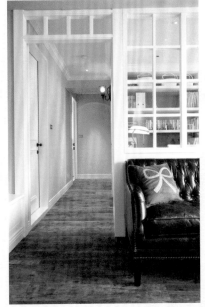

窗

過道上的門框，以白色格子元素，和沙發背牆造型相呼應。同時也藉這項裝飾，削弱上方樑體的存在感。

裝修佈置QA

Q 沒有預算更換舊窗戶時的解決方案？

A 格子窗、折窗或上下推窗，是較具鄉村風格的窗戶形式。但若預算不足（或原有舊窗狀態仍佳），可改用線板收邊或木作包覆窗框的方式，若為凸窗，甚至還可在下方作出窗台。少了金屬窗框的現代冰冷感，多了一分古典元素，自然不會與鄉村風格衝突。

Q 化解壓樑困擾的建議？

A 若要修飾樑體，可藉由設計元素，讓視線焦點轉移。譬如走道上的樑，加入一個門框之後，營造出通道入口的感覺，無形中便能削弱樑的存在感；床頭上的壓樑，可以木作搭配企口板，透過斜切角度延伸修飾，將樑轉化成小木屋般的斜屋頂。

Q 想要營造美式鄉村風，色彩要如何挑選？

A 要營造手感風格，首先不要害怕在壁面嘗試顏色。有別於南歐的高彩度，自然風格居家的色彩，除了白色之外，也可選擇大地色系。須注意的是，在不同採光條件下，色彩呈現效果會跟著有所改變，因此建議不能光憑色票判斷，而是在正式上漆之前，至現場局部小面積塗抹，以避免最後成果和想像中有所落差。

Q 廚房收納不足的問題，如何解決？

A 許多小廚房在放入冰箱之後，已沒有多餘空間容納電器。若開放式餐廳有設置吧檯，可預留插座線路，並將吧檯下面整合成電器櫃；另外也可選擇具收納功能的餐椅，譬如上掀式的箱型設計或是抽屜形式，都可擴充作為乾料、儲糧或雜物的收納空間。

Q 小臥房裡的衣櫃配置？

A 可移動式的軌道雙層衣櫃，相較於更衣室，能節省預留走道的空間，提高地坪使用效率。且其收納容量，為傳統一字形衣櫃的兩倍，相當適合衣物量大但空間不足的小房間。拉門門板，則可搭配線板或企口板，讓衣櫃質感更提升。

1）書房以柚木集成材做成長桌，以便收整文具和資料，搭配濃綠的壁面顏色令人彷彿置身森林之中。2）書房後方則是機能完整的櫃體，靠窗處並預留空間，未來將擺放孩子的電子琴。

1）2）

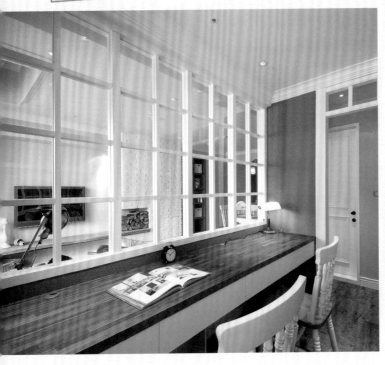

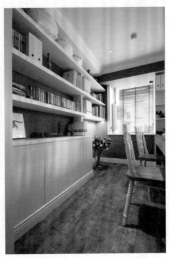

地坪

1）2）

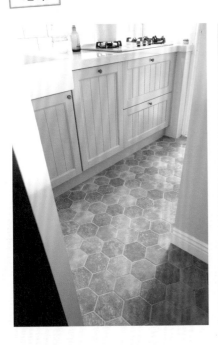

1）小廚房的地坪，為非矩形的轉折，因此挑選尺寸較小的蜂窩狀陶磚，不須特別拼花，也很有型。
2）客用衛浴的地坪為防滑馬賽克材質，中間花色類似編織造型，四周再以重色收邊。

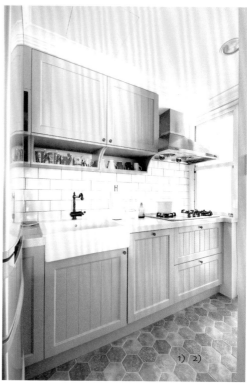

1）2）

櫃體

1）四個活動門片內，其實隱含了雙層衣櫃與主臥衛浴的通道。

2）量身訂做的淡灰綠色廚櫃，櫃門延續公共空間的格子造型，並加入企口板作出變化。
上方吊櫃還有一處貼心的杯子收納空間。

1）2）

色彩

1）主臥空間中，以暗紫色牆搭配固定床頭板柔和空間氛圍。

2）木作加企口板的斜切延伸，化解床頭壓樑；漆上鵝黃色，小孩房透著純真可愛的空間個性。

details **1.** 素材 **原木應用**

打造一個壁爐，是許多鄉村風迷的夢想。但若無法
實際建造一個壁爐，可藉由原木的堆疊擺放，投射
出薪柴印象。原木特有的粗獷樹皮及獨一無二的木
姿態，能為空間帶有幾許童話般的自然溫暖味道。

details **2.** 收納 **籐籃可輔助收納**

不想要封閉櫃體的平板無趣，但又擔心開放櫃子顯
得雜亂，建議可利用「籐籃」輔助收納。在開放的
格櫃或層板中，放入材質頗具鄉村味道的籐籃，除
了隱藏雜物之外，籐籃本身也是很好看的裝飾。而
且籐籃位置可自由移動，讓收納更富彈性。

details **3.** 手法 **線板層次**

線板可用來勾勒空間線條，增加造型美感與立體層
次感，常用於裝飾天花、踢腳板、壁面或櫃體。除
了花紋之外，還有各種材質可供選擇，如實木線
板、發泡線板或石材線板等，應用得宜能讓空間表
現大大加分。

details **4.** 手法 **地坪差異**

善用地坪的差異化搭配，包括材質、色彩、紋理、
高低等不同的形式，可無形地作出區隔，同時暗示
機能區域的轉換。這種方式較不會像實體隔牆形成
壓迫感或壓縮空間，相當適合小坪數空間應用。

details **5.** 佈置 **布品軟件**

挑選適合的軟件，不但在搭配裝飾上具有畫龍點睛
的效果，同時也可讓風格塑造更加完整。譬如用鄉
村風味濃厚的格紋落地窗簾，呼應沙發背牆的白色
玻璃格子窗；另外用優雅可愛的蝴蝶結抱枕，平
衡、點亮復古沙發的沉穩。

慢慢形成
仿舊生活感的居家

文字 Garbo+w B. Chen　攝影 王正毅

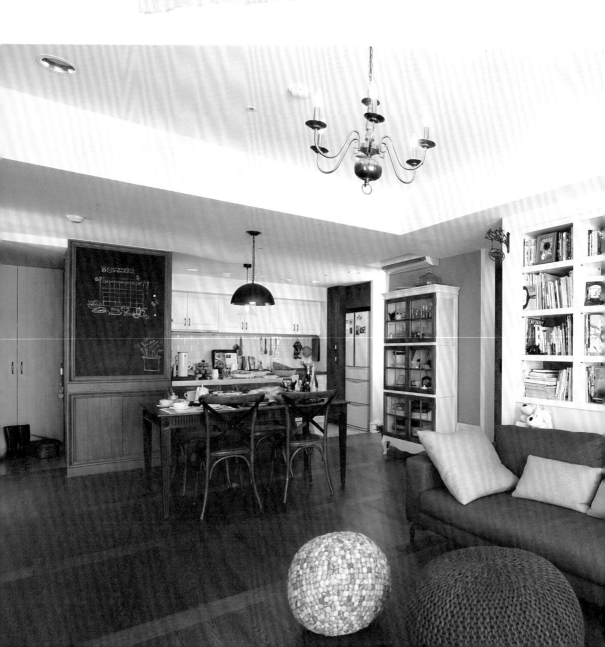

台北汐止的半山中，坐擁好景色的社區，
有著都會區新建大樓難得大陽台與大露台。
時常飛行各國的卡羅，買下位於高樓的一戶公寓，
讓她從各國小店、市集帶回的大量手感仿舊生活用品，
從存放已久的箱底，解放出來。

Designer Data

采田舍季 潘昭樺（Luka） 采田舍季設計師。對家具有很深的研究，尤其是異國風家具，擅於混搭各式家具來改造與設計居家。她的空間設計態度是：「不只改造一間房子，而是釀造一個家！」希望能將屋主的個人特質完全顯露於空間設計之中，於是，手感且具獨一無二氣息的空間表現，往往讓屋主懷著滿滿感動，開始家的一切。0938-052-711

Carole 科技公司的管理階層，時常飛行各國洽公。可說是科技業裡熱愛手感、仿舊、自然風的一種典型。喜歡生活雜貨的卡羅，在新家為眾多好友打造寬敞用餐、作菜的開放式廚房與餐廳

● blog
＜home brewed＞
http://tw.myblog.yahoo.com/home_brewedpan

● 愛逛好店
1. smile living微笑家居　02-2357-8989
2. Restoration（美國）
3. Anthropologie（美國）

House Data

所 在 地	新北市汐止
住宅類型	公寓
居 住 者	1人
室內坪數	室內23坪、工作陽台4坪
空間配置	客廳、餐廳、廚房、主臥、客臥
使用建材	木作、油漆、磁磚、橡木實木、海島型木地板、法式線板
C O S T	約260萬元（包含基礎工程、廚具、冷氣、設備工程，不含佈置）

在卡羅家中擺飾出來的生活雜貨，還只是收藏的一小部分。一進門，首先看見的是橡木實木染灰綠色的玄關櫃，卡羅在白色陶瓷裂紋仿舊門把上，掛著一串洗白貝殼。左方白色長牆收納寬木條雙開門板，內藏巨量收納空間。玄關櫃門的線板，昭示了空間的主題風格。但是，右轉進入室內空間，運用格狀窗、法式窗、線板、鮮豔的牆色、仿舊等多種手法，層層架疊出一望即知的鮮明風格。在空間硬體上，只在客廳主牆看得到白色的線板踢腳板，15公分略高的尺度，還是配合著工作陽台落地門的架高高度而選擇，這就是合理的裝飾。牆面棄用印花壁紙，天花板不做線板、間照，連客廳的大書牆也是俐落的水平垂直；兩道焦點牆以加灰加白、極淡的牆面漆色，協同紋理明晰、特殊拼法的木地板，給出簡潔明朗的空間背景，讓卡羅喜歡的家具傢飾、各國採集回來的雜貨，慢慢地，去完成屬於她自己的手感自然風居家。

慢慢成形的雜貨風居家

卡羅認為，家，不是找一位空間設計師，全部丟給他，一次裝潢全部做好，然後入住而已。她覺得家的樣貌，應該是慢慢成形的，慢慢地一件一件添購，慢慢地擁有自己的特色，圍繞著的，都是自己喜歡的物件。這也是為什麼設計師Luka讓空間的性格單純化，僅以紋理清晰的木地板、連結玄關、餐廳、廚房的三面櫃，以及主臥櫃門的法式線板，透露一絲風格訊息，其餘則交由居家的生活感刻畫出空間的質地。

對空間不貪心的卡羅，不喜歡無謂的裝潢，但是她很貪心地要一張很大的餐桌，讓眾多家人與朋友可以一起做菜、吃飯、聚會。假日朋友來訪，卡羅還在被窩裡，朋友們自在地在廚房做菜、聊天，等主人醒了加入他們。所以，餐廳不但是她與設計師Luka討論最多的部分，也成為這個家在空間規劃與視覺比例上最大的挑戰。

這必須要從法式線板的玄關櫃開始談起。玄關櫃的收納切分為兩個部份，左方為鞋櫃，右方收納櫃的尺度延伸入室，再90度轉折出開放櫃與吧台，這個L型轉折出三面櫃，並給予開放廚房舒適的使用空間尺度、電器櫃與收納容量，串聯起玄關、餐廳、廚房的流動性。同時，橡實木染灰綠的法式線板所框住的黑板，是客、餐廳的端景，也是來訪小朋友的塗鴉天地。

仿舊的手感自然風

每回卡羅到Luka的設計工作室談，她總是會帶些「因為很好看買來要

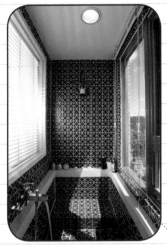

四坪的工作陽台，也是卡羅的特別要求。保留空間寬敞、日曬充足，兼具曬衣、花園整理以及閱讀、工作區。

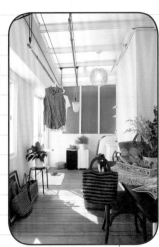

主臥、對外窗之間憑空生出來「觀景泡澡區」是卡羅的堅持，管線須從淋浴間繞過主臥床頭並穿牆而出

**空間
思考**

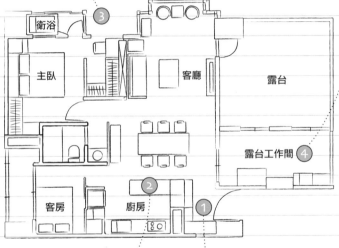

衛浴

主臥

客廳

露台

露台工作間 ④

③

客房　廚房

②

①

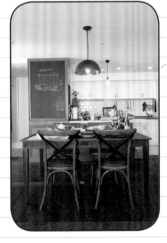

玄關三面櫃連結吧台設計，區隔開放式廚房與餐廳，佔公共空間比例極重，是卡羅最重視、也是討論最久的區域。

玄關端景櫃門片的線條，暗示空間主題概念；鞋櫃轉折黑板收納櫃，再轉折廚房櫥櫃的三面櫃，並巧妙平衡空間比例。

送給Luka的」小玩意兒，至於新家的感覺，她會帶喜歡的空間照片給她看。一扇窗旁是一把破舊的椅子。一張桌子上擺著一盆花。一張地毯上是一雙拖鞋。

「卡羅要的的是精神面的、生活感的、細緻的東西，而不是一般常在媒體上看到很刻意、很明顯的鄉村風設計。」Luka說。所以，喜歡舊舊的、不喜歡小碎花的卡羅，跟Luka一起敲掉主臥景觀泡澡區剛貼好的新磁磚，重新貼上寶藍色、異國風的拼花磚。為了卡羅堅持要的主臥景觀泡澡區，Luka將原衛浴稍移位，將洗手檯移出成為客浴，拉管線繞過主臥床頭壁板，產生量體，並從左側的床頭櫃內穿進浴室。量體內藏整面牆式的收納空間，運用法式線板調整床頭壁板比例，使視覺均衡不致偏斜。

卡羅知道自己喜歡的感覺，多年來買下的雜貨，多屬質感近似的仿舊物件，餐瓷也會不成套使用。即使她不會很明確地說出「我要某某風格」，她的生活與精神，無疑是屬於手感自然風的。

鋪設南方松地板的工作陽台宛如sun room，卡羅喜歡在這裡洗曬衣物、剪花、閱讀。陽光強烈的午后也不會感覺炙熱。

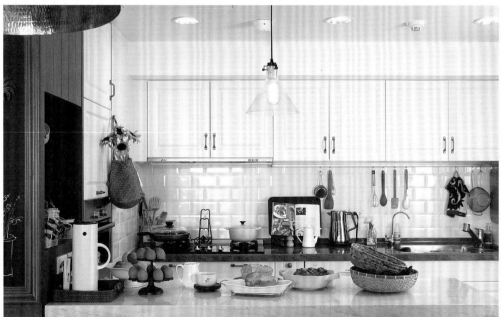

1)＋2）餐廳牆面退縮，刻意不與客廳書牆齊平，意在放大餐廳空間感；退縮同時留給餐櫃位置，並在無形中消弭畸角，產生微妙平衡。3）廚房從白色門後移到前區，成為開放式廚房，原來的空間成為客房。燈具與家具皆不成套。連結／區隔廚房、餐廳的吧檯底端刻意挑空，既是備餐區，也是客人多時的餐桌。

1）早上剛從花市買來的鮮花，在這裡剪一剪，隨手放入白色小花器與水杯裡帶來一天好心情。2）舊籐籃與舊的移動家具，上方擺著一盆迷迭香，隨手就可以剪來入菜，這都是非常生活感的隨手擺置。3）垂吊的白色花盆裡插著鮮花，讓視覺不自覺停留，生活在這個空間裡，眼睛隨意掃過，觸目都有著自然可享。

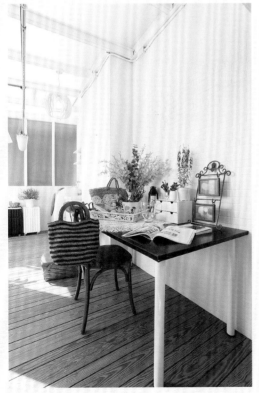

雜貨

1）四坪大的工作陽台的前區因為空間夠大，擺放一張舊書桌，桌上擺放不同大小、造型的琺瑯壺，杯子、小花器裡插著鮮花，香草植栽與仿舊相框，讓卡羅在這裡愉快度過閱讀時光。2）洗衣台上方的白色層板擺放卡羅隨時可以插花的琺瑯壺，白色的牆壁砌磚紋理增添清爽的鄉村感。

家具、家飾

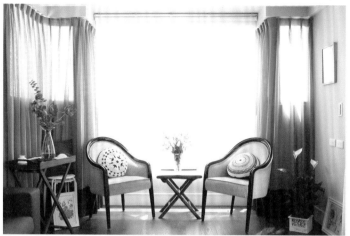

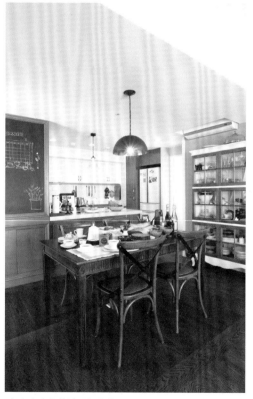

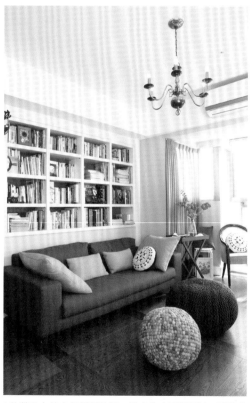

1）客廳大窗前的兩把古典風單椅，整個家的家具皆不成套；竹茶几上的白色新鮮桔梗，邊桌的人工罌粟花，手繪花圖書隨意放置地上，增添空間的隨興自然感。2）卡羅刻意使用裱油畫的第一層白色框，日久將隨歲月變黃，成就歲月質感。3）依舊餐櫃內一目了然的杯盤，餐桌需要的餐瓷，隨手就可拿取。4）復古燭台吊燈、鑄鐵鳥掛與傢飾軟件，都是卡羅的佈置巧思。

1）為讓床位避開房門，床右側留出90公分寬度內藏衣櫃，以法式線板牆調整比例，使空間在視覺上是均衡的。2）早上從花市買來的白色玫瑰花束，剪幾支擺在床頭櫃聞香，櫃內其實是通往衛浴的管線。後方的門片內藏可吊掛衣桿、收納層板。3）將成套的餐瓷打散，質量輕的在上方，重的在下方，大的物件上方壓一個帶顏色的小品。4）從玄關90度轉折成為餐廳與客廳的端景櫃，黑板下方是收納櫃，延伸的吧檯區隔廚房、餐廳，下方收納空間供廚房使用。5）供吧檯使用的開放收納櫃擺放常使用的泡茶小道具。

Q　累積的雜貨、物品那麼多該怎麼收納？

A　漂亮又喜歡的雜貨，不能買來就只是擺著。要從購買開始就想到，「我一定可以用到」。也不要因為將就著用，只買自己不喜歡的來用，這樣生活也不會開心。無論是實用或美觀的雜貨，都可以分為常用與少用。卡羅會將同樣式的餐瓷分開，一只擺在常看到的位置（廚房）、開放式收納（餐櫃），其餘的擺在封閉式收納櫃裡。需要的時候，看一眼她就會知道，「喔，我有這個樣式的餐瓷。」就不會有餐瓷萬年不被使用到，形成物件與空間的浪費。

Q　沙發背後的大書櫃，在著手佈置時，有沒有依循的原則？

A　沙發後上方的書櫃，可細分為上下左右與中間，回家習慣在客廳看幾頁、真的會使用的書，擺在下方便於拿取的位置。喜歡的、還會看得、書封漂亮的，可擺在中間，挑一或二本展示封面。精裝書通常較為漂亮，也可以擺在書櫃中段，大約150公分高度，擺的方式可以兩旁較高，中間較矮，形成高低層次。小本的書不要推到櫃底，稍微往前推一些，較整齊劃一。間或可以擺上一些小相框或公仔，盡量不要特別給公仔一整個櫃子，看起來過於認真，容易產生壓迫感。大本的雜誌可以堆疊橫放，兩旁擺書，增添視覺層次感。

Q　大樓舊舊醜醜的鋁門窗，該如何遮起來？

A　因為此空間採光充沛，中間的大面鋁窗改以白色落地窗紗遮擋，兩旁的小鋁窗則以落地灰色窗簾，整合窗前的視覺質感，並且可搭配電視主牆的淺灰綠色。

牆面

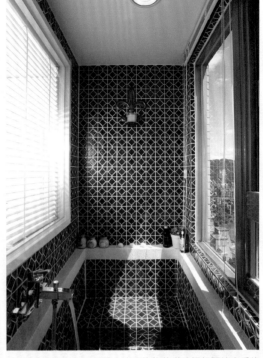

1）收納量大的白色廚房，地面的仿舊磁磚框起開放廚房的區域，是費盡心思找到的稀少進口磚。2）寶藍色拼花磁磚，創造出異國風情的感覺。白水泥抿石子滾邊，將浴缸與壁面的界限脫開。3）法式線板床頭牆後方，是極大的收納空間。

仿舊物件

1）將舊鐵牌子、舊鐵掛鉤掛在廚房入口牆面，方便吊掛圍裙、隔熱手套。2）在台灣市集買的古老店招，裝置在客廳書牆邊上，讓簡約線條的書櫃，產生一種生活手感。3）仿舊月曆每天自己動手調整日期，也是生活中的小樂趣。4）玄關櫃的白色裂紋把手與家中採用的同系列仿舊感把手。

客廳主牆以彩度低（純色加灰）、偏綠的暖灰色牆面，15公分高的白色線條踢腳板，營造溫暖而可愛、優雅而簡約的空間背景。

details 1. 地面 軌道式拼法海島型木地板

光線充足的長向空間，木地板若以單一方向鋪設，視覺太過於一致性，顯得無聊。選用浮雕立體的海島型木地板，以軌道式的拼法讓方向性更明顯，直與橫的交錯，像是歐洲的拼花地板，讓地板不會只有一種樣子，同時也隱約劃分開放空間的區域。

details 2. 地面 復古拼花地磚

卡羅喜歡手感、厚實自然風瓷器，家裡的烤盤、餐瓷皆是。廚房地面也運用較好清潔的地磚，圖中看起來舊舊的拼花磁磚，其實是Luka找了很久才找到的轉角磚，由於是進口磚，數量稀少。

details 3. 門面 抿石子收邊

將台灣傳統現代建築時常用到的抿石子，作為主臥與景觀泡澡區之間的門框（天、地、壁），讓無框玻璃門的存在，更顯得自然。運用白水泥抿石子，也作為拼花磁磚與室內空間木地板的介質。

details 4. 壁面 偏綠暖灰色

空間色彩不要太鮮艷，即使對比也要很協調，不要讓空間、雜貨、家具傢飾很衝突。純色加灰（加大量白再加一點黑）的牆色，讓卡羅從各國買回來的手感鄉村風小配飾、掛鉤、掛畫被突顯出來。

details 5. 佈置 植栽

卡羅家裡買了許多各式玻璃容器、盆、琺瑯壺，她擅長將買來的新鮮花束，分剪後擺在陽台工作桌、廚房、客廳、餐桌等。因為家裡有座陽光直曬、無遮擋的大露台，她種了需要大量陽光的迷迭香、一些香草與天堂鳥。

西班牙小公寓的新生活宣言

文字 李佳芳　圖片提供 好拾光寫真 / Carol&Iway

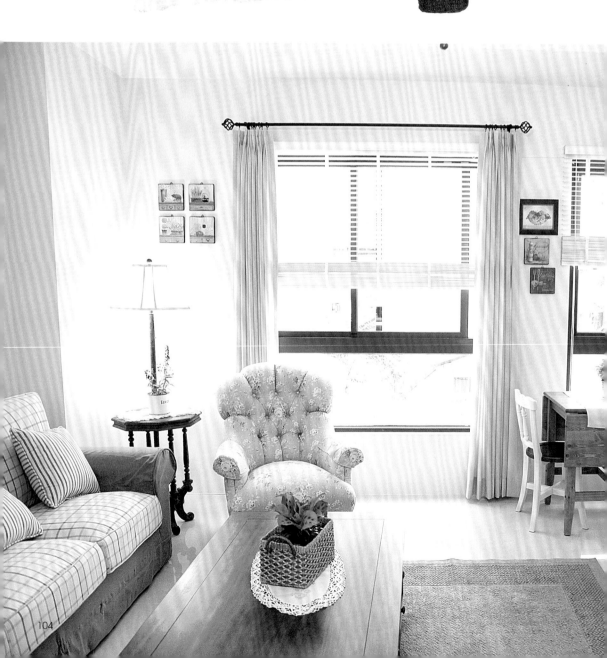

以淳樸的Farm House農莊住宅風格為架構，
女主人與設計師林郁華為新房子
加入跳躍的色彩，
鮮豔的橘黃、深淺的湖水藍，
洋溢地中海民族精神的熱情空間，
讓一家人擁抱美好的新生活。

Designer Data

森林散步空間工作室　林郁華　森林散步空間工作室主持設計師，擅長以鄉村風格布飾、古典線條的家具，為家居空間設計專屬傢飾、家具與佈置，讓人們在那自在的空間中，享受自然恬靜的生活，享受空間交織出田園風樂章。04-22875277

●愛逛好店
1. Laura Ashley
2. 春夏秋冬
3. Lulu Home
4. 格麗斯櫥坊
5. 居家雅集窗簾傢飾

House Data

所 在 地	台中市北區
住宅類型	透天
居 住 者	夫妻、小孩
室內坪數	約50坪
空間配置	玄關、客廳、餐廳、廚房, 主臥、書房, 兒童房
使用建材	美國香杉、雞心木、松木、復古磚、鄉村風五金配件、實木漆、手刷漆、ICI漆
C O S T	約100萬元（含木作、油漆、水電等）

洋溢熱情南歐色彩的梅豐之家，融合「Farm House」農莊住宅風格，空間主張強烈，卻又不失柔和細膩一面。負責全案規劃的設計師林郁華說，梅豐之家的靈感來自女主人，由於女主人呂小姐求學時期主修西班牙文，對於表達外放、情感濃烈的南歐設計風格接受度高。善用透天厝的特色，林郁華運用不同顏色，營造每個樓層不同的主題。

融合多元收納的風格

一樓玄關為過渡空間，色彩特別強烈，牆面以橘黃色系為主，部分櫃體對比以深色湖水綠，讓人第一眼就印象深刻。並且，林郁華利用挑高優勢，加入農莊重要的造型語彙：木作斜屋頂，凝聚出空間張力。尺度充裕的玄關，分配了部分衣帽間功能，是一家人外出著裝的外衣櫃。一整面白色衣櫃，收納當季常穿的外套，進出可順手吊掛；而門板以布料取代，保持櫃內透氣，也可拆換清洗、依照季節變化主題。

因位處連棟透天的角間，單層坪數不大，加上梯間所占體積，產生不少畸零空間，這些都必須以機能角度思考，善用成為收納空間。譬如，玄關梯下空間特別設計一扇「門中門」，將儲藏間與鞋櫃結合。門中門第一道打開是鞋櫃，收納常穿的鞋子，第二道則是連鞋櫃一起推開，梯下空間用做儲藏間，方便嬰兒車出入與吸塵器等大型電器收納。女主人也自行發揮巧思，將梯間樑位角隅放上籐籃、掛上造型壁鉤，美化家中資源回收。

地中海人家風情畫

二樓起居間是家人活動的重心，客廳與廚房都在這裡，兩者利用白色框架界定，並修飾過樑，也是客廳與餐廳不同的色彩調性的分野。廚房天花板以松木實木條修飾，燈具走線直接使用礙子外露處理，符合Farm House粗獷不拘的形象。整體廚房的重要背景莫過於廚具本身，女主人偏愛的橄欖色廚具，門片修邊處理加上曲線，加上亞麻色人造石檯面、菱形拼的復古磚背牆，讓美式鄉村風廚具的質感更加分。

設計師特別訂製的中島檯，針對女主人使用手感設計，檯面高度將一般86公分調整為89公分，並增加折疊桌延伸，成為Standing Party取用手指食物的歡樂吧。加上種種細節佈置，如：彩繪陶瓷燈、鐵片畫、籐籃等，與上層可以放新鮮蔬果、下層附鉤可掛杯子的公雞中島架，營造出一幅地中海人家的廚房風情畫。

客廳空間與廚房使用框架界定，整體色調為淺淺的湖水綠。

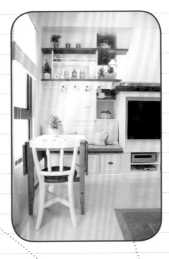

壁爐櫃左側修飾壁凹處為較深的收納櫃，並且加入小巧的窗邊坐榻與可彈性收放的桌几，成為小小咖啡座。

空間思考

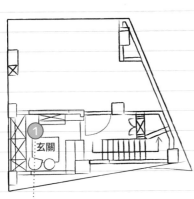

1F

① 玄關

2F

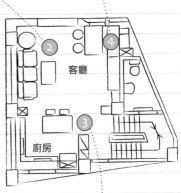
② ④
客廳
③
廚房

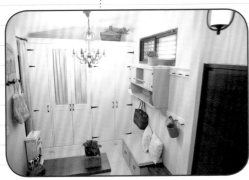

融合衣櫃設計的玄關，充滿濃濃Farm House農莊住宅風格。

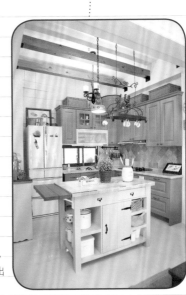

濃烈的橄欖綠鄉村風廚具為背景，加上中島、實木衍樑設計，營造出地中海風味廚房。

客廳氛圍的主題鑲嵌在主牆的設計上，整合電視牆、視聽設備的壁爐造型櫃上，腰帶以一系列的復古花磚裝飾，鑲嵌上的雞心木板厚實，且具有淺色的樹皮與深色的木心兩部分，自然紋理鮮明生動，表面越擦拭越發油亮，隨歲月累積居家生活的價值。從壁爐櫃向外延伸的美國香杉層板，呈不對稱變化，左側修飾壁凹處為較深收納櫃，並且加入小巧的窗邊坐榻，待庭院新植入的大樹茁壯，這裡就成了欣賞綠蔭的最佳角度。

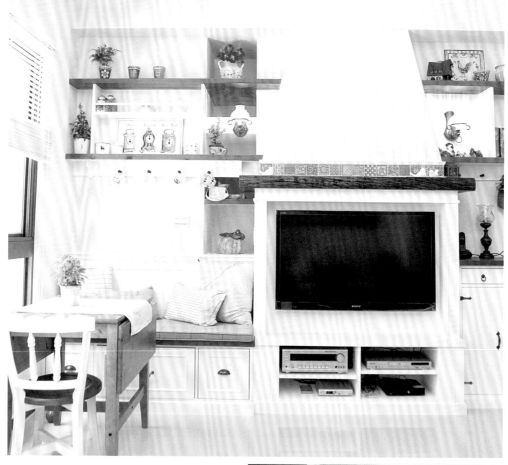

壁爐是營造出客廳主題的重要元素。壁爐造型的主牆面容納了多樣收納機能，配上安妮雅義大利古董燈，修飾較深的壁凹。

收納

1）玄關收納考慮換季方便性，白色衣櫃隨手收納當季常穿的衣物。

2）白色玄關櫃是男主人親手釘製的，讓家更多了一份認同的情感。

3）+4）玄關梯下空間特別設計一扇「門中門」，第一道打開是鞋櫃，第二道則是連鞋櫃一起推開，方便嬰兒車出入收納。

5）穿鞋椅下方是較深的拉抽，可以收納手提包，而延伸的層板下方則可以放置外出的便鞋。

6）+7）+8）+9）玄關壁面、客廳層板櫃、中島廚具等不少設計都加上酒瓶鉤，除了裝飾，也可以吊掛衣帽、抹布或杯子，是很好的展示性收納。

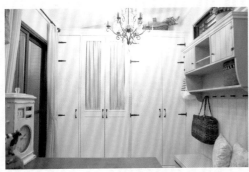
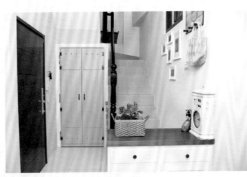

1） 2)
3） 5)
4） 6） 7)
 8） 9)

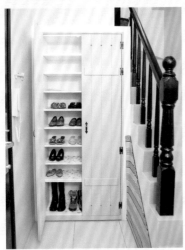

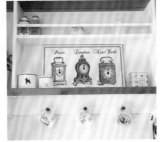

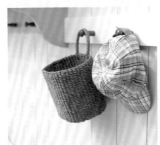

Q 鄉村風格多種，如何搭配出符合自己的感覺？

A 鄉村風很能跟各種風格結合，因此產生多種風格，有較粗獷的美式鄉村風、Farm Houes（農舍）風、Cottage（茅屋）風，也有較精緻的法式鄉村風、英式鄉村風，易找出符合自己喜愛的風格，可以挑選一、兩個喜歡的類型，利用混搭或反差手法，就能調配出喜愛的樣貌。

Q 鄉村風的物件都很喜歡，如何確認符合自家的風格？

A 購買東西之前，空間的風格要先確立，腦袋必須要很清楚，不能看上眼的通通帶回家。如果無法決定，可以從基本的配色思考，一般建議挑選與空間同色系或反差色者，才不會難以搭配。（舊的東西要沿用則要先審視，是否適合。）同理可證，設計環節中，我也會把燈跟窗簾這些物件放到最後處理，帶著牆面的色票去挑。

Q 裝飾空間的物件很多，該如何處理收納問題？

A 設計除了美感之外，收納絕對是一大重點。每一種木作裡，通常都要有「分類收納」的概念在，不同大抽、長抽、小抽的功能在於讓不同尺寸的物件可以適得其所，而層板、酒瓶鉤則是展示型的收納，可以讓屋主將喜愛的物件陳列出來。此外，畸零空間充分運用，可以做為將來擴充使用。

Q 基礎鄉村風格有哪些元素？該如何掌握？

A 花布、復古磚、亞麻、木頭、石材、棚架等是鄉村風經常出現的物件，不過鄉村風最大的特色就是變化性強，隨著屋主挑選物件的不同，空間風格也迥異。經常遇到的有趣案例是，往往隨屋主在空間內不斷添入新的元素，一段時間過後的空間又呈現不同味道，這是鄉村風有意思的地方。

窗 房子開窗容易西曬，窗戶內加上木百葉與窗簾，可以調節不同遮光效果。

家具 窗邊一張伊莎艾倫的女主人椅，被暱稱為「女王椅」，流露男主人的體貼與包容，才能完成女主人心中的夢想家。家具混搭樣式多元，八角邊桌與立燈富有東方主義風采。

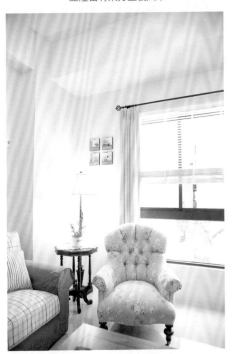

色調 樓梯間粉刷使用雙色，藍色與黃色交錯的梯間，讓轉折樓梯增加趣味。

天花 中島上方搭配春夏秋冬的陶瓷燈、Lulu Home公雞中島架。

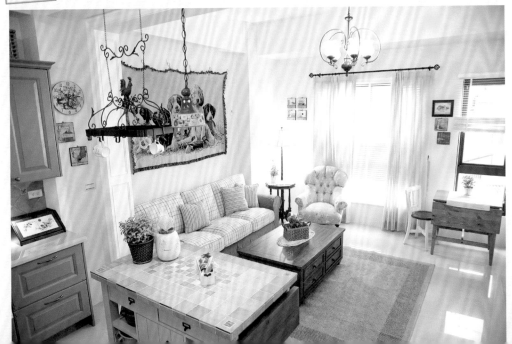

天花

利用挑高設計斜屋頂。

廚具

設計師特別訂製的廚房中島，加入可折疊收納的餐檯。左右拉抽各自分配為前後使用，收拾客廳與廚房的物件，並且加入開放層架，讓女主人可以展示喜愛的鍋具。

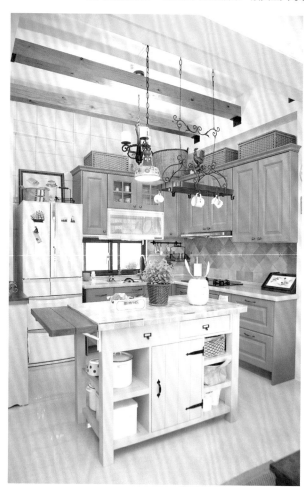

details **1.** 壁面 **復古花磚**

復古磚是鄉村風格主題明確的裝飾物件，除了使用復古磚外，加入一些小口的復古花磚可以增添變化，讓整體立面更加豐富。此外，小口復古花磚也能當成家具或櫃體的裝飾物，使用在檯面上美觀且易清潔，也能鑲成腰帶，裝飾櫃體。

details **2.** 家具 **實木素材**

局部加入厚實的實木可以提升整體空間的價值感，並且營造出淳樸的穀倉。例如廚房天花板的松木實木衍樑、主牆的美國香杉層板以及雞心木。木地板的選擇也很重要，例如橡木色就很適合鄉村風，再加上一塊亞麻地墊，溫馨感更加提升。

details **3.** 佈置 **鐵片畫**

印有實物素描的鐵片畫也是佈置重點之一，鐵片畫的價格不高，但效果很好，是C/P值高的裝飾物件；因鐵片本身材料富有拙感，加上復古風格筆觸，帶有濃濃的中古世紀風情。

details **4.** 佈置 **布飾軟件**

抱枕、窗簾等軟性的物件可以增加空間氣氛，而且也可以調整變化。在不可更動的大型訂製櫃體，如穿鞋櫃、衣櫃、坐榻等，若加上抱枕、坐墊等軟性物件，或是以布簾取代實心門板，不僅可以柔化表情、避免潮濕悶臭，且布料可拆下清洗、隨季節更換樣式，讓櫃體也能充滿變化。

熱愛巴黎的Andre夫妻
決定把巴黎愉悅的春日午後搬到新家裡，
那轉角遇見愛的咖啡館、綺麗又優雅的色彩，
在法式×日式的手法中，
節奏輕快地彈奏出屬於城市的鄉村風味，
也將巴黎人慧黠的一面表現出來。

在家晃蕩
當一日悠閒的巴黎人

文字 李佳芳　圖片提供 好拾光寫真 / Carol&Iway

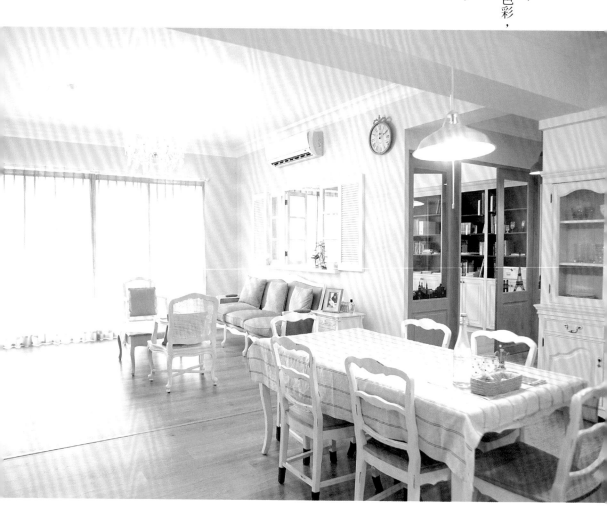

Designer Data

Andre 任職於新竹科學園區，與太太從事科技相關產業，育有一子胖傑。喜愛旅行，因旅行愛上巴黎，也愛上法式鄉村風格居家。不僅自己裝潢新家，更經營「法式╳日式居家生活」臉書粉絲頁，分享所喜歡的風格與新訊。

● 愛逛好店

1. 卡梅爾生活家飾
2. 英麗E.Z Home設計家具士林一店
3. Smile Living 微笑家居

House Data

所 在 地	新竹市
住宅類型	大樓
居 住 者	夫妻、小孩
室內坪數	42坪
空間配置	客廳、餐廳、書房、房間x3、衛浴x3
使用建材	木作、油漆、訂製門板、超耐磨木地板、線板、Kohler Provinity浴櫃與面盆、系統廚具衣櫃
C O S T	約160萬元（包含家具、廚具、衛浴，不含家電與佈置）

自從七年前到巴黎自助旅行之後，Andre夫婦便深深愛上巴黎的一切，念念不忘巴黎生活的兩人，不僅迷上搜集巴黎相關書籍，也迷戀他們的生活態度。在買下新家的時候，兩人決定將他們的新家，重現在法國感受到的色彩、光線與情境，可能是某個愉悅的春日午後，或是某個街角遇見的咖啡館。

其實，新家的規劃從設計、監工到佈置，都是Andre一手包辦。在竹科上班，從來沒接觸過設計的Andre說：「一開始，我們也想過要請專業設計師幫忙，但要找到契合的人選不容易，想想不放心把『家事』交給別人，乾脆就自己動手設計了。」抱持著模模糊糊的想法，趁著交屋還有一年多的時間，Andre買了許多歐美室內設計書籍參考，一面摸索學習Sketch Up室內設計軟體，利用午休和下班時間一點一滴將心中的夢想家給勾勒出來。

佈置為主、裝潢為輔設計法

拜訪Andre夫婦與可愛兒子胖傑的新家，光線充盈的明亮舒適，讓人心情愉悅。整體空間並無太多繁複的裝潢手法，反倒是一件件精緻的傢俬，

吸引目光焦點。Andre說：「經過一段時間研究，我發現大多歐美居家生活雜誌介紹的，多是如何運用佈置來營造風格，裝修反而不是重點。」循著這樣的精神，Andre的設計思考是以家具佈置為主、裝潢為輔，除了廚具、鞋櫃、衣櫃使用量體大的系統櫃之外，其餘都是可活動的家具，即便是天花板也沒有特別造型，只用線板收邊，勾勒出氣氛。

整個案子看來，方正格局與客變是處理空間的最大優勢。考慮物件協調，不需彼此將就，夫妻倆將建商配套的地磚、廚具、門片全退，並且選擇不隔間，將玄關、廚房、餐廳、客廳、書房打開，成為一個如畫紙般、可自由揮灑的空白場域。天、地、壁基礎工程階段，Andre格外留意細節，不做造型的天花，利用寬線板、踢腳板天地收邊，增加精緻感；而房間內的窗戶特別包框處理，加入喜歡的窗台設計，成為小物與小綠植的棲身處。

為了幫師傅特別訂製的門片找到合適的五金，Andre搜尋了許久，終於在美國House of Antique Hardware網站上，找到Nostalgic Warehouse美式陶瓷門把，從小細節的觸碰就能感置身異國的情境。此外，每個空間所使用的燈具各不相同，主臥用的是Francfranc的樹枝吊燈、書房裡的是Funfuntown飛碟型琺瑯燈、客房則用Arco-small蠟燭吊燈……這些多是Andre夫婦旅遊東京，在自由之丘、中目黑一帶的雜貨店挖到的寶。

慧點輕快的巴黎味

找到繁複與簡約的平衡點，是營造法式鄉村風格的關鍵重點。Andre屏除花俏裝潢，將法式復古家具結合日式自然簡約的陳設方式，使物件的特色循序演出，交織出優雅不迫的從容氣息。

重新規劃後的玄關，以企口造型牆清楚界定，牆上趣味地開了小窗，加上取代傳統穿鞋椅的風化木箱、毛面復古處理的衣帽架、幾盆插著乾燥香草的馬口鐵器等，數坪大的空間有了想像，轉換成家的小小前院。每當下班回來的第一件事，就是先偷窺今晚的菜色，感受一下幸福的香味。

走進灰綠色調的客廳，屋主精心挑選的三人座布沙發，框架曲線細膩，局部點綴花草淺浮雕，有的濃濃的Art Deco味道；而Andre巧妙搭配兩張較為軟性的藤背單人椅，讓成熟華美的風範不失鄉村風應有的自然之味。轉身，發現房子裡竟有間小小的咖啡館，這書房的設計概念就是來自巴黎的咖啡館。Andre親手設計的藍色的法式門板，以褐色、藍色仿舊處理，營造出恍若使用已久的生活感。「舊化的感覺比較有家的味道，感覺已經在這裡住了很久。」

主臥主牆使用較大人味道的灰藍色，搭配日本購回的樹枝燈，簡約中點綴小小華麗。

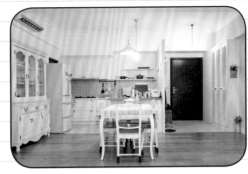

廚房與玄關以造型企口牆界定，與客廳則以中島區分，沒有明顯隔間，讓空間更顯寬敞。

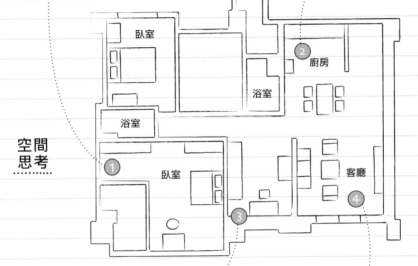

空間
思考

臥室

廚房 ②

浴室

浴室

① 臥室

③

客廳

④

書房以咖啡館為想像，加入很巴黎味的百葉窗、法式門片，家具則是使用日本簡約風格。

灰綠色調的客廳，不做固定式的電視牆，全然使用家具佈置，完成成熟又不失自然的法式風情。

裝修佈置QA

Q 每個房間都有不同色調,怎麼規劃才會一致?

A 整間房子的配色邏輯是客廳與走廊同一色、餐廳與廚房同一色,所有的天花板、房間門板、踢腳板都為純白色,三間臥房也僅主牆面刷上不同顏色做為主題。顏色變化若想要細膩,建議請師傅現場調色確認,因為油漆乾了顏色會稍微變淺,所以最好試刷幾次再確定。

Q 沒有裝修經驗在監工如何第一次就上手?

A 監工的確需要非常專業的人士,因為我木工裝潢的部份並不多,只有書房隔間、玄關牆、鞋櫃、衣櫃等,所以我找到一家可信賴的統包公司,可以協助處理發包、協調工班,先把書房、玄關、鞋櫃做好之後,再做踢腳板、天花板線板,接著就可以請廚具廠商進場,整體木工約花費九天時間而已。

Q 你參考的法式居家設計書籍有哪些?可以推薦嗎?

A 我在Amazon.com挑選出了下面三本價位較可接受,網友評價在4顆星以上的書:《Essentially French: Homes With Classic French Style》、《The French Inspired Home》、《French Country Living》,日本雜誌《&home》(fotobosho出版)、《105例理想居家廚房佈置裝潢特選集》可以找到不少廚房設計的靈感。

Q 通常在哪裡購買或取得這些生活物件與道具?

A 市面上的鄉村風家具大多以美式、英式為主,品質滿意的法式家具大多價格不便宜,但也不能因此就妥協,目前為止只有幾家是我們覺得滿意的:可昂居、Smile Living微笑家居、健登家具、英麗家具、羅森家具,要找到符合法式鄉村風的面台、浴櫃也不容易,我用的是麗舍的Provinity浴室櫃、長腳柱洗臉台。

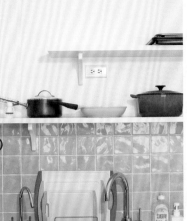

廚具

1）廚房一開始的想法就是要簡潔，不用太多櫃子把空間塞滿，一個方便的中島就可以收納不少大型鍋具。

2）通過廚房的樑最傷腦筋，跟排煙管交接又有角度，如果包樑顯得太壓迫，取捨下使用層板，順手常用的鍋子可以放這裡展示出來。

門扇

1）書房與客廳之間開了一道玻璃窗，增進兩空間的對話性。

2）書房法式門片復古刷漆處理，營造出居住很久的時間感。

1) 2)

窗台

書房以歐式百葉窗台設計出如同巴黎轉角的咖啡店的感覺。

家具

1）2）
3）

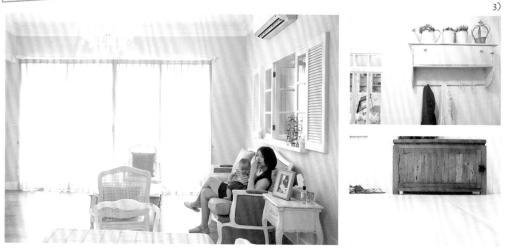

1）考慮小孩成長需求，Andre希望客廳與廚房打開，盡量用活動家具搭配出氣氛，以後要挪動調整也較靈活。2）衣帽架是在英麗家具挖到的寶，刻意仿舊的刷痕，入門即為此空間的風格下了最佳的註腳。3）用風化木箱充當穿鞋椅，有點粗獷的穀倉味道。

色調

1）
2）

1）粉紅色客房，刷漆的規則是天花板維持白色、只有立面變化顏色。
2）小孩房主牆面為明亮的天空藍，多使用活動家具，可以隨小孩成長彈性調整。

燈具

灰藍色調的主臥搭配Francfranc的樹枝吊燈，為優雅空間注入些許奔放的森林氣息。

details 1. 門片 舊化處理

門板、窗戶要做仿舊效果處理上會有兩道手續，先
上一層較深的咖啡色，再上一層表面的顏色，接著
用手工磨掉一些表面油漆，有深有淺透出底下的咖
啡色，就會像是掉漆的感覺。不過並非全部都得仿
舊，例如書櫃漆表面用白帶一點黃處理也不錯。

details 2. 家具 法式家具

法式家具的重點在於細節處裡，其修邊線條具有層
次，局部妝點花卉浮雕，曲線勾勒與裝飾性語彙較
收斂，不會過度外顯誇張，不若美式鄉村風大量使
用露空或明確造型，擔心整體使用起來太過工整，
可以跳脫使用籐背椅，會多一份休閒感。

details 3. 雜貨 相框

夫妻倆人最喜歡到世界各國蒐集小相框，數個小
相框用軟膠黏在牆上，就成了不錯的端景；加上
Andre愛好攝影，這些牆上掛的小相框不僅展示他
的作品，也展示旅行回憶。

details 4. 佈置 吊燈

使用吊燈取代天花板藏燈裝修。吊燈本身就是很好
的氣氛製造物，每個空間可有不同主題，客廳需要
較大的注目焦點，因此使用卡梅爾生活家飾的水晶
燈，而主臥室則是Francfranc的樹枝吊燈，有森林
的想像；客房則用小浪漫的Arco-small蠟燭吊燈，
其餘如書房、廚房、衣帽間用的燈，多是各種不同
造型的日雜琺瑯燈。

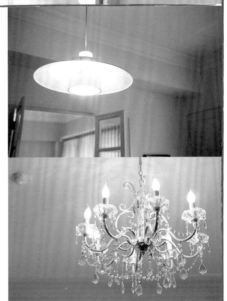

花草職人
用指間魔法喚醒老宅生命力

文字 劉繼珩　攝影 好拾光寫真 / Carol&Iway

一間老房子，有令人羨慕的前院、
漂亮的舊鐵窗、復古的磨石子地板，
讓Jasmine第一眼就要定了它。
從此，老房子變身成為
Jasmine的花藝工作室、
聚集生活同好的小市集場所、
孩子的遊樂園，和未來更多美好的可能。

hi~~

Designer Data

Jasmine 花草職人。因為從事編輯工作而接觸花草園藝的
Jasmine，2008年離開職場投身花草工作，優游於各工作室
開班授課，並在淡水河邊的大樹下開起夢想許多的腳踏車行
動花店，藉著花束，與買花人交流出無數感動。2012年初，
Jasmine在淡水的小巷內有了自己的花草工作室，不定期舉
辦花草課、花園小市集、生活小講座。

● blog
〈茉莉花園〉www.wretch.cc/blog/jasmineday

● 愛逛好店
＋俱 http://tw.user.bid.yahoo.com/tw/booth/Y7231071027
魔椅 02-2322-2059

House Data

所 在 地	新北市淡水
住宅類型	公寓
室內坪數	28坪
空間配置	花園、客廳、工作區、廚房、2房間
使用建材	木作、油漆、二手家具
C O S T	約30萬元（包含植物、家具、建材，不含佈置）

因為擔心失去某種程度的自由，Jasmine一直以來並沒有認真思考開不開工作室這件事，倒是原本就住淡水的她，一開始其實是為了想換房子而找房子，認真看了好久始終沒遇到適合的，找一個工作室空間也就抱持著隨緣的態度，並沒有特別積極。

直到有一天，房仲跟她說附近有一間新釋出的房子，因為剛好就在她帶宋小帽散步的路線上，於是她就找了一天循著地址前往瞧瞧。從圍牆往內張望，心裡馬上就浮現「天啊，工作室就是它了」的聲音，「看房子的感覺很重要，有時候大家口中的好房子，看了感覺不對也沒用。雖然第一次無法進屋裡去看個仔細，但屋外的院子、六角形紅地磚、馬賽克牆面壁磚、舊窗格、窗花，舊舊的味道，深深吸引了我，也讓我在心中默默地下了決定！」之後，和老公小紅帽又再次前往，仔細看了這間老房子，兩人默契十足地決定了它。Jasmine笑說這是她第一次為找工作室而找的房子，而且沒看第二間，就確定了，與房子的相遇真的需要緣分，因為直到現在，最初為了換屋而要找的房子，反而遲遲未出現。

創造一個Homelike工作室

在Jasmine的想法裡，工作室並不是教室，而是一個有家的感覺，能讓大家在此聚集，一起學習花藝、分享生活美好的地方，因此如何營造輕鬆、自然的氛圍，是她與老公在著手裝修、佈置時最重要的key point。雖然是上課的地方，但還是希望來這裡能像在家一樣自在，所以除了一進門有一個可以坐著閒聊的小客廳之外，還規劃了一張大長桌，與另外三張小工作桌，給喜歡窩在角落做事的人使用，這份自由、不拘束，就是把家的感覺搬進工作室的好方法。

由於格局和使用用途都明確、簡單，Jasmine把裝修主要的重點放在室外花園和室內工作區。「庭園本來只有椰子樹、梔子花和杜鵑，現在看到的其他植物，都是我自己種的，大概花了4、5個月的時間整理才完成！」坐在花園裡的木長椅上，轉頭就能欣賞到不同角度的花草之美，想曬太陽、想放空，這個位置都是最好的寶座。

進入室內即是一個小客廳，也是工作室的「家」核心，讓來到這兒的人可以休息也可以互動，藉由有形的空間規劃，表達、呈現Homelike的氣氛與意義，也使彼此的情感更緊密。Jasmine坐在客廳的小籐椅上說：「沙發區是我最喜歡的角落，坐在這裡看著牆上奈良美智的海報，就是最舒服的享受。」

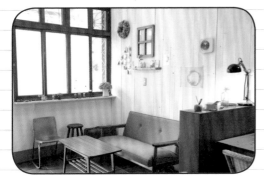

從花園進入室內後，陳設簡單、明亮溫馨的小客廳，是Jasmine最喜歡的區域。

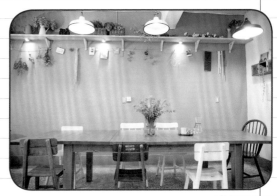

工作區設置一大長桌和可愛的舊木椅，讓前來學習花藝的學生們恣意地享受如在家般的自在時光。

空間思考

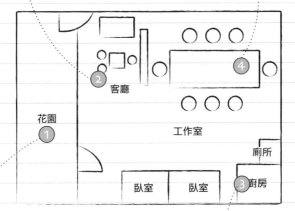

花園　①

客廳　②

工作室　④

臥室　臥室　廚房　③　廁所

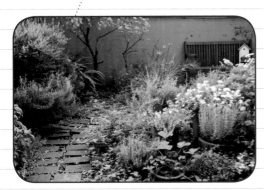

花了約5個月從無到有打造的花園，鋪上紅磚當作步道，自然又不失樸實。

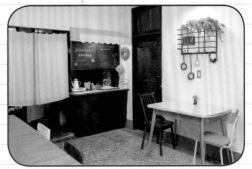

利用出餐檯區隔廚房和公共空間，檯面上方使用塗上黑板漆的木板取代壓克力門片，可隨手記事、塗鴉。

平實派的樸拙帶來歸屬感

再往裡走，就是佔了整體空間將近一半的寬敞工作區，從自家壁面顏色延伸而來的大片藕色牆面上，吊掛著乾燥花束和幾張照片，木層板上也隨興放了瓶罐、籐籃，一張大長桌和兩、三張小方桌，再加上大大小小的二手椅子，沒有多餘的裝飾，也沒有過度的設計感，有的只是一份單純的自然樸實，「我從自己的角度出發，把我喜歡的事物注入其中，希望在這樣的空間裡，每個人都能找到自己待著最自在的角落，在這裡找到歸屬感、安全感和成就感。」

除了對空間的巧妙安排之外，Jasmine的巧手佈置也是此空間的靈魂，問及她平時怎麼培養自身的美感和汲取美學的養分？Jasmine笑笑地說：「雖然佈置這件事有時很憑感覺，但還是有辦法可以培養美感的，最好的方法就是從參考雜誌開始。經常翻閱日文MOOK，看到自己喜歡的風格後，去找相似的物件來學習佈置，久而久之自然也會摸索出一套自己的佈置邏輯和美感。」

比起以前累得苦哈哈的編輯生活，Jasmine現在一樣很忙碌，不同的是，現在的她能掌握工作腳步，能在自己一手打造的地方做有興趣的事，即使累也是開心的累，而且更能享受、體會中間的過程。除了花藝課程之外，Jasmine也不定期在工作室舉辦市集，透過活動凝聚更多對生活有所嚮往的人，不用特別準備什麼，只要帶著輕鬆的心情，花草自然能療癒你，還給你一顆微笑的心！

只有上課或是辦小市集才開放的茉莉花園，Jasmine每天都會到工作室來，幫花草們澆澆水，做些花園工事；假日若是沒有特別的行程，全家人也會一同在這泡咖啡、吃早餐、聽音樂，緩緩揭開一天的序幕。

Jasmine的行動花車，在庭院裡成就舒服的畫面。

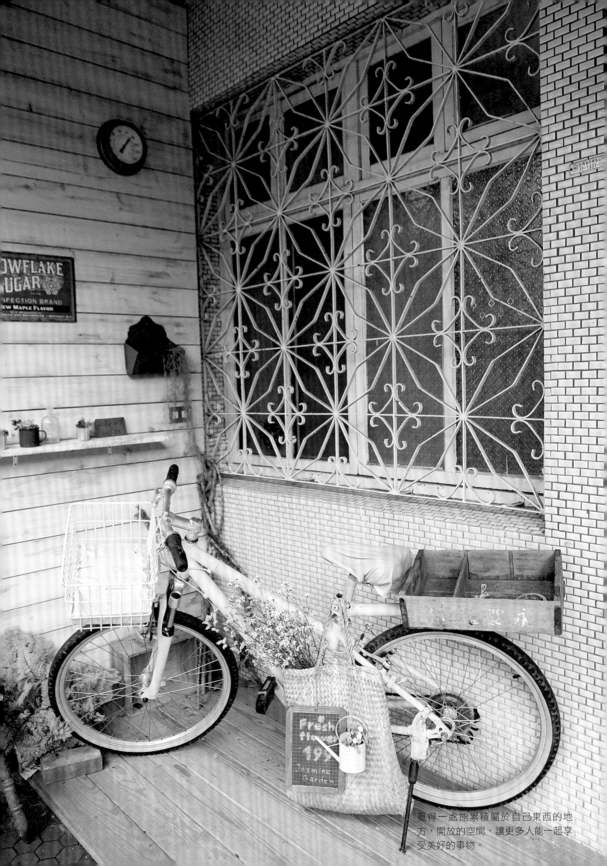

覓得一處能累積屬於自己東西的地
方，開放的空間，讓更多人能一起享
受美好的事物。

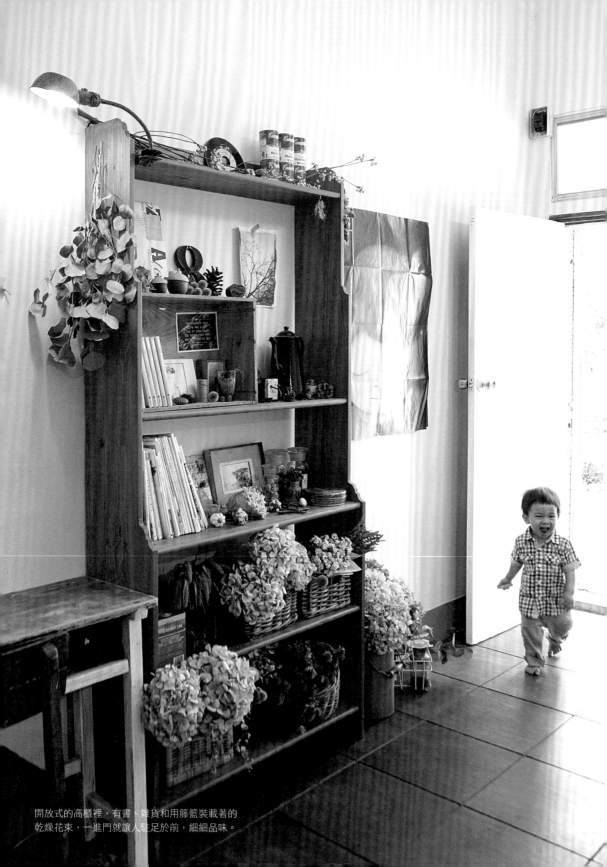

開放式的高櫃裡，有書、雜貨和用籐籃裝載著的
乾燥花束，一進門就讓人駐足於前，細細品味。

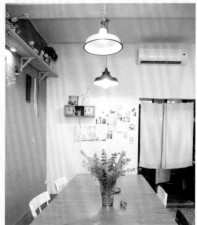

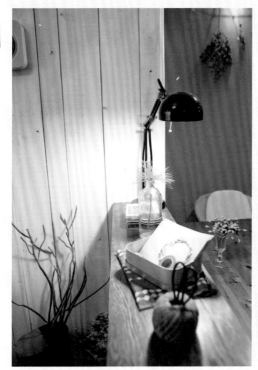

1）造型簡單、帶有光澤的復古檯燈，與紋路天然的原木櫃形成了現代與自然的對比。 1）2）

2）具工業風與懷舊性格的琺瑯燈，白色與綠色成線性排列，為優雅空間憑添律動感。 3）

3）繞著乾燥花的鐵絲燈罩，運用柔性的花草在無形中柔和了硬冷的鐵絲材質。

牆面

 1）2）

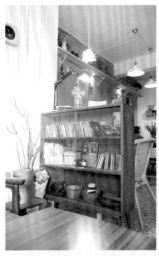

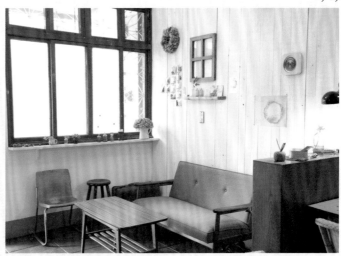

1）藉由半高的書櫃區隔客廳與工作區，達到展示、收納、隔間、穿透四重功能。

2）小客廳由各式舊單椅和有別於經典款無壓紋的K chair，混搭出能放鬆窩著的舒服角落。

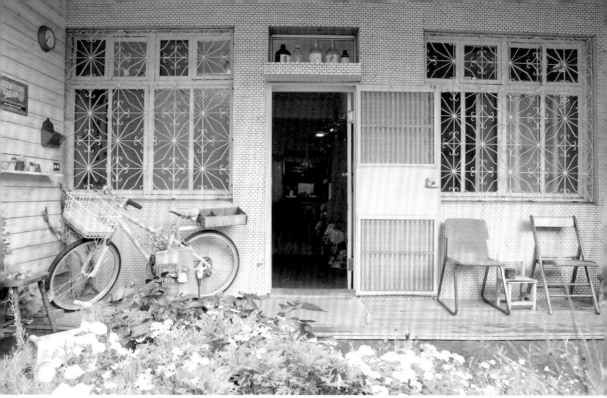

保留舊元素

舊窗花、馬賽克磁磚、紅色六角形磚和屋內的磨石子地板等，全被Jasmine原汁原味地保留下來。

佈置

1）2）

1）架在窗台邊的層板，擺放從花園裡撿拾而來的落花，或是小植栽，jasmine時時變化這裡的景致。層板材質為杉木。

2）小塊的漂流木層板，搭配棕熊造型夾擺飾，在牆上玩出一股微型大自然的趣味。

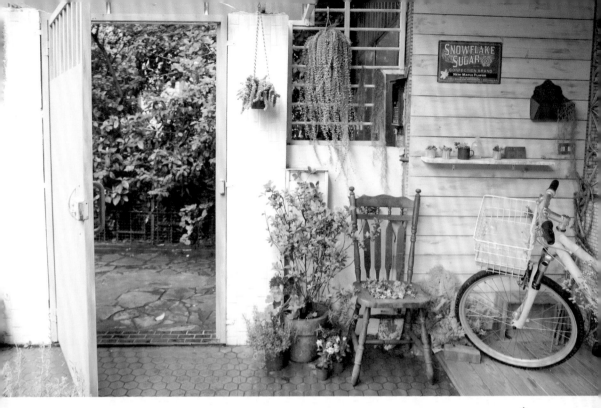

植栽

1）藤蔓植物、小盆栽或是舊椅子上隨興放著的多肉植物，形成了一幅寫意的畫面。

2）適合室內栽種的鈕扣藤，優雅垂落的線條，豐富了牆面也拉長了空間感。而玻璃藥水瓶綠色的色澤很適合用來襯托單支花卉的婀娜姿態。

3）在牛奶桶中放入繡球乾燥花束，就成了最有FU的落地花器。Jasmine提醒不是每一種繡球花都能做成乾燥花，要選質地較厚的綠繡球才適合。

裝修佈置QA

Q 裝修時自己叫料、粉刷要注意些什麼？

A 整間裝修沒有泥作，只用到木作和油漆，所有的材料都是自己搞定，因此在叫料前，必須精準丈量所需的木材尺寸，並確認要用的木材材質種類，才不會出錯；粉刷則可至賣場參考油漆色卡挑選喜歡的顏色，想要營造樸實的手感則不適合選擇亮光漆。

Q 裝修此空間時，有哪些是自己DIY，哪些是請裝潢師傅代勞的？

A 整個空間除了最後因為太累，而請師傅安裝一盞燈之外，全部都是Jasmine和老公自己完成的！不過，在挑選材質時，他們也會詢問工廠老闆的建議，像室外花園可以使用南方松，但如果想省錢也可以選擇杉木，就是老闆提供的建議。

Q 通常在哪裡購買或取得這些生活物件與道具？有特定的消息來源嗎？

A 放眼望去的這些生活物件和雜貨，很多其實就是他們日常生活中的用品，有的則是在旅行中從各國跳蚤市場帶回來的，其他家具類的物件，有的是朋友給的二手貨，有的是碰運氣剛好學校或育幼院有淘汰的舊椅子，就搬回來使用了。

Q 累積的雜貨、物品那麼多該怎麼收納？

A 笑說自己很不會收納的Jasmine提供了很簡單的收納方法：區隔出「展示」和「儲物」的地方，例如在公共區域展示從各地蒐羅來的雜貨，房間就用來當倉庫存放其他用不到的物品，這樣一來看不到堆放的物品，也不會感到到處都很亂。

牆面

1）2）

1）運用麻繩與夾子吊掛明信片、照片，為白牆譜出微笑線，讓空白的壁面不再單調。

2）將搜集而來的畫報、卡片閒散排列，淡綠色的牆面就成了小小藝廊。

牆面壁板是請木料行將木芯板裁切成不同的寬度，回來之後自己以乾刷的方式刷上白色或天空藍油性漆，再以砂紙不規則地磨掉底色，DIY自然質樸效果的鄉村風壁板，再用釘槍釘於牆面上。

佈置

1）2）
3）

1）從三峽古厝搬回來、在路邊等了好久的窗戶，掛上牆後開啟了另一扇壁面風景。

2）自然斑駁的舊鐵窗只做了簡單的清洗，就變成了實用又別緻的展示書架和尤加利葉和小小花圈的佈置所。

3）在網拍上蒐購而來的台灣舊飲料木箱，一格格地剛好放上小巧多肉植物，好不可愛。

雜貨

1）2）3）

1）從台中bonbonmisha帶回的復古鐘，斑駁的紋路和鐘面上具歷史感的羅馬數字字型，也是手感風必備單品之一。

2）＋3）Jasmine在佈置時只掌握一個重點，就是讓所有物件都圍繞著平衡原則擺放，避免某一邊或某一區特別輕或重，盡量讓雜貨、小物平均分布，不過多或過少視覺上才會舒適。

details **1.** 佈置 **綠色植栽、乾燥花**

想在居家空間中營造手感自然風，擺放一些植物或是乾燥花是最快的方法，其中又以長春藤、鈕扣藤這類觀葉植物最適合，因為他們的需光量較少，在室內可耐久，顏色、形狀又好看。

details **2.** 壁面 **刷白**

帶有斑駁感的刷白牆面在刷漆時不要一口氣沾太多油漆，以免木紋被滿滿的漆填滿，就看不到自然的紋路了，等到油漆乾了之後，再用磨砂紙加工，磨出舊舊的痕跡，好看的刷白牆面就完成了。

details **3.** 地面 **導角溝槽地板**

事先請上興木料行在裁切時將夾板導角，利用斜切的角度拼接出地板溝槽，並在夾板上先塗上木料保護漆再塗上染色漆，讓淺色夾板製造出猶如片狀巧克力般的效果，但這樣的地板也容易在槽縫中積卡灰塵，比較不好清潔。

details **4.** 家具 **老家具**

大張的長木桌配上從育幼院、小學撿回來的老舊木椅，為空間注入人文氛圍，得來不易的過程，不但令人更加珍惜，也讓它們在空間裡繼續訴說未完的故事。

details **5.** 雜貨 **琺瑯壺**

色彩豐富、樣式變化多的琺瑯壺是鄉村風常見的經典雜貨，它除了用來煮水泡茶等實用功能之外，也可以單獨擺放作為佈置的素材；或是將它當作花器，不過顏色越跳的壺自然也越挑花擺，通常黑、白、藍是最百搭的基本款。

喚醒舊物情感的手感工作室

文字 魏賓千　攝影 好拾光寫真 / Carol & Iway

童話裡的永無島是彼德潘的探險境地，

真實生活裡也有一座永無島，

是手工刺繡老師袁朝露的窩，

一處基隆港區旁的街屋頂樓，

陸續進駐各方英雄好漢，一個個帶著故事來，

光是看、想，就有繞樑纏結的迴腸盪氣，

教人即使是天寒暑熱也要爬上來歇一歇。

Designer Data

袁朝露　手工刺繡老師。機械理工背景，原是在廚具公司上班，因緣際會踏入拼布藝術，加入手作市集的行列，一路從台灣擺攤到北京，之後轉進手工刺繡領域，不僅從事創作、開班授課，推廣手作藝術生活，同時樂於收藏二手傢俬。兩年前租下基隆市區房子頂樓作為工作室，也成為展示、收藏老家具的基地舞台。

● blog
＜永無島工作室＞
http://www.facebook.com/#!/neverland.cathy

● 愛逛好店
1. 魔椅　02-2322-2059
2. 桔子太陽生活藝品　03-9543264

House Data

所 在 地	基隆市
住宅類型	透天街屋
室內坪數	10坪
空間配置	工作區、儲藏室、廁所
使用建材	無
C O S T	無 (不含佈置)

「最大的快樂是，在路上看到揹著我做的包包……」手工刺繡老師袁朝露的手工之路高潮迭起，學機械出身的她說，「學生時代的家政課成績很爛哩。」怎麼會從機械轉進手工刺繡跑道？朝露回答說，這跟學機械有關係，機械跟刺繡一樣，追根究底講的都是「結構」。再更早一點，其實她是從拼布入門，「布」製功力了得，2年前租下基隆市區房子頂樓作為工作室，總結過往生活，開啟新生活。喜愛手感的她，對於挑選二手品回收有獨特的鑑賞力，成績斐然。

朝露跨進回收舊物，是源於住家附近的基隆海軍宿舍眷村改建，各式各樣舊物成群被拋出，「挑了6個眷村的老木箱，那些老爺爺的木箱都是樟木做的，拿來存放布料很好用，不會有蟲蛀的問題，布料也不會有臭味。」而今，樟木老箱子就一盒盒疊在工作室角落，繼續它的人間歲月。

改造街屋　大兒子釘下第一個窗框櫃子

朝露將工作室命名為永無島(neverland)，取自於童話故事裡小飛俠彼得潘跟著溫蒂及她的弟弟們所遭遇的歷險故事，探險的場景就發生在永無島。對朝露來說，工作室也像是一座冒險島嶼，一個她和她的孩子們手作的空間。「我搜了很多舊窗，工作室裡牆上釘的第一個窗框，用來裝飾牆面，就是老大釘的。」

大兒子的得意傑作迅速擴充，朝露多年來的壓箱貨，木抽屜一一躍上牆，變成一框框的四方格櫃，搭配從網路上標來的古早味把手，斑駁牆面有了耐看的人味。舊物新用，挑戰大人、小孩天馬行空的想像，抽屜當吊櫃，而自己收藏的老式玻璃窗，卸下霧濛濛玻璃片，搖身一變牆上的原木老相框，彷彿已經跟著老房子生活多年。

二手家具　圍塑一個個有人情味的氛圍

街屋建築順著彎曲街道轉向，在室內形成前寬後窄的削尖區塊，樓梯口的矮柵欄掛著朋友遠從高雄北寄的咖啡豆麻袋，原本是計劃作為揹袋材料，但麻袋濃厚的原味在氣侯炎熱乾燥的高雄不明顯，到了多雨潮濕的海港基隆，卻是怎麼洗也除不去，於是被擺佈成進入工作室的第一個景。

老街屋頂樓空間維持最大的開放程度，第一件進駐的成員是環保局載來的二手大桌子，一長方、二方塊，拼成一大面桌子，朝露的工作、上課習作都靠它。開放空間裡，以家具為主體帶出前後分隔，圍塑一個個有人情味的氛圍區域。角落的單椅、倚著矮櫃的老沙發、在網路上發現的阿

手工刺繡所需的小型機具、工具、桌子，圍在空間角落，就近使用，也變成空間裡的風景。

工作室入口用回收的小學椅子、抽屜，構成一個可愛的收納端景，後方的儲藏間原收保留下來。

空間
思考

廁所

儲藏間

② 機具、工具區

① 樓梯 入口景端

③ 工作區

④ 教學區

順著樓梯開口，一小區一小區地連結成收納佈置，是短暫的休憩區，也是另一個工作區塊。

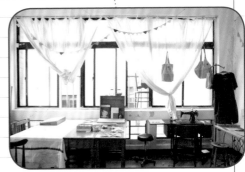

房子的主要採光面，擺放二手縫紉機，並以二手桌子圍成一個大檯面，方便工作、教學。

媽時代裁縫車、老法朋友用廢物料創作的「牛」藝術，加上朝露參與老房子、廠房拆除回收的窗子等⋯⋯工作室熱熱鬧鬧如聯合國。偶爾朝露興致一來，動手調整家具位置，空間的表情立即翻了又翻，換了很多次樣子。身邊的朋友知道朝露喜愛老東西，不時送來教人讚賀的「驚奇」，「一位客人最近送來有著下掀門板的英式寫字檯，門板往下掀就是超好用的桌面。」

舊物擺進來　光是想像就值回票價

　　喜歡在網海裡搜尋標的物，朝露擅長找東西，也享受競標加價的過程。「最得意的是在網路上看中矮櫃，花了400元，加上500元運費，成了分隔空間的一條界線。」不過，朝露認為，還是去實體店面買比較好。倘若真的決定要進行網路交易，建議先看看跟賣家有關的「問與答」，慎選評價好的賣家，避免雙方的認知有所差異。

　　「我是那種不會買新東西的人。一來費用較高，太新的東西很難融入空間裡，更何況我也習慣用舊東西。」對朝露來說，這就是手感的魅力，因為每個東西都不一樣，哪一個人做的東西就會有那個人的感覺；同樣的，舊東西的背後都有那麼一段故事，光是想像就值回票價。舉個例子來說，工作室角落的直立式掛架，全鑄鐵身段的它曾是某間診所的點滴架；兩面大窗子的白色棉簾，原是預備作為刺繡用的布料，但因棉布的毛細孔過大而慘遭淘汰；那伴著白色簾子的萬國旗繩，源自於朋友黑兔兔贈送的一批碎布，遇上了兒童節，靈機一動，經朝露巧手改造成一面面三角旗，藍的、綠的、紅的、橙的⋯⋯應時景，隨風飛揚。

　　永無島是朝露的手工刺繡坊、講習教室，也是她的第二個家，工作閒暇，看推理小說、看電影，天冷時，身上披蓋著一件繡著圖騰花樣的暖被，窩進沙發椅暈成一片舒服，加上好鄰居，「這裡很和諧，樓下鄰居王傑的工作室是大家的聊天室，大伙兒三不五時吆喝著吃飯，很有家的味道。」手作聲此起彼落，會讓你忘記回家時間。

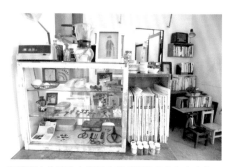

有著刷白紋路的小櫥櫃放著朝露收藏的復古小物。

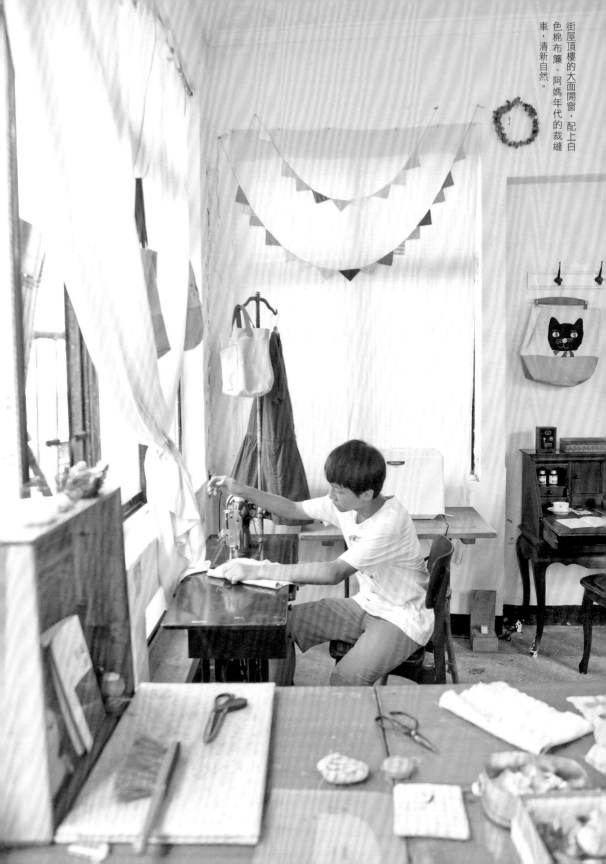

街屋頂樓的大面開窗，配上白色棉布簾、阿媽年代的裁縫車，清新自然。

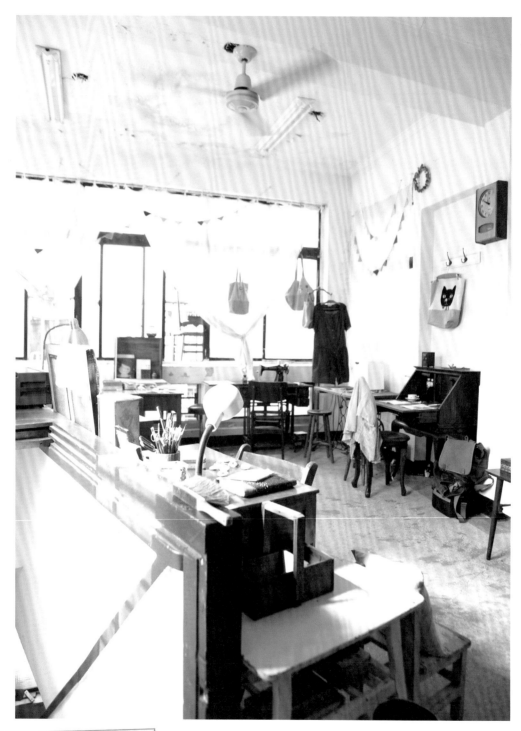

順著老街屋結構做佈置 老街屋頂樓維持最大的開放程度，用家具區分空間，圍塑一個個有人情味角落。

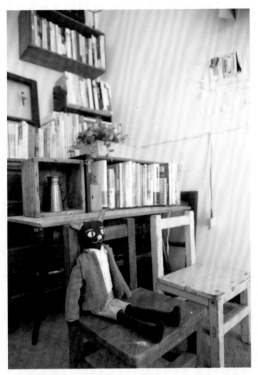

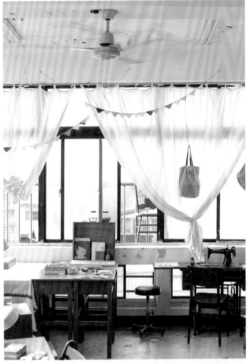

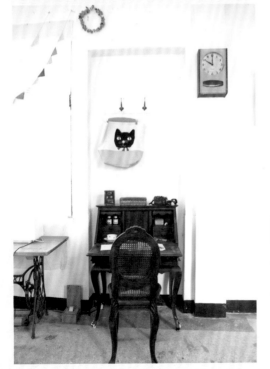

1) 2)
3)

二手舊家具

1）樓梯開口，搬來兩張回收來的小學木椅，手作布偶成
了招待。
2）環保局送來的大桌子們，構成工作室的工作檯面。
3）客人送來的英式寫字檯，利用畸零空間作收納展示。

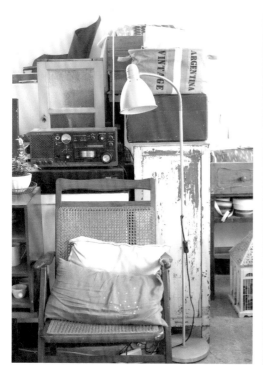

懷舊背景

1）二手的藤編椅背、立燈，不起眼但很有味道。

2）老舊的檯燈有實用性、裝飾性，也是手工刺繡創作的靈感發想。

3）舊玻璃窗子，映著朱紅色檯面，變成櫃子的迷濛背景。

1) 2)

3)

布品

1）咖啡豆麻袋很隨興地披在木柵欄上，色香味一下子都到齊。

2）+3）朋友送的小碎布，經加工再製，窗子風景生動活潑。

1）2）

3）

生活用品

1）2）

3）4）

1）生活用品變成角落裝飾，烏克麗麗、罐子、杯子和諧地融在一起。

2）在桌子、單椅間發展成一區收納風景，特製的延長箱盒子出自於老姨丈的創作發明。

3）+4）布燈罩、常春藤小盆栽，看得見時間移動的變化。

Q　什麼樣的族群適合走手感自然路線？

A　如果你是那種自己會想辦法修補東西、喜歡敲敲打打的人，那你就是手感自然族群。自己做手作的東西，是最有感覺的，把A物變成B物的用途，如把抽屜盒子變成透格櫃子來使用，在念頭產生的當下，在執行製作的過程，都是有趣而快樂的。

Q　什麼樣飾品能增加手感？

A　比如說，仿古設計的杯杯盤盤就很有味道。因為自己從事的是手工刺繡工作，因此特別對「剪刀」這個項目留心，其他像是壓扣機、縫紉機等，具有簡單功能、不易損壞的機組，而且最好是可以使用，都是我會擺進空間裡的物品。

Q　如何提昇佈置美感？

A　佈置的美感養成是需要長時間、自己動手試做，以及多看佈置類相關雜誌、書籍，所謂眼到、手到、心到。我覺得日本玩佈置的書就滿好看，這可能是因為日本的民族性、生活習慣都跟我們很接近，是學習手感佈置的很好入門。

Q　怎麼挑東西？哪裡找？

A　當下看到的第一眼要「順眼」，然後我會從很多方面來想它可以被擺進來的理由，如果左思右想，怎麼樣都沒有辦法說服自己，那麼就果斷地拒絕吧。通常是從網路上去搜尋標的物，另外也喜歡回收二手品，比如基隆海軍宿舍老房子拆除時，我就挑了6個原木箱，或是老廠房要拆除時，老舊的玻璃木窗也會成為佈置空間的用品。

Q　對空間不定期或習慣會做的事？

A　最常做的事是，不自覺地會想要為家具換位置，覺得不適合就拿走，再擺一張新的家具，空間就煥然一新，人待在裡頭的心情也不一樣。所以說，現在看起來好像就這麼固定的空間，其實還可以再變動，但要注意的是，不要為了更換家具位置而買，演變成「堆」家具，造成庫存囤積。

手作刺繡的工具、備料

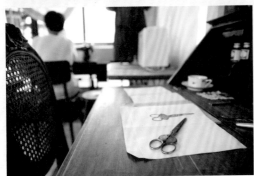

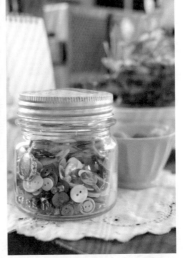

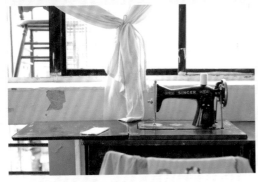

1) 2)
3) 4)
5) 6)

1) 手工刺繡布扣本身就是很迷人的deco主角。
2) 彩色棉線球，一團團溫暖熱情。
3) 因為從事手工刺繡的關係，收藏了各式各樣的剪刀。
4) 瓶罐裡的鈕扣宛如小小聯合國，材質、色澤不一。
5) 老舊的裁縫車從網路上標回來。
6) 色彩妍麗的瓶瓶罐罐，點綴「布」景，點亮空間。

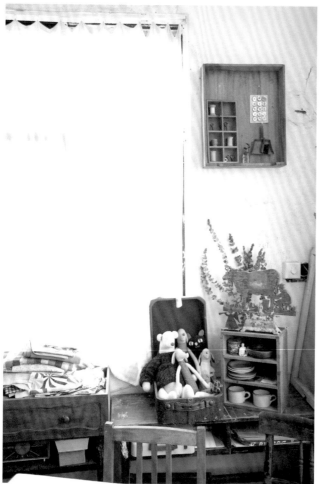

1）拆掉窗紗後，木窗變成了畫框。

2）換上新把手，舊抽屜變成牆上小格櫃。

3）收自舊診所的點滴架，換了個場所，它的實用性不減。

4）朝露某日工作時，注意到老房子牆面破洞，用抽屜當櫃子來美化。

5）舊物新用的概念，木抽屜＝櫃子，懷舊味十足。

6）艷麗的布料收進老木箱裡，老木箱表情年輕起來。

1） 2） 3）

4） 5）

6）

details **1.** 佈置 **手作小物**

各種充滿感情的親手製作物品，如挑一盆自己很喜歡的小盆栽，或是自己親手縫製的布品等，會讓空間看起來很溫暖、很輕鬆，坊間也有一些訂製品可供選擇，但規格化的手作品相較之下，感覺上還是比較僵硬。

details **2.** 家具 **原木材質家具**

天然材質較經得起大自然的考驗，而且經過風吹雨曬，留下時間走過的痕跡，看得見材質紋理的細膩變化，也看得見人為使用過後餘留的情感。

details **3.** 佈置 **懷舊物品**

常常留心身邊的小東西，當下潛意識覺得沒有用處的東西物品，可能有一天會用得著。尤其是「撿」到的東西，不妨多想想它背後的故事，會讓你對它更有感情。

details **4.** 佈置 **工具用品**

各式各樣的工具用品，或是手作時所需的備料，擺在空間裡就很有味道。在選擇工具類時，不妨從自己喜歡的手作項目出發，如剪刀、縫紉機等，尤其是具有簡單功能、不易損壞的機組，能被使用是最好也不過。

details **5.** 佈置 **回收舊物件**

留著被使用過的紀錄，回收舊家具、家飾總是讓人很心動，光是想像就覺得很美麗。特別是一些老房子、眷村改建、老店、老診所，釋出的舊件用品，每一件的背後可能揹負著大山大海的過去，一段生活故事。

用不停止的實驗精神，
享受手作、用力改造

文字 陳淑萍　攝影 好拾光寫真 / Carol & Iway

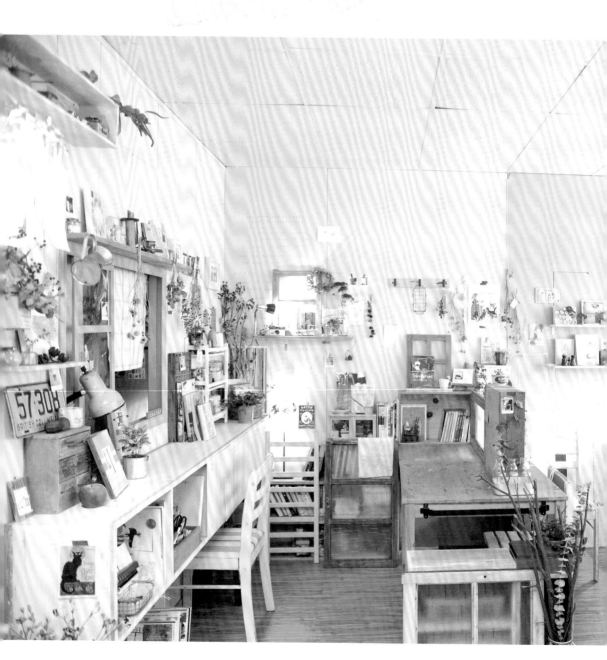

空間擁抱著日光，木格子、老窗框、
一面手抹的牆，散發夏末秋初的清爽味道。
關於手作的美好夢想，
用從容步調，在老房子裡，緩緩發芽。

Designer Data

夏米 習於刻章熱愛動手做的每一天。從2005年開始於「夏米花園」部落格發表私手作生活。原為雜誌編輯，喜歡美好的事物，也做覺得美好的事。2009年在一些教室及工作室開課分享刻章和手作，也分享正在玩做的生活。2010年8月在路上遇見了工作室，慢慢一點一滴改造這間老公寓，在保留原始和加些自己個性元素間逐一融合，目前仍在進行中。

● blog
<夏米花園> www.wretch.cc/blog/chamilgarden

● 愛逛好店
1. B&Q特力屋 http://www.i-house.com.tw/
2. daiso大創 http://www.daiso.com.tw/
3. IKEA宜家家居 http://www.ikea.com/tw/zh/
4. 跳蚤本舖 http://www.bbbobo.com.tw/
5. 各地五金行

House Data

所在地	新北市板橋
住宅類型	公寓
室內坪數	工作室5坪（全室27坪）
空間配置	工作室、倉庫、私人空間、衛浴、廚房、前後陽台
使用建材	水性漆、壓克力塗料、木心板、超耐磨木地板、二手家具、層板
COST	初期木工打底約5萬元（含地板、牆面、吧檯、小格箱），其餘為個人手作與舊有收藏。

熱愛手作的夏米，收集不少雜貨舊物，卻因家中實在沒有多餘空間擺放，多年來只能擠在玩具店淘汰的12口大箱中，束之高閣。2010年秋天，一次偶然住家附近的巷弄小散步，無意間發現了這間老屋。這裡的陽台，收集了滿滿的日光，大面老式木門窗，讓人有種時光停格的錯覺。

「想有個地方可以把材料攤開」，夏米心中種下一顆種籽，決定讓手作夢想，在老屋裡萌芽開花。

層層疊疊，不動格局的佈置魔術

夏米將屋子前端約5坪大小規劃為「夏米花園」工作室，其餘則作為倉庫與私人用途。空間之前是以小家庭為出租對象，早已隔出數個房間；加上屋齡老舊，磨石子地板出現一條長長裂縫。礙於租賃關係，不能拆牆改格局、不能釘釘子破壞壁面……，種種限制讓改造大不易。為了增加設計彈性，夏米在「牆上增加一個牆」——舊水泥牆上以角料打底，再加設木板，創造一個新的壁面，即可不受侷限、隨意應用，未來復原也容易方便。至於地板裂縫，則同樣以大片板材為底，再鋪設木地坪，將來若搬家還可整座拿起。

經年累月蒐藏下來，夏米的雜貨、書籍等家當為數不少，要讓每一樣物品安穩棲身，不顯凌亂，收納的配置相當重要。依物件型態為單位，譬如書籍、鐵件、玻璃小物件等，應用木箱、木格子收納，透過如同積木的堆疊，可省下不少空間，搬遷時也只須整箱移動，減少物品取出、放回的整理時間。

工作室平時也是手作課教室，為了方便活動並維持順暢動線，書櫃、工作檯、桌椅等大型家具，盡量沿牆集中擺放。另外，利用層板向上爭取置物空間，同時還可創造出高低韻律的層次視覺。

手作物件，每一個角落都很有溫度

應用擅長的手作設計，DIY規劃工作室，不但省錢，還能符合自己的生活習慣與使用期待。入門處，夏米將阿嬤家廢棄的舊窗框改成門楣；陽台則保留老屋原有的木造門窗，倚著窗台下增設一個及腰長檯，在這裡，可以就著日光工作、閱讀、刻橡皮章，或者安靜的和自己相處。

「把舊的東西整新、把新的東西弄舊」，空間裡應用不少新舊重置、混搭手法，包括二手桌椅、廢棄格櫃，全部經過拆解、重組或上漆；L金屬

局部鋪設木地坪，遮蔽老屋磨石子裂縫，同時也透過材質、高度差異，形成小空間中的區域分界，又不會產生實體隔牆的壓迫感。

空間平時作為工作室與教室使用，因此家具、櫃體沿牆擺放，並向上規劃置物空間，讓整體動線順暢方便無礙。

空間思考

陽台

吧檯

桌

桌

櫃

② ①

櫃

③

④

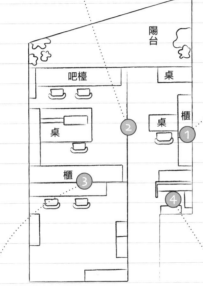

工作室後方的私人書房，為沒有對外窗的暗房，保留隔牆中間的開口，讓自然光線可順勢引入。同時開口還可讓視線更為延展。

走廊尾端有一個畸零小角落，透過書架、櫃子、格箱搭配安排，可收納大量物件。加上一個裝飾性的小屏板，就是實用又好看的開放式儲物空間。

鎖架、木頭層板，刷色後再仿舊處理，避免過度新穎產生的銳利感。經過夏米的手，家具、擺飾有了不同樣貌，這種溫潤，更耐人欣賞。

時光老屋的改造，緩慢悠閒

「不倉促、沒有時間表，正好可以慢慢的玩！」就像旅行中走走停停，夏米的空間不急著一次到位，反而樂得像隻蝸牛慢慢前進，將各種實驗性的創意想法注入。

從夏米花園的壁面，完全得以應證。好奇地問牆壁漆的是什麼顏色？結論是沒有標準答案。因為最一開始是暖磚紅色，但過一陣子，夏米又忍不住蓋上了薄薄的藍灰色；黃色的牆也是，上頭覆蓋的淡咖啡色，早就不知道經過幾次的塗抹。也正因為如此，壁面沒有平塗的呆板，反而創造深深淺淺、濃淡不一的自然質樸。

「或許下次再來，可能又不一樣了！」夏米身上的自製圍裙，有一個百寶袋，當她看著看著覺得想動手時，馬上拿出工具拆拆改改。空間不斷冒出新的手作點子，就像植物行光合作用，每一刻都在成長改變。

舊物改造可大大節省經費。空間裡的層板都是將廢棄的格櫃，拆解後再裁成所需大小，重新利用。

文具店或書局賣的紙膠帶，花色可愛。選擇撕下後不會有殘膠沾黏的種類，用來固定明信片、畫紙、乾燥花等小束西，具有畫龍點睛效果。

牆面

1) 2)
3)
4)

1）利用展品出清時買回的活動式牆板，本是作為廚房壁掛，現在改插明信片也很好看。2）原本平淡無奇的開關，上漆後再用橡皮章，東蓋一塊、西印一角，小小的圖案，像在空間裡玩躲貓貓。3）舊鐵網，變身為創意牆面裝飾，裡頭放進幾本喜歡的書，外頭還可以掛東西。4）漆著灰藍與黃褐色的牆面，是經過多次的塗抹刷色，呈現濃淡不一，很具時光感。

裝修佈置QA

Q 雜貨一多，容易看起來凌亂，該如何拿捏擺設才好看？

A 手作風格的空間通常看起來隨興、不造作，但佈置擺放並非毫無章法。除了直覺美感之外，建議依照物件性質，作出群聚結構，讓主題更鮮明聚焦。層層堆砌後，再一點點拿掉多餘，最重要的關鍵是要看起來順眼。若不確定成果如何？可試著拍一張照，藉由鏡頭的觀看，進行調整。

Q 空間風格改變之後，家中原有的家具卻變得格格不入？

A 不同風格的舊家具丟掉浪費，放著又很奇怪。那不如幫它們變身吧，若不容易改造的，就當成素材！譬如抽屜倒過來，上方加個木板就是新的桌面，再經過重新上色就能改變質感；或者將櫃子、門片，裁切成層板。善用舊物不但省錢，而且很好玩！

Q 便宜好用的素材，要到哪裡買？

A 大型商店像是B&Q，工具齊全，而且店裡的廢材區，會有客人資材裁切後的剩料，通常價格都相當便宜；IKEA、生活工場在展品出清期間，會有幾乎對折或更便宜的好康。另外，大創商店、各地的五金行，或者二手商店如跳蚤本舖，也是平價挖寶的好地方。

Q 想要局部改造空間顏色或為家具上色的簡便辦法？

A 若欲著色的面積較小，譬如壁畫彩繪、局部牆壁漆料修補，或是家具、櫃體、小東西的上色，不需用到一整罐油漆，可改用壓克力顏料，既省錢又不會造成浪費，而且還能多買幾罐不同顏色，讓色彩搭配更自由。

Q 租屋族也想營造屬於自己味道的家空間，該如何在有限制的條件下進行改造？

A 租屋空間改造時，必須盡量減少牆面破壞，同時還需考量未來的復原，可透過角料、木板，在原有的舊牆之上，再增加一個可隨意利用的壁面；或者局部立起活動式牆板，便能盡情享受裝飾、釘掛、刷色的樂趣。

植栽

將植栽插在馬口鐵或玻璃花器裡，或是綁成一束束，倒掛成乾燥花，不論怎麼搭，都很清新亮眼。

老窗框　老窗框鎖在門上，讓入口佐進歲月的味道；固定在桌子中間，則成為極具氛圍的小小座位隔間。

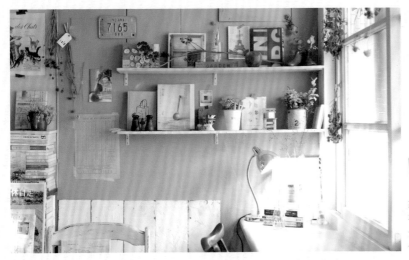

長檯

靠窗處，滿滿的日光，在這裡增設深度約30公分的長檯，成為手作工作時的恬靜角落。

收納

1）原有的書架不須
丟棄，可以整落、整
落的放進大格子裡，
協助書籍分類，看起
來更整齊。
2）方方正正的格子
和木箱子，可以隨意
組合或分開，是收
納的好幫手。方便堆
疊，搬動整理時也方
便。

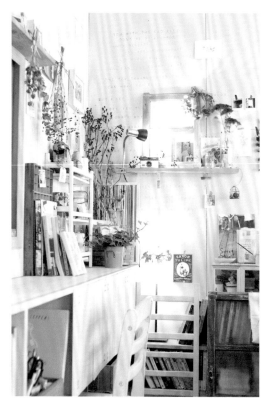

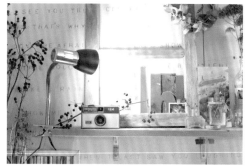

1）白色吊櫃以薄木條作成門片，遮蔽
不想開放的儲物空間，讓視覺更清爽。
2）＋3）白牆上的文字裝飾，是用棉花
棒將英文字膜一個一個拓印上去，看起
來有種淡淡的詩意。

裝飾

1）2）
3）

details 1. 壁面 手感牆

可將漆料稀釋，不規則來回刷色，創造厚薄、深淺不一的質感。另一種方式，則用乾油漆刷或布，以乾擦塗抹的方式上色，就能呈現斑駁手感；若要看起來再舊一些，待乾後可用磨砂紙強化。另外，批土不均勻地在牆上打底，可創造出更立體效果。

details 2. 壁面 乾燥花VS.紙膠帶

「自然界」的素材，如山防風、千日紅、蕾絲，各種花葉、果實，不論是新鮮還是乾燥，都是相當純淨淡雅的居家擺飾。新的也可利用圖樣好看紙膠帶，將乾燥花貼在牆壁或窗玻璃上，也很有味道。

details 3. 佈置 窗戶塗鴉樂

在窗戶玻璃上畫畫，可以享受童年塗鴉的樂趣，也是相當可愛的空間裝飾。利用擦擦筆或水洗蠟筆，隨時神來一筆的手繪，寫一段文字、畫幾個插圖，別具手感風味。不想要時，只要用濕抹布或海綿輕輕擦拭，就能一乾二淨。

details 4. 收納 木格、木箱

利用方便移動的格櫃、木箱，取代固定櫃體的收納，擺放彈性高，搬動時也較方便。而且格櫃、木箱的形狀方正，可左右併列、往上堆疊，或收在角落、桌子底下，視覺整齊又節省空間。

details 5. 佈置 老窗框

廢棄舊窗框只要懂得利用，就能為空間注入更多意想不到的感動。譬如鎖在門楣上，裝飾入口通道；固定在桌子中間，可作為透光隔屏；擺在櫃體前，可巧妙遮擋雜物。或者，即便只是隨意擺在角落裝飾，也很有味道。

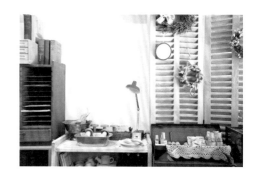

用老舊物件
堆砌起都市裡的自然花房

文字 Garbo+w JB. Chen 攝影 好拾光寫真 / Carol&Iway

Designer Data

道文 熱愛老舊、斑駁、自然手感的花草職人、乾燥花達人。因為很喜歡花草，從貿易轉業開起專賣歐、美、日、台的雜貨、老件、衣服、文具的小店。因為熱愛，她處理的仿舊家具效果極好，在店內蒔花植草，為客人植盆栽、製作各種乾燥花圈花束，不定期舉辦花草植栽課、乾燥花造型課。

● blog
＜MILA花園Le Jardin de Mila＞
http://www.wretch.cc/blog/zakkazakka

● FB
http://www.facebook.com/pages/Le-Jardin-de-Mila-MILA
花園/232387000136418

● 愛逛好店
1. bonbonmisha法國雜貨 04-2376-2125
2. 美國舊金山Aalameda Point的Antigues and Collectables
 Fair，每個月二次。
3. 日本「Cloud BLDG.」 http://cloud-bldg.jp

House Data

所 在 地	台北市大安區
住宅類型	公寓
室內坪數	15坪
空間配置	花園、展示區、吧檯、洗手間
使用建材	木作、油漆、塑膠地板
C O S T	約60萬元（包含拆除、泥作、木作、水電、油漆、建材、家具，不含佈置）

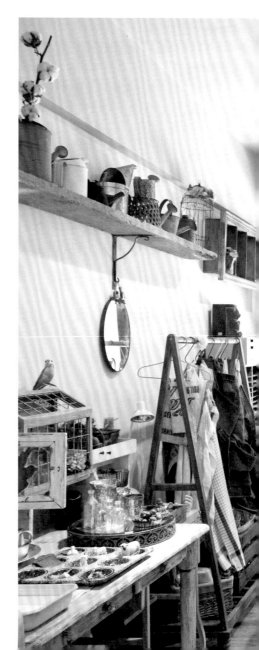

走過台北泰順街的小巷弄，隱身寧靜住宅區裡，
遇見靜靜地飄散著尤加利香味的「Le Jardin de Mila」。
歐式深藍綠色的門面，令人想起巴黎街邊的書店。
兩扇窗內豐富的雜貨，老歐洲大牛奶罐插著乾燥尤加利枝葉。
小小的前庭種植著可愛小盆栽，引人走上三級階梯，進入MILA花園。

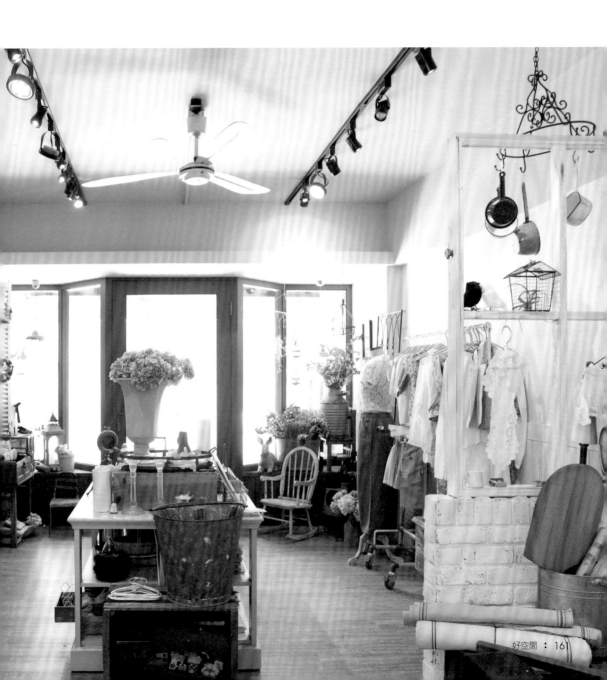

從炙熱的室外走進店內，冷氣還沒開，有一種涼涼的舒服感覺，道文說，可能是前晚的冷氣未散。但或許也是因為屋內種植著一些新鮮花草的關係吧？空氣的味道是舒服的，就像手感自然風給人的感覺。迎賓的正中央大桌上，高大的冠軍杯內插著數朵乾燥繡球花，最吸引視覺。一旁清玻璃鐘罩裡，是一截小斷木、乾燥棉花與松蘿，一種不需要土、噴水即可的植物，道文還提供另一種佈置法，「鐘罩玻璃內可以種植需要溼氣的蕨類如鐵線蕨，隔一段時間打開來察看即可。」

道文並不特別定義空間的風格，她只是在做著自己喜歡的事情，和享受與空間互動的樂趣。她很喜歡斑駁老件，鏽蝕的舊鐵工具箱也是寶貝；很會動手DIY，將全新的小孩木搖椅改造成綠鏽色的舊舊家具；台灣的老菜櫥在她手中也染上歐式的綠鏽色彩。

向木工師傅要來的、爛爛的工地踏板配上黑鐵支架，直接就成為牆上的層板，上面擺著馬口鐵澆水壺、陶盆、木箱、琺瑯壺，以及乾燥花的延伸花藝佈置……這都在入門正中央大桌的兩旁展示區可以看到。粗糙與細緻，大塊分量感與小巧精緻，都在她巧手下既豐富又和諧。

開店後，她更可以趁工作之便至日本的市集、歐美的跳蚤市場尋寶。因為家人住過美國一些城市，也會告訴她當地人才會知道的跳蚤市場、古董市集訊息。所以，在她店內可以找到一些特別的東西。

因為很喜歡，所以很有感覺

在日本留學的道文，第一手現場親身浸淫於日式雜貨的世界，對日雜的熟悉度可說是毋庸置疑。但道文說，店內最特別的一塊，卻是日式文具。這大約是「Mila花園」店內最沒有產值的商品了吧，「這是我的個人興趣，」道文靦腆地笑著說，「但沒有多少人注意到（文具櫃）。」

文具櫃上方放著一個老式文具分隔轉盤，道文將其改造成仿舊質感，插著一些包裝好的筆、細長小簿子、迷你便條紙等。比糖果包裝紙還更小的迷你便條紙，大約只能寫3個字，除了經典的淺黃褐色款之外，還有亮粉紅色款，每一本的紙張皆薄如蟬翼，這是擅長製紙的日本人製作的「薄葉紙」，因為很愛所以她擺了不少，下次到Mila花園玩，請務必拉開抽屜櫃看看，細細品味雜貨之外的另一番世界。

蒔花弄草，牆面批土自己來

雜貨容易顯雜亂，她會將同樣材質、接近色系的物件放在一起，讓亂中

吧檯前的空間，是道文的園藝區，她在這裡整理花草、配盆，部分植栽正在窗外曬太陽。

大門兩旁的磚牆與花園植栽，透露主人愛蒔花弄草，也讓客人在進門前就產生放鬆的好感覺。小盆栽也可讓與客人帶回家。

空間思考

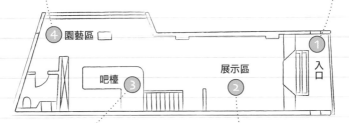

④ 園藝區

吧檯 ③

展示區 ②

入口 ①

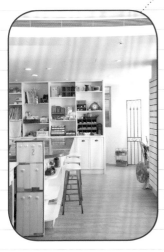

吧檯也是收銀台、茶水台，幫客人插花或做盆栽時，希望有大平面可以運用，也因為有花藝課，常要用大面積，所以吧檯會特別大。

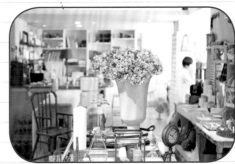

前區的展示大桌主要擺放雜貨、乾燥花佈置，功能類似歐式大宅空間的迎賓廳，可以展示商品讓客人流連，也順勢稍微遮擋一覽無遺的視覺。

有序。像是琺瑯收在一區，瓷器一區，她喜歡的鮮艷瓷香菇集成一籃，放在中央大桌下方的收納區。布品、衣物一起掛在吊衣杆上，但輕量的衣服與較厚實布料的圍裙會分開成兩區，連吊衣杆與衣架她都會塗上綠鏽漆，讓其形成的不規則紋路融入空間裡。

就連牆面的批土，因為泥作、油漆師傅只能接受「漂亮、平整」工法，就是喜歡不平整感的她，只好自己買整桶批土自己拿刮刀抹牆，「一再的亂批，就可以達到不平整的手工效果。」連牆面的半牆「線板」都是以寬木條釘成的簡約版，並自己刷漆做出她喜歡的舊舊感覺，「木頭搭白牆是最乾淨舒服的。」她說，因此在這個空間裡幾乎是以這樣的搭配元素貫穿全室。

逛完豐富無比中央大桌／前段展示區，空間的中後段是大段留白。從緊縮走出空曠，位於空間後段的超大吧台，正對著的窗前，是道文口中「我的園藝區」，她在這裡為花草植栽配盆，園藝工具、粗質陶盆、馬口鐵盆、迷你玻璃噴水器都可以在這裡買到。後段的大片留白區，因為週五下午不定時的花藝課，木長桌、吧台、餐桌，都是供學員實作的平台。

沒有綠手指怎麼辦？她建議可以從插鮮花開始。盡量利用新鮮切花，並以「塊狀花」如玫瑰、康乃馨、牡丹等圓形的花，丟一把到琺瑯盆內即可。家中有基本款、高高的圓筒狀玻璃瓶，直接丟三支繡球花即可。想要來點變化，新手最好以花朵的顏色去延伸搭配，深紅色花可配暗色系果實類，綠色莖的花可搭配其他葉材。選搭法式鄉村玻璃瓶，或剪一枝插在白色雕花玻璃杯，就很有手感自然風。

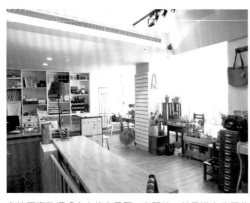

多抽屜事務櫃「大人的文具區」旁開始，就是道文的園藝區，兩扇大窗後藏著許多正在室外曬太陽的小盆栽。空間不可避免原有的柱子，以棧板式白色寬木條弱化立柱感，強化自然舒適感。

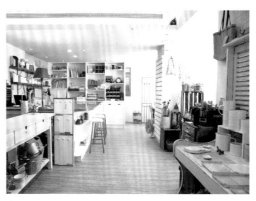

有別於前區的緊縮與豐富，後區的空間顯得空白而寬闊。

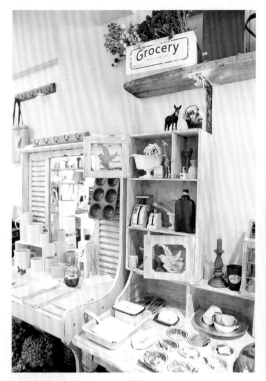

1）2）
3）
4）

1）各國雜貨並陳佈置，琺瑯烤盤內裝著可愛小綿羊、羊崽與小動物。老式托盤內是一些舊玻璃瓶、杯與乾燥果實。這個梳妝櫃也是道文的DIY成品。架子上的兩個小秤是郵局退役下來的。

2）各式馬口鐵造型物件，罐、架、澆水壺，都可以種植綠色植栽，馬口鐵的粗質感更對比出植物的鮮綠。

3）平時沒在用的布丁烤盤也可以拿來佈置，綿羊與羊崽佈置成小小的羊毛農莊。

4）運用椅子、小木箱創造園藝區的高低起伏，讓植栽之間有高低空隙，會長得更好。

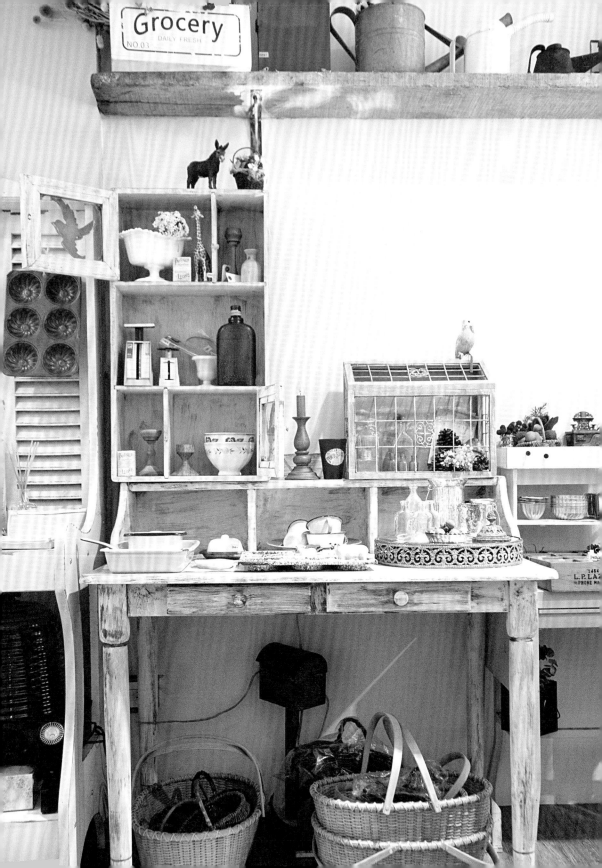

仿舊物件

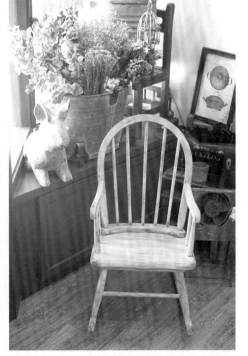

1）全新的西式書桌，也是道文的DIY成品。檯面上擺飾著各種新、舊小物，小溫室的仿舊感也是道文手刷，下方的藤籃也值得探究。2）朋友家丟掉的裁縫機，道文稍微上漆，在店裡是陳列商品的平台。3）年代久遠的各式小小玻璃瓶罐，裝在仿舊處理的溫室裡，搭配松果、乾燥花，就是很有味的桌面佈置。4）舊木椅面也是道文DIY成果，很適合垂墜性植物的冠軍杯原本是全白的塑膠，不喜歡塑膠的道文動手改造成歐式仿舊感，種植著蔓散性、將來垂墜的常春藤。5）櫥窗旁的兒童小搖椅是全新的，道文以綠鏽漆DIY成仿舊感。6）連吊衣服的衣架都以綠鏽漆仿舊處理。

裝修佈置QA

Q 台灣有哪些適合的花卉植物可以做成乾燥花？

A 因為實驗過很多，也發現很多人不知道的某些花種也可以做。台灣氣候的關係，乾燥花也有季節性、壽命，半年至一年一定要換掉。常見的玫瑰乾燥花，可趁玫瑰花尚未全開時，倒吊在乾燥通風的地方。本地的花草如四季都有的星辰，春天有金杖菊、木本植物的山防風，夏天可做圓仔花，或是尤加利、進口的棉花，冬天的繡球花，冬春的麥稈菊、黑種草、米香。秋冬到山上踏青，可以撿拾果實類如栓皮櫟、橡實、青鋼櫟與烏桕果實。台北的行道樹大花紫薇的種子（連枝）也可做，非常有風味。

Q 室內的居家空間最適合哪些植物？

A 常春藤、黃金葛最耐。大葉的姑婆芋很好照顧。不喜歡麻煩的可選不需要土壤，只需要偶爾噴點水的空氣鳳梨、松蘿。前提是，植物也需要空氣流通與循環稍好一點的空間。

Q 如何為植物挑選最適合的種植容器？

A 依植物的生長特性去挑盆，不能隨著自己喜歡，才可延長壽命。有些植物根較淺短，可以選淺盆，木本的根較長，需要有深度的盆，不能給過小的空間。冠軍杯、角錐狀的盆，適合一顆圓胖或垂墜性植物。中廣圓圓胖胖的盆子，適合配根比較淺、匍匐性生長的蔓榕。

Q 新鮮的切花如何延長保鮮？

A 花束買回來，先把略枯萎的葉子去掉，以園藝剪刀斜切莖底部，給它最大的吸水面積。想要延長擺放的時間，就要每天換水，修剪一點點底部，滴一滴漂白水可殺菌。在臉盆水中剪枝的水切法，運用空氣與水的密度關係，讓花莖馬上吸水。

1) 3)
2) 4)

舊物件

1）鏽得很嚴重的小鐵椅，道文很愛。旁邊搭配籐籃與球狀花型的乾燥花，在空間一角就很有味。2）跟木工師傅要來的工地腳踏板，就是看上已經爛爛了的感覺。不做額外處理，搭配黑鐵支架，在空間中，就很有味道。3）已經很舊了的鐵工具箱，是向人家要來的，裡面裝的是無比可愛的小物，相互對比、襯托。4）舊工具箱內佈置手鉤蕾絲棉布，就可以隨手擺些可愛小雜貨，還可以隨手插入一把乾燥花。

櫃體

端景處的大收納櫃體，讓歪斜梯形的空間拉成正方形，櫃體的分割較為大範圍，因此，在其中放置許多小格櫃，方便空間利用。

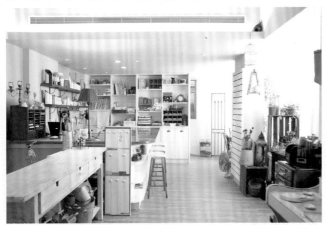

1)
2)

燈具　1）美國加州的古董店購入，材質是金屬及塑料。特別之處為燈泡的燈頭是卡入式而不是用旋轉。購買此件燈具時需先確認燈泡來源是否容易找到。2）一平工房的烏木吊燈，讓原本具有工業感造型的燈具揉進樸實而溫潤的質感。

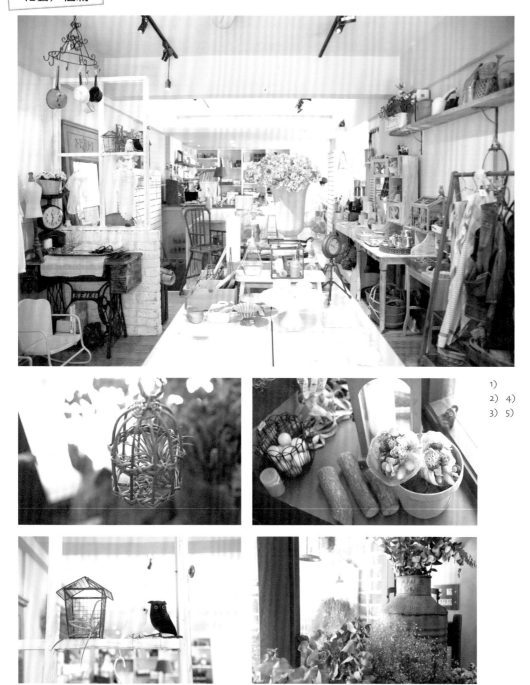

1）

2） 4）

3） 5）

1）入門正中央大桌上，最吸引人的是最高的冠軍杯內插著數朵乾燥繡球花，宛如歐式大廳迎賓桌上，佈置各式雜貨。2）+3）吊掛的小編籃和鐵網小房正適合不需要土壤的植物空氣鳳梨。3）色彩鮮豔的圓仔花等乾燥花可製作成花束，搭配小斷木佈置在空間一角。4）+5）很舊的馬口鐵牛奶罐，星辰、尤加利等乾燥花，佈置在櫥窗，很吸引喜歡相近素材、感覺的人入內。

details 1. 地面 **木紋填白塑膠地板**

因為是商業空間，一開始就決定選擇塑膠地板，剛好很適合花藝班使用。塑膠地板的形狀又分為正方形與長形，選擇較接近一般木地板的長形。因為空間設定自然鄉村風，選擇紋理填白色的木紋色調，營造隨意自然的感覺。

details 2. 壁面 **不平整的批土**

想要不平整感覺的道文，自己拿來整筒白色批土，自行以刮刀不規則的批牆。搭配牆面廢棄的木頭層板，或是鄉村風的鑄鐵門（帶有一點點彎曲裝飾，線條較簡約古典風），更有自然生活感。喜歡更舊感覺的人，可以滴入幾滴黃色色料即可。

details 3. 家具 **家具DIY仿舊處理**

基本的改造，可以砂紙磨掉家具表面，事先想好要做的效果，想要斑駁、自然木紋或簡單刷白。斑駁仿古：塗一層比較厚的底漆，淺色或粉綠鏽色（乳膠漆或水泥漆皆可，挑自己喜歡的）。可先上一層白色再上一層綠鏽色，再用砂紙磨，就會透出內層白色，看來像時間久的斑駁效果，邊邊再加一點咖啡色。想要效果強也可以再上裂紋漆，會讓原漆均勻裂開。自然木紋風乾刷讓木家具產生細緻的木紋效果，先刷內層白色，外層刷子要讓漆料吃的很厚，以很輕的筆觸，輕輕地刷，並讓咖啡色的刷紋交疊一起，就會類似有紋理的感覺。

details 4. 雜貨 **陶盆與馬口鐵**

一般會用陶盆、馬口鐵、木頭等三種材質的容器裝載植物。以木盒子種，會先鋪設打洞的塑膠袋，避免木盒或植物根部爛掉。馬口鐵會故意選灰灰、舊舊的，更能對比出植物的嫩綠色。陶盆的好處是透氣性很好，因為有些植物喜歡絕佳透氣性，也會故意選有點髒舊的手感自然風。

在房子裡策劃
一場森林小旅行

文字 **李佳芳**　攝影 **王正毅**

Designer Data

Joying　2011年8月Joying和森老闆決定回到台中，在自己喜歡的土地上工作生活，並創造一個提供旅人深度認識體驗這個城市的空間。旅人之森是工作室、旅行概念小舖及生活空間，參觀或空間體驗請事前預約，可寫信至joying23@gmail.com。

● 愛逛好店
1. mooi魔椅　02-2366-1335
2. IKAT依卡生活織品　04-2371-4566

House Data

所 在 地　台中市
住宅類型　透天
室內坪數　約60-70坪
空間配置　店鋪、餐廳、書房、房間×3
使用建材　木作、油漆、訂製門板、實木地板
C O S T　約60萬元（不含傢具、家電與佈置）

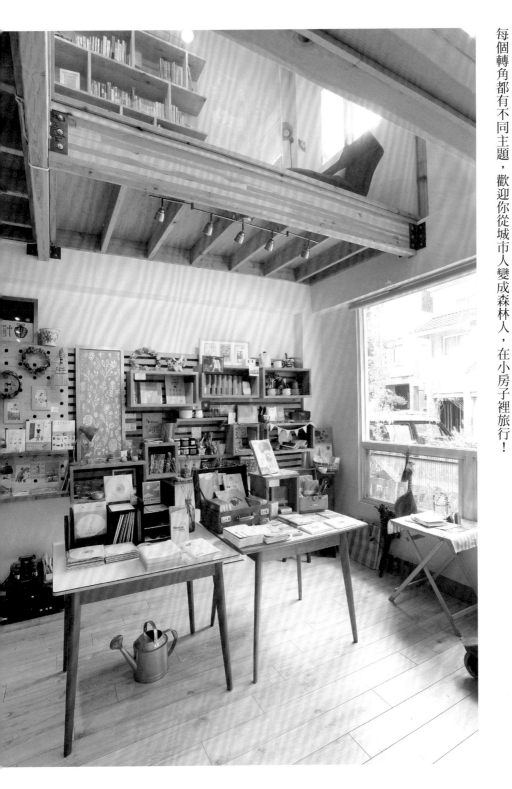

利用油漆、插畫、木作、明信片等簡單手法，將普通的透天厝，設計出一場名為「住在城市森林裡」的生活展覽，每個轉角都有不同主題，歡迎你從城市人變成森林人，在小房子裡旅行！

「帶著好奇，生活即是旅行。With Curiosity，living is traveling.」旅人之森的牆上，寫著這麼一句話，每次看都覺得很有意思。旅人之森是一個奇妙的地方，一樓空間是旅行概念小舖與生活廚房，二樓以上是空中書房，與一個個展覽不同主題的房間，生活、工作、藝術、展覽在空間裡唱遊，很難定義，也很有趣。

旅人之森的誕生出自一個計劃性的偶然。原本Joying與森老闆都在北部工作，因為嚮往有天能在森林裡生活，一直在心底醞釀遷居計劃。數年前，當Joying還在台中創意文化園區工作時，他們先在台中購入一間公寓咖啡館，當成自己的祕密小窩，後來北上工作，每到週休他們還是會回到這換換生活。不久，這個小地方深受朋友喜愛，大家私底下偷偷叫它「旅人之森」，這就是旅人之森的前身。後來，Joying下定決心辭掉台北工作搬回台中生活，並計劃打造一個能接待並與更多旅人分享的生活空間。

偶然，她經由朋友介紹，認識了這棟門口有棵大榕樹的房子。於是，一個有前院的房子、一棵茂生的老榕，喚醒一段返鄉的新生活，讓Joying與森老闆決心當個「全職」台中人，從轉換工作到遷居，花了快一年時間，一點一滴將這棟平凡的透天厝，改造成新生活的棲身地，以及朋友們相聚的創意空間。

打造被森林包圍的房子

入住森林的改造計畫，從房子外的小庭院開始。房子的前院原本跟左鄰右舍一樣，只一片光禿禿的車庫。喜歡植物的森老闆請人加上木棧板，親手種出一片綠意，讓入門的感覺像穿越森林中的小徑；而內部大多維持原有型態，以明亮的黃綠、令人平靜的藍綠、如春天萌芽的輕綠等各種不同情緒的綠色，製造出被樹團團包圍的感覺。

Joying希望能有一間小店鋪，同時又能成為展覽空間，因此設計上必須靈活、機動，便於表達各種生活創意。儘管從來沒有裝修經驗，但Joying發揮過去從事策展工作的經驗，用自己擅長的角度設計房子，使用低限度的木作、粉刷插畫與佈置完成的旅人之森，改造上沒有耗費太多資源，但卻充滿獨特的味道。

挑高兩層樓的客廳，下層加上玻璃木門，被改造為小型獨立商店；上方則設計成L型書房，加上懶骨頭椅，就成了讓人很想賴著不走的閱讀角落。店鋪內，考慮到將來更動設計與搬家，牆面掛上可拆式的大型洞洞板與橫板，利用木插或附鉤木格子，就可自由安排層板或櫃格的位置，讓牆面具有多變性，方便增減物件。「這個點子是我在草葉集書店看到，覺得

客廳改造為店鋪，這裡販售Joying喜歡的書籍與設計品，也是她與友人表達生活想法的展覽空間。

利用挑高空間，二樓加出L型木棧板，成為空中書房。

空間
思考

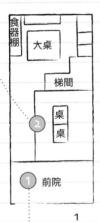

食器棚

大桌

梯間

2

桌桌

1 前院

1 F

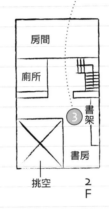

房間

廁所

3

書架

書房

挑空

2 F

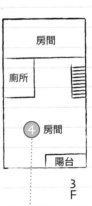

房間

廁所

4 房間

陽台

3 F

前院原本是石子鋪面的露天車庫，加上木棧板後，經森老闆的巧手綠化，成為五坪大的城市小森林。

每個房間以不同綠色為主題，並以插畫、相片等呈現出各種不同主題。

很理想，於是請他們幫忙設計的。」Joying說，好處是還能分類陳列，每個格子裡如同小型的概念展。

展出旅行概念的生活

兼工作室使用的廚房，是Joying最常賴著的地方。喜歡料理與閱讀的她，擁有為數頗豐的鍋碗瓢盆與書籍。為了將喜愛的器物陳列出來，她將大面牆刷上兩種不同顏色，做為兩類物件的陳列背景。她在明亮的黃綠牆裝上兩組壁條，裁來長短尺寸的原木板，自製食器棚，展示出日本購入的城市馬克杯、南方鐵器燉鍋等；流理臺上方，則是請木工將剩餘木料切成大方板，加上IKEA壁掛桿、掛鉤等，將料理工具Layout在一個畫面上。另一面刷上黑板漆的牆，則序列著大大小小、各式各樣的書架，有日本Cow Book購入的木方塊書檔、十三咖啡老闆創作的廢木料再生閱讀架，也有Joying在農學市集找到、由素人手工藝家赤牛大哥用修車剩下的廢五金創作而成的書架，集合成多樣貌的閱讀風景。

如果以策展角度來看空間，Joying的旅人之森的主題叫「旅行」。喜歡出國旅行的Joying，也把旅途中得到的明信片或店卡當成佈置空間的素材。一面大牆上貼了滿滿的明信片，有自己蒐集的，也有朋友寄來的，如同一幅旅行紀念冊，相當有趣。此外，不少壁面插畫的靈感也來自於此，例如：二樓梯間掠過天空的飛鳥、三樓梯間如雨如浪如草的抽象點線等，而每個房間內以色彩搭配佈展式的主題插畫與照片，分別述說海邊的遊記、奈良鹿的可愛，以及森林裡可能出沒的幻想生物，每一處都能感受到不拘小節的玩心。

挑高的客廳請木工師傅釘做小夾層，變成L型的閱讀書房，綠色牆面搭配原木書架與地板，充滿自然感。

家具

1）多年前在Mooi魔椅購入的歐洲二手書桌安穩擺放在店鋪中央。
2）無邊背的書架刻意不封邊、不用背板，直接以綠牆為底，更能與空間融合，且採用吊式設計，未來搬家也能方便移動。

牆面

1）＋2）粉刷空間剩餘的水泥漆用來在牆壁上畫畫，讓樓梯轉角的牆面為之一亮，二樓的飛鳥與三樓的抽象畫靈感來自牆面上其中一張明信片，那是Joying從日本帶回來的寶物。3）有一面牆就能自己當空間的導演，貼滿旅行照片的牆面呼應床頭的海岸風景，這個房間的主題是沖繩旅行。

Q 空間內的家具如何擺設搭配？

A 再怎麼喜歡某個品牌的家具，我也會建議不要同一個品牌用到底。因為這樣的話，整個空間會像一個大型Showroom，缺少變化性；再者，風格重覆的沙發有兩三組的話，將來更換住所若只能塞進同一層空間，那就更像倉庫了！所以，我通常會選2、3個喜歡的品牌來搭配，色彩上也會有幾個不同主題。

Q 沒有裝修經驗在監工如何第一次就上手？

A 開始動手設計之前，我參考了很多日本居家生活雜誌，我選擇的風格比較簡潔，偏日雜的北歐風，原因是這樣的風格較容易購得家具，搭配難度也較歐式的鄉村風低，不需要錙銖計較遷就風格，較能隨興佈置。

Q 整體裝修施工上，最大的考量是什麼？

A 考慮房子為承租，我選擇以家具佈置完成空間，降低裝修比例，並且地板、書櫃都採用可拆卸的設計，搬家通通可以帶走。其次，由於房間的坪數不大，我將房間原本的門片都改成推拉門，使每個空間進出不會影響狹窄的走道，另外房間內設計架高木地板取代床架，這也是考慮現有空間不大，放下床框反而會讓空間顯得狹小。

Q 通常在哪裡購買或取得這些生活物件與道具？

A 房間使用的燈具有不少是在日本旅行途中買的，發現地有東京下北澤與西荻窪一帶的舊貨店、古董店。功能性物件如壁條、壁掛桿、掛鉤等購自IKEA。各式各樣的書架或雜誌架來自生活周遭，逛舊貨行或市集時就要隨時留意，有些不一定要按照原來設定的機能用，例如老抽屜單獨拿來當收納盒或用木框取代邊桌，都會讓空間變得有意思。

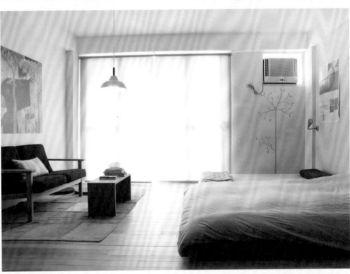

1）小心小怪獸出沒！藏在門邊的小怪獸插畫詼諧有趣，讓人會心一笑。2）書房角落的的四格插畫是插畫家朋友徐至宏協力的，講著森林裡隱藏的小怪獸故事，讓人們可以自由發揮想像。3）樓梯扶手噴上白漆，線條表情變得俐落起來，而牆面上張貼許多明信片，是出國寄給自己的，或來拜訪的朋友貼上的，成了持續記錄旅行點點滴滴的大筆記。4）上了黑板漆的大牆用粉筆寫上友好串聯的店家，讓拜訪台中的朋友可以輕易找到想去的地方。5）三樓臥室以森林幻想小怪獸為主題，家具搭配線條簡約的無印良品，牆上畫作為插畫家作品，燈為日本帶回的二手琺瑯燈。

1）2）3）
4）5）

收納

1)
2)
3)

1）剩餘木料切成大方板，加上IKEA壁掛桿、掛鉤等，將料理工具Layout在一個畫面上。
2）+3）利用梯間橫樑突出的地方，做為擺設陳列的空間。舊畫框上了白漆、用和紙膠帶妝點，在明信片的拼貼下，化為一幅裝置畫作。

家具

二樓房間色調較沉穩，用紅粉艷色的伊卡沙發搭配IKEA地毯平衡，日本手巾裱框後就成了牆上美麗的畫。框為木質刷上金屬漆。

雜貨

用老抽屜分類陳列物件也很有味道。

門扇

由於房間坪數不大，為了充分運用空間，Joying請木工外加ㄷ型門框（上橫木條），將內掀門改為推拉門。內鑲式門把五金則是特別找的，線條簡單。

details **1.** 佈置 **和紙膠帶**

和紙膠帶是相當好用的表面材，不必大費周章刷漆或是施工，也能將物件換上新衣。例如總是煞風景的白色塑膠開關面版，只要剪剪黏黏貼上和紙膠帶，就穿上漂亮的新衣，而且看膩了也能隨時更換圖案。和紙膠帶使用範圍廣，裝飾相框、黏貼海報都很好看，如果大面積使用擔心膠帶接縫很醜，選擇拼貼圖騰款式就沒問題了。

details **2.** 佈置 **卡片、海報**

一張有設計感的海報或明信片都是佈置空間的好素材。將海報貼在適當的角落，就變成了空間的端景；若使用店卡或明信片，也可以將同一主題集合起來，經過有設計感的編排，讓牆面變成一個微型展覽。此外，也可結合插畫，如將小卡中的某一元素放大，用水泥漆及壓克力顏料繪製成壁畫，則會有不同媒材的變化感。

details **3.** 收納 **活動壁掛**

如果不想大舉施工，或考慮靈活變更與將來搬遷問題，牆面可利用掛式的橫板或洞洞板，利用活動木插加上層板，或附鉤的木方格，依照使用需求自由調整，方便分類主題。這樣的手法也可應用在廚房食器棚的設計上，IKEA的金屬壁條相當好用，可以自己裁切不同長寬的木板，做成壁桌或層櫃。

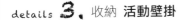

details **4.** 壁面 **森林系色彩**

空間如果想要放入多樣色彩，必須找出顏色之間的關聯，不妨為自己想要呈現的主題找出主色調，從主色調出各種變化色，例如旅人之森的所有顏色都是從綠色系延伸，加入藍色或黃色，調出萊姆綠、蘋果綠、土耳其藍、湛藍……等，因此從一個空間過渡到另一個空間，不會有太大的違和感。

斜屋頂下的自然手作屋

文字 魏賓千　攝影 好拾光寫真 / Carol&Iway

黑兔兔散步生活屋
就在倚著基隆城隍廟而建的洋行二樓，
充滿邱于珊與Ben的手作回憶，南法色彩、硅藻土手抹牆，
以及于珊當背包客扛回來的雜貨，
讓這間原本只作為她與客戶包裝婚禮小物的場所，
變成人氣咖啡館。

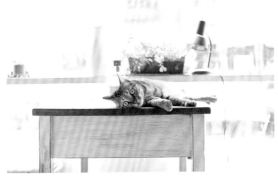

Designer Data

邱于珊 手作婚禮小物職人。曾任婚禮、佈置等雜誌編輯，
31歲開始當起背包客，足跡踏遍紐西蘭、法國、日本等國
家。2006年離開媒體工作，全心投入手作婚禮小物領域，4
年前成立工作室，充滿南法民家聯想的佈置風格，與精采絕
倫的佈置日誌，帶來高人氣迴響，如今工作室身兼咖啡館，
來基隆就要來這裡喝咖啡，跟著貓咪麻糬一起放輕鬆。

● blog
＜黑兔兔散步生活屋＞
http://www.wretch.cc/blog/bonnygb

● 愛逛好店
1. 維多利亞的跳蚤市場
2. 奇摩二手市場

House Data

所 在 地　基隆市
住宅類型　透天街屋
室內坪數　8坪
空間配置　陽光座區、室內座區、小廚房、工作室、浴廁
使用建材　硅藻土、柚木地板、馬賽克、磚、木芯板、漆
C O S T　10萬元 (不含佈置、家具)

工作室怎麼變成人氣咖啡館，背後是一段無心插柳、柳成蔭的故事。「路人經過樓下，好奇地上來問：『你們在做什麼呀？』」同樣的一句話，邱于珊被問了2年，say no了1年，每每發問的路人走了，她手邊的工作也停下來……

「有一天，我突然醒了。」

「要不要開咖啡館？」再上樓來、推開門的客人問。邱于珊回答：「也許可以考慮看看。」這個考慮，又讓她掙扎了半年。終於，有了黑兔兔的散步生活屋，黑兔兔一名的由來，是為了紀念陪伴邱于珊11年的兔子，後來這裡既是經營手作婚禮小物的工作室，同時也是下午茶咖啡館。

用模型圖來溝通設計　吧檯加高新增Menu看板

工作室的所在地是環繞著基隆市城隍廟建蓋的舊舶來洋行房子，面臨市中心對外的主要道路，車水馬龍。「因為本業從事的是婚禮手作小物，屬於半成品的原創產品，需要提供新娘子包裝禮物的地方，當初選地點時首先要求的就是交通方便，採光明亮，而且要能看到戶外移動的景。」川流不息的車潮、騎樓中流動的人們……這是因為之前上班的地點都是在密閉空間裡，網路創業時也是關在家裡，「都快變成口吃了……」邱于珊這樣說著。

屋子前身是出租給資訊公司使用，在邱于珊租下房子後，拆下平釘的輕隔間天花後，逾5米的挑高裸露，帶來驚奇。室內空盪盪的，邱于珊和先生阿Ben開始構想格局，房東原本就利用房子的挑高條件施作一個小夾層，樓上是工作室、廁所，樓下需要包裝婚禮小物的桌面、小廚房……Ben說：「當時想自己動手施工，考量到木作工程需要動到大型器具，這個構想被打回票。」

木工師傅是攝影師朋友推薦的，兩人備足相關照片畫面，畫了平面配置圖，學工業設計的Ben甚至親手製作房子模型，讓木工師傅很清楚地了解空間整個架構。挑高樓層原是封閉空間，請木作師傅裁出一個對外的視覺空間，而後完成小廚房、格子門隔屏、木地板……房子前緣的採光面也請師傅用L鐵固定一道長平台，因為邱于珊深深地覺得：「窗緣放上喜歡的東西，心情會變好。」直到吧檯部分發生「意外」。

「原本設計的吧檯高度太矮了，小廚房裡的活動全見光。」錯誤當下立即被修正。邱于珊請木工師傅將吧檯高度提高，新增的吧檯身區塊用黑板漆刷成一面告示板，剛好就成了咖啡館的Menu看板，自己親手貼上迷你馬賽克檯面，咖啡館的神韻到位。

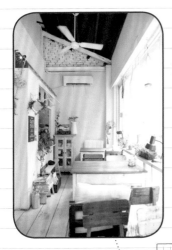

小房子面臨大馬路，擁有大景觀窗，規劃成獨立的陽光座區。

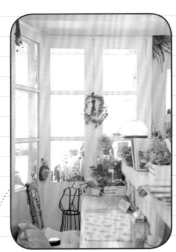

吧檯區與格子門圈圍成一區，既區隔空間又不影響大好的光線穿透。

空間
思考
··········

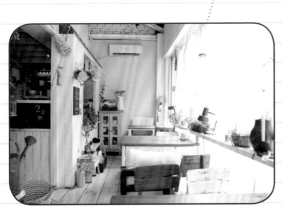

廚房設計兩面開口，與外圍空間互動，高吧檯身用黑板漆刷成一面Menu板。

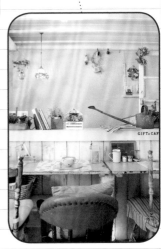

室內吧檯座區，長檯桌面是用2片小學生課桌椅面板拼成，兩桌之間用紅磚堆疊做成桌腳。

女生挑戰當木工　用木芯板剩料製作窗戶

　　31歲開始當起背包客，邱于珊勇闖過紐西蘭、法國、亞爾薩斯、史特拉斯堡、尼斯⋯⋯「這是我記錄完整的開始。」那一次，跟著她從法國飛回來的還有一件有半個人高的立式鐵件衣架，促成她決定開工作室的推手。「我在史特拉斯堡的櫥窗看到它時，心裡就想著有一天一定會讓它有對外展示的機會，放在家裡很可憐，一定放在工作室裡。」

　　在法國自助旅行，看建築，逛巷子，愛上法國房子的窗子，「為什麼法國人這麼喜歡在木窗做文章？」她心裡想著。各式各樣的窗子設計，有的是黑桃圖案，有的是幸運草圖案，或是鑲上碟碟盤盤、任由葡萄藤攀爬。所以，她在改造老倉庫住家時，特別請Ben製作了一扇窗，刻上可愛的肥鳥圖案。

但這一回，Ben堅持要由她這個黑兔兔本尊親自執行。女生怎麼搞定窗子？邱于珊就地取材，運用木工師傅留下來的木芯板剩料，板子材質輕薄，用美工刀就可以割切，量好窗子所需的長度，裁下所需的片數，再用螺絲固定、用蝴蝶片鎖上隔間，輕巧又有型的成果迷倒一掛黑兔兔粉絲。

黃藍配　手抹硅藻土牆重現南法人家風采

　　那一回在法國深度旅行，也讓盤旋在邱于珊腦海多年的疑問：「什麼是南法的色彩？」有了解答。「黃配深綠色，黃配藍。」綠色和黃色的搭配，隨著不同的綠色層次調出很不一樣的氛圍，如淺綠色與黃色的感覺很年輕，一旦換成墨綠色就變得很沉穩，有一種老咖啡館的復古風味。

　　不過，這裡最後決定採用泥土黃搭配藍色，工作檯刷上帶點舊舊的藍色。顏色確定，那漆料呢？

　　邱于珊選擇硅藻土塗料，這種材質成份是海底浮游微生物，因此有很多呼吸孔洞，具有調節水氣、溫度、吸嗅的功能，而且硅藻土的顏色和做出來的質感，最接近她想要表現的南法房子土牆感覺，而基隆地區多雨潮濕，加上考量到Ben有過敏體質，使用硅藻土一舉多得。

　　為了完成夢想中的手抹牆，兩個年輕人捲起袖子動起手來。「油漆師傅做不出來我們要的感覺，覺得那樣像是沒有完工的作品。」塗佈硅藻土牆是很隨興地，你想要什麼樣的感覺就用什麼樣的塗刷工具。房子裡佈滿了白色、黃色硅藻土牆景，獨特的法文腰帶是邱于珊用好友夏米的手作膠版印章，一塊塊印上去，而挑高的黑色斜屋頂則是Ben站上立在桌子上的高梯，仰著頭逐一將舊屋頂變成神秘的黑暗天空。

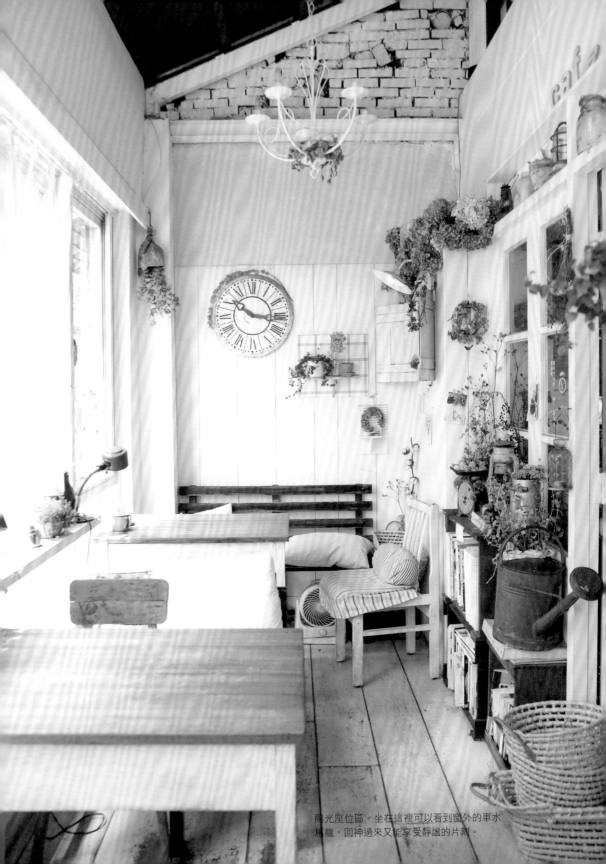

陽光座位區。坐在這裡可以看到窗外的車水馬龍，回神過來又能享受靜謐的片刻。

佈置從角落起頭　收藏物講究「到位」

　　這裡，成了手作迷、嚮往南法生活的人的朝聖地，客人變成好朋友。坐位不夠，樓下的工作區撤了，變成兩個單人雅座。一道矮牆隔開單人座區、長檯桌子區，長檯桌面是用兩片小學生課桌椅面板拼成，只有桌面沒有腳，回收面板時就漆成藍色。工作室裝潢後，在工作區這邊需要一個獨立空間，讓朋友們來時可以坐著聊天，邱于珊想起那兩片面板，拼合成一道長吧檯面，桌腳就用紅磚堆起來，再用硅藻土剩料做出仿舊感，搭上刷白的老椅子，愈看愈有味道。

　　「我的希望是，空間雖然是全新的，但裡頭擺的東西是二手的。」佈置空間怎麼著手？邱于珊說：「將以前當雜誌編輯玩佈置的想法延續。用玩戲劇的角度來看空間，從一個角落，到一整個空間，從平面到立體，慢慢地佈置成型。」燈的處理也是如此。

　　房子裝修時，找了水電師傅來配置全室管線，但是當燈具一一定位，反而太過明亮，那種慵懶、讓人鬆軟神經的氛圍都沒有了。「慢慢地調整。之前為了看店裡的夜景感覺，天黑後，跑到對街回過來眺望自己的店。」最近，邱于珊興起搜集「燈」，「工業用的燈，法國老燈……」那些泛著老時光的燈，陸陸續續地在這裡現身，「一旦確定要『收』，就要『到位』，收，要用在生活裡。」

　　因為開咖啡店的緣故，她也會在「杯盤」下功夫。「必須要有備用的杯盤，因應可能增加桌子或意外破損，採買時就挑自己喜歡的款式，但不買成套的，特別是抹茶瓷器，去日本旅行時會特地去逛。」收東西，不純粹只是欣賞而已，更深深地融入生活脈動。

空間一角佈置著古董秤、老油燈、馬口鐵，點綴以色彩溫暖的乾燥花，暖人心房。

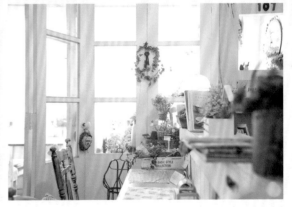

1）

2）3）

空間區隔

1）因應來客數暴增，樓下工作區改為座區，長檯面隔出前後兩個空間。

2）格子門牆帶出空間的界定，不影響陽光穿透，玻璃片也成了留言的塗鴉板。

3）格子門牆裡外兩面景，藍色長檯面座位區以柔暖的燈光為主，暈成溫馨場景。

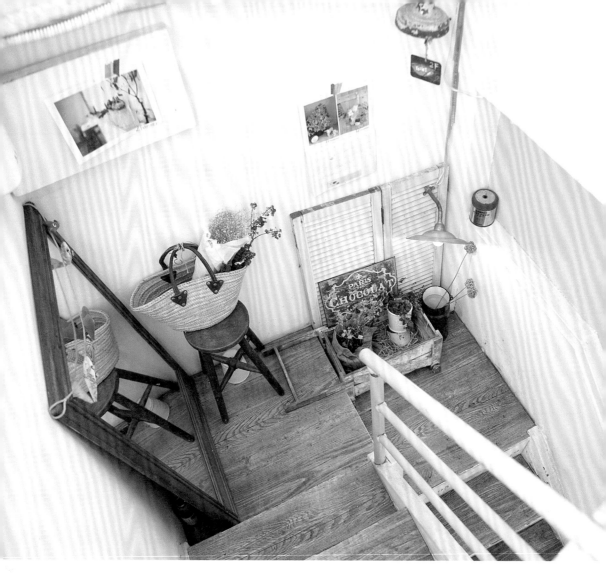

梯間佈置

1）由一樓轉上二樓的過道，鋪上紋理鮮明的木地板，搭配角落佈置，超級吸睛。
2）樓梯動線整個清透光亮，踏階標上數字，生動有趣。

1）

2）

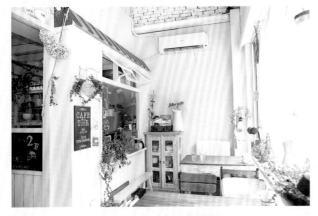

開口

1）小廚房有如一間迷你房子，大開窗拉近裡外關係。
2）由女主人親手製做的窗子，讓牆面開口有了飛揚的想像。
3）廚房隔間開窗，製造空間的互動感。

1)

2) 3)

杯杯盤盤

1) 2) 3)

1）陶瓷杯碗，層層疊疊，就是一幅飄著香氣的風景。
2）吧檯上的小玻璃櫃上，綠色藤蔓伸展開來，自由閒適。
3）溫潤的橢圓形木墊襯出咖啡的香醇。

陶瓷把手

呼應手作空間，大門的把手也是線條簡單的陶瓷手把。

馬賽克拼貼

DIY馬賽克檯面不僅增加趣味，且每一塊的製作都是美好回憶。

廢棄桌面再利用

長檯桌面是由兩片小學桌子組合，桌腳則用紅磚堆疊，抹上硅藻土後，自然渾成。

鐵件

1)
2)

1）遠從法國史特拉斯堡扛回來的鐵件掛飾，是成立工作室、開店的動力。

2）生鏽的燙斗換個角度來用，在平台上發揮書擋作用。

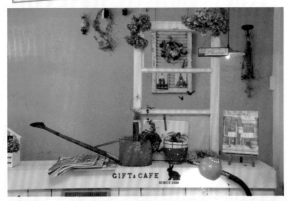

收納角落

1) 2)

1）開窗背後的畸零空間，利用層板架出收納展示空間。
2）利用逾5米的挑高條件規劃小夾層，高牆上的空槽擺上瓶瓶罐罐，頂部風光美麗。

百葉框、窗框

1)
2) 3)

1）長吧檯搭配舊式窗框，發揮區隔空間與佈置作用。2）牆面掛上一扇老舊的木百葉窗，隨手夾上名信片、照片等都好用。3）佈置從角落開始，以白色百葉窗為背景，加入陶器、木箱與小盆栽，生氣蓬勃。

裝修佈置QA

Q 佈置靈感的來源？

A 看書。不只是看空間的整體呈現，還要深入、仔細地研究各個物件的相對
關係，如高櫃、家具、傢飾等擺的位置、顏色、材質。在國外自助旅行
時，遇上很喜歡的店家，也會走進去看看店裡頭的擺設，學學他們怎麼樣
用高低物，來做出陳列擺設的高度落差。

Q 使用硅藻土的原因是什麼？

A 基隆地區多雨潮濕，硅藻土具有調節微氣侯的特性，對於有過敏氣喘症狀
的人來說，是有易身體健康的材質。硅藻土在施作時，是很隨興地塗抹在
牆上，自然而不做作，像是經歷過多年風化的自然味道。

Q 預算不足時該先做哪些項目？

A 喜歡手感風格的空間，預算又不夠，其實不建議找木作工班來做，省下木
作費用，把預算優先投入「佔大片面積」的主體，比如像是主要家具、大
櫃子、大鏡子要先完成，因為這是進入空間裡第一眼會先看到的，其他小
面積、細節部分再慢慢調整、加入就可以。

Q 對空間不定期或習慣會做的事情？

A 佈置，就像呼吸一樣重要，會上癮。每天生活的短暫空檔，隨手翻了翻佈
置書。窩進電影裡，也會不由自主地看起電影裡的場景，「看到漂亮的房
子場景，就會按下暫停鍵。仔細研究一下。」刷漆的牆，每天都在想辦法
讓它變舊，每經過時就順手拿砂紙刷一刷……

Q 怎麼和工班溝通想要的風格？

A 要很清楚地告知工班師傅空間的「位置圖」，比如說，想要的吧檯、隔間
位置，最好是有圖來輔助說明。當初我們跟木工師傅溝通時，準備了3D
立體圖、模型圖、平面圖、照片等，讓師傅清楚地瞭解我們的想法，完工
後才不會有落差，對於像是木門要開幾個洞，師傅也會與我們做確認。

1）舊油燈座變身養小植栽的玻璃盆。
2）澆水器風化腐蝕後，轉為植栽容器，生氣蓬勃。
3）乾燥花材與舊百葉窗的純真組合。
4）刷白的筒子，栽種藤蔓，綠意竄滿視覺。
5）用常春藤來纏繞燈罩，自然風乾更有型。

1）3）5）
2）4）

椅子

1）3）4）
2）

1）圓凳子的另一種妙用，成為網袋花景的平台。
2）歷經長時間的使用，舊式單椅光看也覺得美。
3）淡藍色長板凳構成角落風景，成為一小區的收納架構。
4）斑駁的綠色長椅自然地為新空間注入歲月感。

1）+2）硅藻土塗料具毛細孔特性，它的顏色、手抹質感，都最接近南法房子的味道。
3）硅藻土牆景上的法文字腰帶，是邱于珊用好友夏米的手作膠版印章，一塊塊印上去的。

刷白

1）仿舊處理的刷白櫃子是從CN SENSE買回來，與自然手作房子一拍即合。
2）+3）新釘的木地板經過刷白處理，樓梯踏板標上數字，光是看就很有感覺。

details **1.** 佈置 **南法風格**

木頭、籐編、棉麻家飾,搭配像是馬口鐵的小配件,基本上就很有南法味道。在配色方面,黃配藍、黃配深綠,加上乾燥花、霹靂草、香草植物的小植栽運用,南法的味道會更濃厚,但要提醒的是,在室內擺香草植物盆栽,擺在窗台時須注意陽光曝曬的時間。

details **2.** 家具 **仿古家具**

由於家具在空間佔有相當大面積,是第一眼就會看中的。除了是自己釘製的家具,若是採買家具,建議選擇舊物件,要不然也是挑選已經處理過的新品,如刨舊、再上漆等。

details **3.** 壁面 **手抹牆**

以手抹牆為例,有花錢也做不出來的手感,因為師傅會覺得那樣子是沒有完工,卻很忠實地記錄施作者的心情,有種特別的人文情感在裡頭,而且隨著所使用的輔助工具不同,牆面的表情也不同。

details **4.** 雜貨 **溫暖老燈**

老燈的形成是需要長時間累積出來的,一盞老燈不僅提供照明功能,重要的是它自然形成區域性的氛圍。不過,空間裡使用老燈,最好不要使用省電燈泡,泛著半黃、氤氳迷離的光暈,會讓人更能感受老時光的魅力。

details **5.** 佈置 **馬賽克拼貼**

喜歡空間裡有自己親手做的東西,馬賽克是很好的表現題材,在材質、顏色、規格的選擇都豐富,比如說,用馬賽克來拼貼桌面、吧檯面、鏡框,甚至於用來裝飾杯杯盤盤,都會讓空間更有味道,發揮點睛的效果。

小房子裡的生活小日子

文字 Sylvie st. Lee　圖片提供 王慶富

Designer Data

王慶富　設計師，2002年成立「品墨設計」工作室，除了整體視覺設計、美術設計，還跨足獨立出版，出版書籍、發行「有一間小房子的生活」季刊，並對於紙張有特殊感情，創作一系列筆記紙本。而位於高雄的實體商店「小花花」成立於2009年，結合手作雜貨、自家烘培餐飲，而後將美學設計與生活實體整合成「品墨良行」，未來將以天然好食與開發生活潔淨用品來完備王慶富對於美好生活的理想實踐。

● 愛逛好店
娃娃活玩木頭工作室　02-2302-0160

House Data

所 在 地	高雄
住宅類型	公寓
室內坪數	45-50坪
空間配置	花園、商品陳列區、吧檯、用餐區、手作區、兒童區、陽光區、烘焙料理區
使用建材	水泥、油漆、家具
C O S T	約100萬元

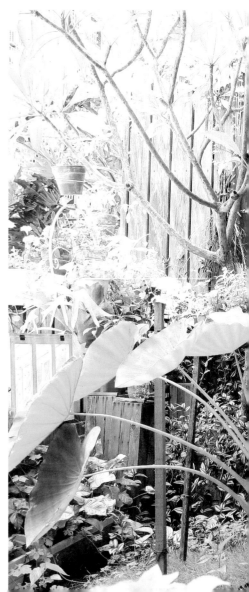

理想的生活，究竟是什麼？
設計師王慶富從成立設計工作室、
開設實體店面到發行刊物，
在這十年的過程當中，
將他認為生活中重要而美好的事物，
一件一件地傳達出來。
一本書、一塊餅乾、
一雙手工布拖鞋，
單一的事物或許微渺，
但都是構成巨大幸福裡頭
不可或缺的美麗拼圖。

位於高雄的「floret home小花花」，充滿了南國悠緩的生活情調，這裡結合了「小花花手作雜貨店」以及「小餅乾與小兔子茶店」，可以說這裡是咖啡館，也是家具家飾雜貨店，也是手作工坊，更可以是小孩的遊戲區，其實，這裡就是一個可以安心生活的空間，走進店裡的每一個人，都可以在這裡找到自己需要的角落，因為這裡是以人們的生活為核心所規劃的空間，店內的商品或陳列都只是配角，人的生活與活動，才是「小花花」最重要的關切焦點。

一圓自在生活的夢想

「小花花」的經營者是「品墨良行」設計師王慶富，熟悉的人都會叫他小富，小富當初會興起開店的構想，其實原因無他，在設計界經營了多年，有一天突然覺得自己需要一個出口，可以做自己真正想做的事：一邊設計、一邊生活，自在做自己的事情，於是「小花花」應運而生。

在進入設計界之前，小富的本業是食品，所以先從餐飲開始，打造了「小餅乾與小兔子茶店」提供餐飲與點心，許多食材都是鄉下產地直送，新鮮的胡蘿蔔、香草等等，以自家人吃得最好的心情與客人分享美味的食物。而「小花花手作雜貨店」則因小富二姊的小名而取，經營自己親手製作的布品與雜貨，並在這裡成立工作坊，讓客人可以一同來參與。於是，坐落在南國巷弄中的「小花花」，不僅只是一家店，還是小富全家人另一個重要的生活重心。

開闊庭院，洗滌疲憊塵囂

當初尋覓「小花花」的據點，便是以能夠規劃出陽光充足的庭院為優先考量。為了庭院的空間，小富將原本做得滿滿的外推建材整個打掉，改採內縮的方式讓出庭院空間。其實將外推建材打掉所需的費用遠比保留原貌來得多，但將「實」的屏蔽轉換成「虛」的開闊，將整家店的門面打開，陽光可以進來，視野也變得舒暢了。與其拘泥於實體的裝飾佈置，先調整好舒適的空間才是最重要的必要步驟。

整理出庭院裡的坡道、草坪、露臺，把這裡當自己家的私人庭院一樣在照顧，從填土、栽種花草植物開始做起。庭院不僅增加了綠意，也形成了一個外界與店內的過渡地帶，讓從馬路上走進店內的客人或自己有了緩衝，先是看到庭院舒心的綠意，再沿著步道走進院子，思緒逐漸沉澱，之

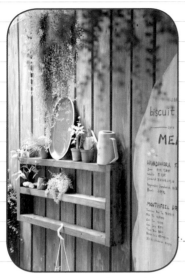

陽光灑落的天井區,暱稱為陽光區。這裡擺放了咖啡桌椅,在這裡看書、喝飲料、作日光浴,天井的遮光罩還不時地有小鳥與貓咪來訪。

草木扶疏的庭園得來不易,當初是將滿滿的外推建材全部打掉,以內縮的方式讓出庭園的位置,讓陽光可以穿透進店內。

空間
思考

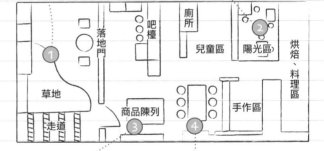

廁所

吧檯

落地門

兒童區　陽光區

烘焙、料理區

草地

走道

商品陳列

手作區

以大型的木頭桌面來陳列各種商品,再利用高度不同的平台以錯落的方式擺放,形成彈性十足的佈置區。

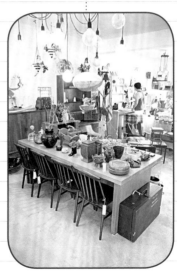

用餐區位於陳列區與手作區之間,可以充分感受雜貨的手感風格。手作區以木框紗窗拼起。

後再走進店裡。心情經過一個小小的轉彎，塵囂也就消失了。「小花花」的招牌其實很小，然而真正的招牌則是這片歡迎人們走進來的庭院門面。

生活情調是最好的空間魔法師

店內的空間也是採用簡單整理的概念，再以北歐的二手家具來傳達空間整體的情調氛圍。一般人一提起歐洲文化會聯想到有歷史的古董或是老舊的歲月痕跡，但小富認為歐洲文化其實是生活感的沉澱、時間的積累，人們以舒緩的步調穿梭在街道、建築當中，積累了人文的厚度與溫暖的底蘊，緩慢的生活情調才是歐洲文化最重要的表情，這並非一朝一夕、擺張歐風家具就可以輕易傳達。正因為喜歡歐洲文化的緩慢生活情調，於是小富整理了許多來自歐洲的家具、家用品與裝飾小物來妝點「小花花」，「小花花」不僅僅是一家店，小富是將這裡當成自己生活的空間來擺設，這些家具與雜貨因為小富的「手感」，和諧地與空間融為一體，而非與台灣格格不入的舶來品。

你可以在入口旁陽光充裕的落地窗旁看書、用餐，也可以親手觸摸品墨設計的獨特出版品，後方還有小富姊姊的手作空間、小孩的遊戲區以及後方天井的咖啡餐桌區。這裡是一個滿足人們生活所需的空間。因為有了這家店，小富不僅找到一個工作之外的出口，經營多年下來，更清楚自己的事業與生活的整體輪廓，也從中凝聚了全家人的力量。

當初開店時，岳父悉心整理的庭院，如今已綠意扶疏，原本新生的花草植物們像是逐漸找到自己安穩的棲息狀態，感覺上，小花花比當初開店時更完備了自己該有的樣貌，然而任何高明的設計師都無法辦到這件事，能辦到這件事的，只有時間，而小富，則是時間裡的詩人。

不定期展出藝術創作者的作品。此為中圍義光的陶展。

庭園植栽

1）以樹木及各種綠意植物來妝點門店，牆面上的爬藤植物，記錄了小花花的成長時光。2）偶爾擺上一盆鮮花，白色與粉紫藍色的花朵，優雅的配色，看了令人舒心。3）自家農地裡新鮮直送的紅蘿蔔，小巧可愛，小富也會將紅蘿蔔當成鮮花放在透明花瓶裡，別出心裁。

1)

2) 3)

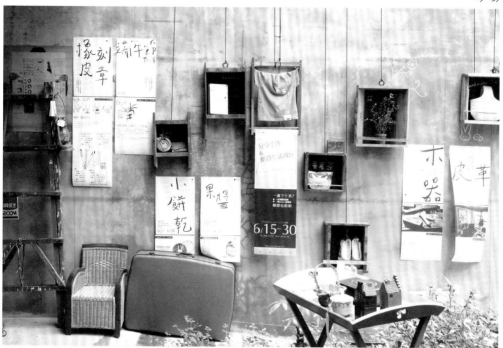

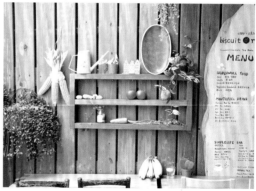

1）牆面上掛上木箱，將箱底漆黑，當成立體的陳列畫框來展示雜貨，也可化身為店內活動的海報牆。2）水泥牆面上的文句塗鴉，即是平凡的日常生活裡最詩意的寫真。3）庭園一隅，以木條框當成陳列架，擺上水果與雜貨，再將大片的原木板畫上菜單，充滿童年冰菓室的趣味。

庭園雜貨

1）2）

1）在草地上擺上折疊托盤桌，一杯茶、一碟小餅乾，好好享受戶外時光吧！2）玻璃小木箱，也是很好的展示櫃，放上動物造型的木偶或是小型的迷你盆栽，一個小舞台便誕生了。

風格食器

以原木製成的食器，天然的木紋是最好的圖案，自家烘培的食物似乎因為天然的木紋而更美味了。

風格花飾

1）＋2）選個玻璃花器，隨手擺上的一束滿天星，生活中的小風景就是這麼單純而美好。3）＋4）除了玻璃花器，不妨將金屬灑水壺與木板箱也拿來當成花盆，增加鄉村的自然趣味。

1） 2）
3） 4）

陽光落地門

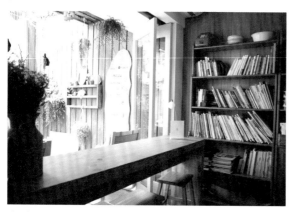

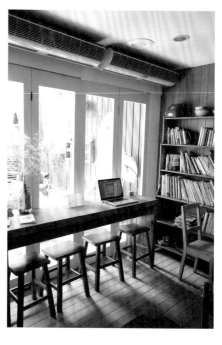

1）將可折疊的落地門面收摺起來，消弭了室內室外的分際。2）大面積的玻璃落地門，庭院的陽光穿透進來，這裡是小富最喜歡的地方。

1） 2）

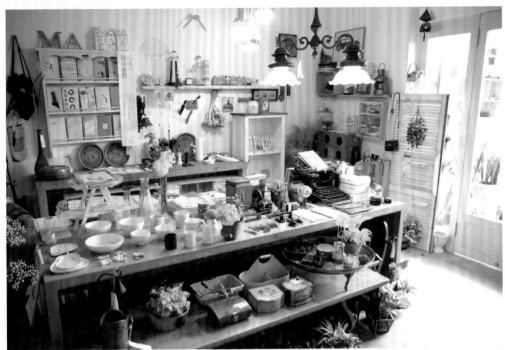

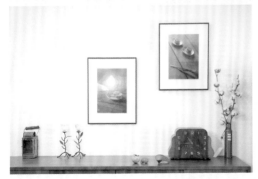

1)
2) 3)
4)

1）以大片的長形木頭桌來陳列商品，輔以高度較低的木頭板條，作出高低錯落的層次。2）+3）+4）這面牆是小富最愛發揮創意的地方，每隔一段時間便會重新擺飾，相同的角落，不同的表情。

Q 家具、雜貨的擺放佈置訣竅？

A 面對一個空間或是一個桌面，就好比面對一個設計案，我都是以在設計一個「版型」的概念來思考。將空間或桌面想成一個畫布，家具或雜品就是設計的元素，放在當中來試著擺擺看，將每個物件挪動到最舒適的位置。也建議找一個牆面或角落，不定時變化其中的物件，增加生活趣味。

Q 如何培養美學？

A 一開始的時候，都會看日本的居家雜誌，學習人家怎麼做。雖然日本也很風靡歐洲的典雅風格，但呈現出來的感覺比較冷，比較欠缺生活感。後來，自己也積累了許多生活上的想法，我便按照自己的意思，創造出自己想要的感覺。

Q 色彩的運用與搭配原則？

A 空間裡頭的任何東西被放在一起，都要經過一段時間才能調整到最安穩的位置，就好像庭園的花草植物，將它們種下之後，經過一段時間，他們會找到自己的生活空間。顏色也是一樣，自然的成色是人工無法做出來的。也無法一時就做出定調，等待醞釀出順眼的色彩是重要的。

Q 風格營造的訣竅？

A 其實不論何種風格的佈置或裝飾，都是從文化而來，如果喜歡歐洲的風格，我們可以從自身對於歐洲文化的印象來擷取，回想自己所喜愛的那個文化氛圍，去還原你喜愛的那個印象，佈置品只是你還原整體印象的工具，細節並非全部。

童趣雜貨

1) 2)
3)

1）以金屬製成的熱氣球吊飾，上面的人偶栩栩如生，帶你飛入幻想的國度。2）+3）排成一列的鴨子家族，以及公雞飾品，不僅鄉村風濃厚，也是充滿童趣的擺飾。

木窗框吊架

廢棄不用的木窗框，釘在牆面上，就變成有縱深的手作布包吊架，創意十足。

1）店內後方的區域，以採光罩引進光源，擺上木質桌椅，打造一方陽光灑落的角落。
2）採光罩常常會有小鳥或是貓咪來訪，玩著光影遊戲，相映成趣。3）保留原始牆面的斑駁與油漆，直接釘上釘子，就是最天然的擺飾牆面。

1) 2)
3)

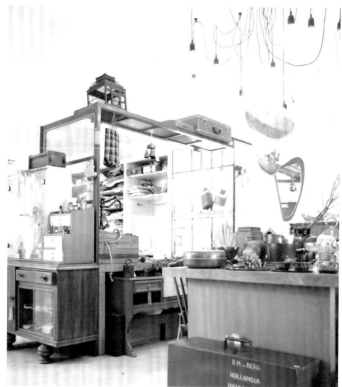

手作區

以木窗框釘成一個立體的隔間，自成一格，這裡是小富二姊的手作區，製作出許多漂亮的布品。

details 1. 壁面 原木板條

不同種類的原木壁板呈現出來的色澤與紋路也就不同，但都是營造自然風格相當好用的素材，可用於牆面或是地面。壁板的寬度可以依照鋪設的面積來決定，板條越寬感覺越質樸，板條較窄的話，感覺較細膩。如果用於戶外，可視狀況加上防水處理。

details 2. 佈置 花草植栽

花草植物，是自然風居家最不可或缺的要角。以自然風格的元素納入居家設計當中，只是準備好一個基本的「殼」而已，加上花草植栽，邀請大自然的生命一起住進來，整個空間都會因為花草植物而活了起來。

details 3. 佈置 木板貨箱

木板貨箱很受自然居家佈置迷的歡迎，不僅是因為木頭的質感很自然，更因為貨箱上面印有圖案裝飾以及外文字母，儼然成為一種風格裝飾的最佳道具，而且貨箱也很實用，當成擺飾或是實用收納都行，但是要注意受潮發霉。

details 4. 佈置 古董老件

一件家用品，不僅記錄了當時的時代背景，也表現出當時的生活樣貌。於是古董老件，像是老鐘、留聲機、打字機，便成為自然家居迷最熱中追求的逸品，原因無他，就是那份經過時光淘洗的陳舊感，最是迷人。

details 5. 佈置 復古傢飾

除了珍貴的古董老件，復古傢飾也另一個大受歡迎的佈置品，舉凡復古廣告畫片、復古行李箱、家具、燈飾等等，都成為呈現歲月感的風格單品。或是質地樸質的家用品，例如馬口鐵容器等等，也都能表達陳舊的歲月感。

淡淡工業風的清新況味

文字 柯霈婕　攝影 好拾光寫真 / Carol&Iway

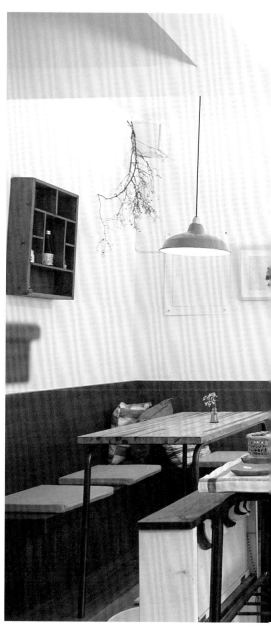

Designer Data

小寶 一個六年級後段班的媽媽，熱愛旅行、咖啡、雜貨、舊貨、攝影。當了七年苦悶的上班族後，終於在2010年的夏天放棄打卡生活，開了小小的童裝店，一年後經營結合雜貨與咖啡的小茶匙cafe & shop，享受自己當老闆的甘與苦。常以「人可以沒有LV，但不能不旅行」鼓勵自己，努力工作就是為了每年可以跟老公與女兒手牽手出國旅行。旅行中發現的特色咖啡館、雜貨小店、美食，都是美感與靈感的來源。

● blog
＜小茶匙＞http://teaspoon.pixnet.net/blog

● 愛逛好店
惠文社一乘寺店 http://www.keibunsha-books.com
Raconte-moi http://www.raconte-moi.jp/index.htmlMoon
River Chattel http://moonriverchattel.com

House Data

所 在 地	台北市民生社區
住宅類型	公寓
室內坪數	15坪
空間配置	廚房、吧檯、咖啡用餐區、雜貨陳列區
使用建材	木作、油漆、北歐舊傢俱、訂作餐桌
C O S T	約80萬元（包含裝潢、家具、建材，不含植物、佈置）

在幽靜充滿人文氣息的綠意社區，小茶匙不走藝文咖啡館路線，
而是結合兩樣小寶愛的東西：雜貨與咖啡，
用她熟悉的日系鄉村打造了一間手作自然風的小店。
讓喜歡雜貨的人可以來這裡逛逛，喜歡她一手打造的店舖環境的人，
可以點杯茶與輕食，坐一個下午。

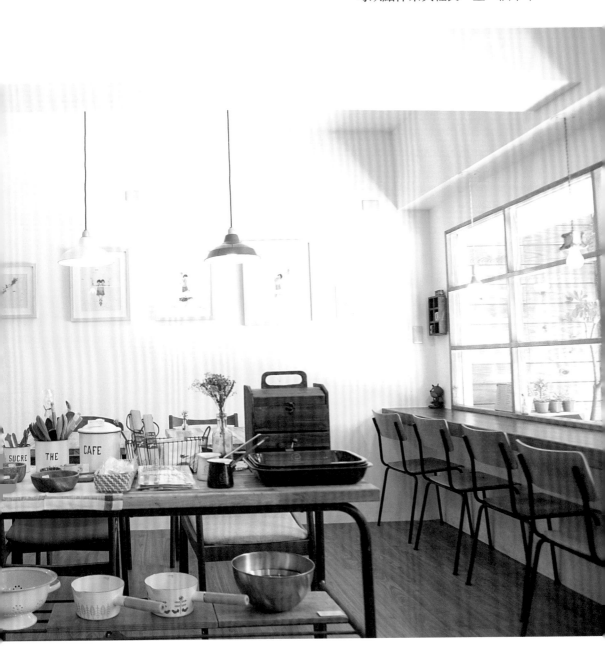

台北民生社區的延壽街上，在成排的餐飲商家中，有一間躲在大樹後面的咖啡店，店外側沒有庭院，卻利用先天建築條件，把階梯用南方松包覆成平台，擺上長椅與植栽，在城市中創造自然愜意的小角落；從平台後方的大面格子窗望入店內，三顆刻意掛在窗邊的鎢絲燈泡，以及襯托在琺瑯吊燈後的童趣掛畫，都是讓人忍不住要嚐一口的美好。於是，不斷有人踏上舖著南方松的階梯、拉開白色玻璃木門進入裡頭，然後，還沒來得及開口，目光又被門旁琳瑯滿目的雜貨區給吸引，開始挑選迷人可愛的雜貨小物。

這裡是結合雜貨與咖啡的小茶匙cafe & shop，老闆娘小寶累積了將近十年的心血，店舖內的裝修、家具擺設、雜貨佈置以及雜貨商品，都是她開店前就不斷儲備的能量，每一樣功夫包括擺設技巧、美感品味都是平時翻閱雜誌與旅行的養成。小寶說，開間小店，是她從上班第一天就存在的夢想。

用雜貨為空間繫上可愛蝴蝶結

小寶將自己喜歡的兩樣東西：雜貨與咖啡加在一起變成店內商品，以她喜歡的手作日系鄉村風鋪陳空間，用她熟悉的生活雜貨為空間妝點可愛神情，並帶入充滿巧思的生活方式，像是在浴室牆上釘上鏽掉的掛鉤，不但是舊物再利用也為擦手布找到家；木箱造型的鏡面可以放上幾個松果和玩具為浴室添上幾分趣味；老建築的舊木窗與木製高椅也讓店裡多了人情味與溫度。

原來方形格局的店面換上了自然清新、帶點中性的鄉村風格面貌，用原木色跟白色作為空間底色，像是為空間上了一層清新自然的底妝，在不同的地方如餐桌跟吧檯面、座椅、陳列木櫃使用不同木種，製造原木色的深淺並帶出層次，時而透過鐵件注入工業味道，亦適時放入藍色元件增加空間清爽度。

用舊物打造有使用痕跡的情感空間

很難想像一個親切柔和的女性，獨力設計出日式手作風格的小店，沒碰過裝修也不會畫設計圖的小寶，土法煉鋼地將想要的模樣，先以手繪跟木工師傅溝通尺寸與比例，再分區塊找出一張一張照片給師傅參考，讓他知道這是她想做出來的樣子。問到小茶匙的現貌跟她心中繪製的藍圖是否一樣，「其實我最初想要的是帶有舊舊的感覺，桌面、檯面的木頭要有木

日式吧檯是空間的核心，沒有過多的裝飾，檯面上擺滿小寶平時的工作用具，杯墊、調棒、湯匙、磅秤⋯也是吧檯的最佳裝飾。

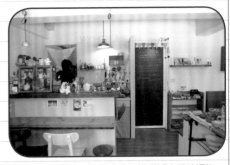

廁所空間很小，將門改為滑推門減少門片迴旋空間。順著收納滑推門片軌道的壁板，設計隔牆區隔浴室入口與吧檯工作區。

**空間
思考**

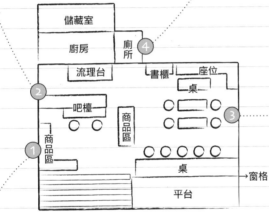

```
 ┌──────────┐
 │  儲藏室   │
 ├──────┬───┤
 │  廚房 │廁 │④
 ├──────┤所 │
 │ 流理台│   │
 │      └書櫃  座位
 │ ②   吧檯      桌
 │①                ③
 │ 商品區  商品區
 │          桌
 │          窗格
 │          平台
 └────────────────┘
```

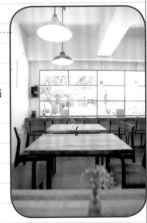

咖啡用餐區，透過不同形式的桌椅將空間作最大利用，也讓用餐空間富有變化。

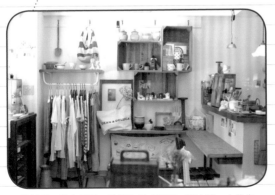

位於門口的商品區，雜貨在日式鞋櫃、舊木箱、小學生公園椅與舊木塊層板上，看似隨興又有技巧地陳列著。

疤跟瑕疵、桌子的鐵腳要帶點繡、木窗框可以掉色呈現斑駁最好！」只是舊木材的取得不易，實木的成本也太高，還有師傅很堅持要替小寶的木作上保護漆，硬體裝修達不到小寶想要的「舊」味道，只好從家具替小茶匙注入舊物的感情。

門口旁用來展示商品的日式鞋櫃，櫃子邊邊缺了一角，門片也掉漆了；牆面上陳列雜貨的舊木箱，是用一片片不完整且帶有毛邊的木片組裝釘起來的；書櫃不要訂製而是去唐青古物商行挖到的舊書架；請人訂做的集層材餐桌面也刻意不上漆，就是要顯現出使用過的痕跡。「這才是手作生活的精神。」不使用木工訂做還有一個原因，日系手作鄉村是一種用雜貨物件佈置而成的風格，可隨著不同季節、主人旅行帶回來的紀念品進行佈置轉換空間樣貌，小寶大概一季會換一次空間的擺設，而這些可隨時移動變換位置的家具，給了小茶匙很大的變換彈性。

木地板也是小寶堅持使用的元素，考慮到商業空間的地板需要具備極高的耐磨耐用度，以及台灣潮濕的氣候不適合使用原木做地材，最後放棄使用舊木料鋪貼地板的想法，以仿木紋的超耐磨木地板營造溫潤自然的氣息。小寶也透過自然垂吊的金屬吊燈、鐵管桌腳與椅腳調和鄉村風的女性成分，帶入幾分率真簡單的鄉村氣味。

最簡單的方式為空間增添花草綠意

小茶匙的桌面上隨時都能看到各種顏色的小玻璃瓶放入一小株乾燥花，小寶說，想要簡單透過花草營造手感自然風，除了真實植栽，利用簡單的玻璃瓶，插上一株小花或是乾燥花，輕鬆就能散發自然寫意的氣息，擺在任一檯面或隨處角落都有很好的效果。玻璃瓶不需刻意購買，速食店的牛奶瓶跟布丁玻璃罐都是輕易取得的素材。

小寶的設計想法來自於日本雜誌以及旅行日本走過的各間小店，《MaMa's Café》跟《ComeHome！》是她佈置Idea的養分來源，而網站或是旅行走過的店家照片也都是她的靈感來源，喜歡看日本雜誌的小寶，在店裡頭放了幾本，讓跟她一樣喜歡日雜風空間的人，也能一同體會溫暖空間的美好。

1)

2)

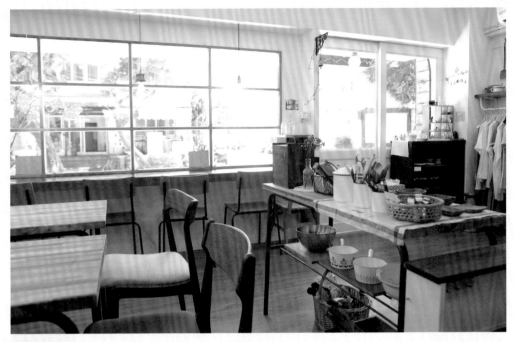

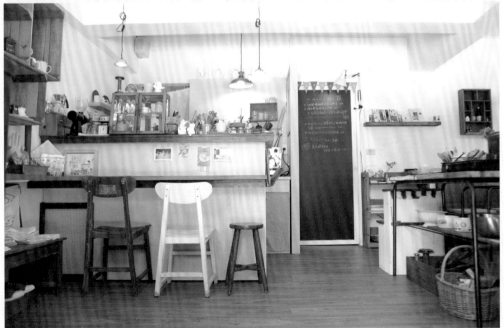

1) 小茶匙的大面採光、穿透式界定區域及巧思的雜貨佈置,讓具有兩種功能的複合式空間也能舒適無壓。

2) 進入小茶匙的第一眼就能看到小寶最愛的日式吧台,擺滿了生活器物卻不覺得凌亂。

佈置

1）牆面上用旅行各地的明信片作畫布，讓單調的牆成為空間中值得回味的風光。

2）+3）利用簡單的玻璃瓶，插上一株小花或是乾燥花，輕鬆就能散發自然寫意的氣息。

4）在牆上黏貼明信片或是照片又不想要破壞美觀，使用有色膠帶是簡單又好看的方法。

5）山歸來、松果等乾燥果實是雜貨風佈置中最天然的妝點小物。

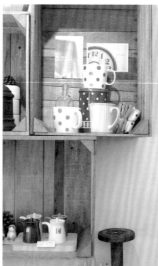

雜貨擺設

1）雜貨擺設講求「層次」，透明玻璃瓶下放一個布織的杯墊，充滿田園野餐風情。

2）將同性質的物品放一塊，同時避免全部放在同一平面上，其中幾樣小物可利用罐子墊高拉出層次。

3）雜貨與亞麻製品可以產生和諧的視覺效果。

燈具

1）3）
2）4）

1）+2）帶有工業性格的琺瑯燈，復古造型為空間添上幾分懷舊色彩。

3）在中性吊燈中混搭荷葉造型的玻璃燈具，為空間注入女性甜美的姿色。

4）窗邊樑下的吊燈選擇只有燈座的燈具，堅持工業性格，同時減低垂吊的壓迫也不遮擋窗外視野。

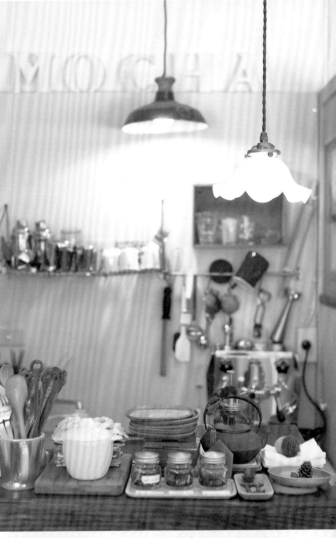

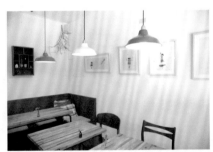

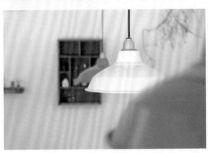

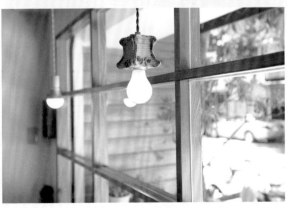

裝修佈置QA

Q 通常在哪裡購買或取得這些生活物件與道具？

A 常飛日本採購的小寶，東京跟京都是她最常去挖寶的城市，東京學藝大學與吉祥寺一帶的小巷弄裡，有很多複合式咖啡店與雜貨小店，京都惠文社以及周遭的雜貨店舖，都是小寶不定期補貨與尋寶的店家。

Q 採購時，面對玲瑯滿目的雜貨，到底要把誰帶回家呢？

A 每次面對這些可愛的抉擇，小寶會先以「是否用得到」的實用面來決定，再設想這些雜貨可以擺放在家裡或是店舖的哪些地方。若是買回來不知何時會使用或是不適合擺放在空間中，就可惜了小物的價值了。

Q 買了許許多多的生活雜貨，怎麼擺就是一個亂，有沒有擺設的技巧與妙招？

A 其實雜貨的擺設真的很容易亂，把同性質與同色系的東西放一起可以避免視覺的紛亂。對於大小不一的雜貨，只要把陳列的層次抓出來，讓物件有高有低，有些用小木箱墊高，再隨意擺上乾燥的松果、山歸來等植物點綴，就可以擺出自然手感的隨意自在了。

Q 預算有限時的佈置良方？

A 自己動手做是常見的做法，但小寶認為將人家不要的舊家具或搬家汰換的物品，經過改造後會有更意想不到的驚喜，國內較少見到棄置的完好家具，若自己無法處理，可以直接到二手或是回收家具店挑選，此外，小寶也常到美國eBay拍賣網站競標舊貨跟小物，線上購物也是個節省預算的採購妙方。

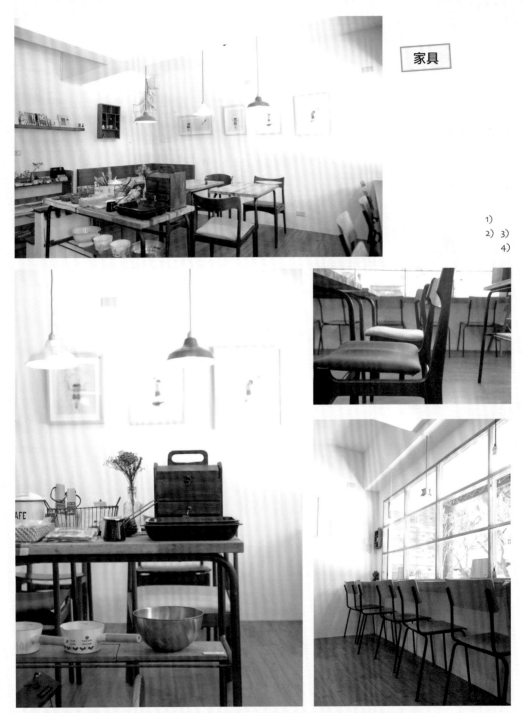

家具

1)
2) 3)
4)

1）+2）藉由展示雜貨的訂製長桌區隔商品區與座位區，達到商品展示、空間定位與穿透的功能。

3）北歐舊家具的弧形線條以及木元素都和日雜手感風相當match，輕鬆混搭出有型風格。

4）在窗邊的座位擺上成排的英國學生椅，椅子俐落的線條跟直線排列，是不是有種回到學生時代的青澀感呢？

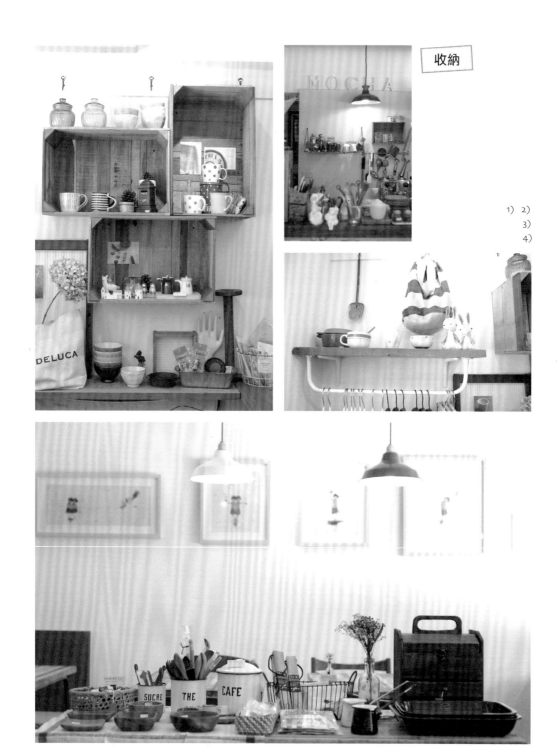

1）舊木箱不規則的堆疊為雜貨展示創造另一個層次畫面，是收納與展示雜貨的最佳選擇。2）鐵架、鐵杆上掛滿常使用的烹飪工具，充滿手作的隨性色彩；杯子不好收，那就用個木箱展示它吧！3）聰明結合衣架與層板，可吊掛衣物同時也創造一處檯面擺放雜貨。4）處理各種形狀、樣式的雜貨小物，利用木格櫃或是木格架收納展示，不同的擺放位置與不一樣的物品，都會呈現意想不到的效果。

details **1.** 佈置 **寫意明信片**

充滿手感的空間之所以讓人流連，正是因為它具有感情，有屋子裡主人的生活紀錄、親友之間的情感交流與旅行記憶，讓一張張明信片甚至是memo紙條以隨興的方式黏貼在牆上，絕對是最耐人尋味的風景。

details **2.** 家具 **工業風燈具**

喜歡簡單中性的鄉村風格，不妨藉由鐵製燈罩或僅留燈座的燈具為空間注入工業色彩。色彩飽和度高的鐵製燈罩可以讓空間變得活潑，只有燈泡跟燈座的吊燈則能顯現手感鄉村的自然率真。

details **3.** 佈置 **玻璃小瓶**

想要簡單透過花草營造手感自然風，除了真實植栽，利用簡單的玻璃瓶，插上一株小花或是乾燥花，輕鬆就能散發自然寫意的氣息，迷你玻璃瓶配上一株乾燥滿天星，隨處擺在檯面或角落，都是一種小巧可愛又隨意的自在神情。

details **4.** 收納 **各式層板**

讓層板代替櫃子作為雜貨的收納，利用不同長度、木種色澤，以各種高低及形式出現在店舖的白牆上，時而搭配衣架吊桿做上下兩用層板，有的設計深度擺放書籍，擺上雜貨，每一種層板在空間中都是一種裝飾。

details **5.** 佈置 **小舊木櫃**

在小寶的手作自然空間裡，舊貨最能呈現雜貨生命力與自然風的質樸神情，透過舊木櫃的斑駁、略有掉色的不完美，吊掛在白牆上更顯舊時光的美好。每一木格子中放入旅行紀念品或兒時的小玩意，都是一種復刻回憶。

緩慢空間裡的生活提案

文字 Garbo+w JB. Chen　攝影 王正毅

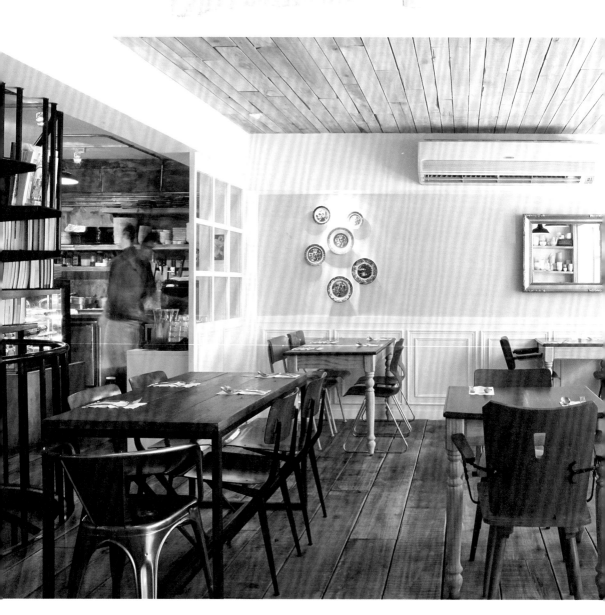

實踐大學巷弄內的一間老房子，鬧中取靜。
老公寓曾經是服飾店，現在是FARAMITA。
陽光從天窗灑落前庭陽台，
為室內濾過了炙陽。
這是個像家一樣的空間，
店主人蘇菲希望訪客可以在這裡待上2小時，
因為喜歡。在都市裡，緩慢下來。

Designer Data

Retro Studio Jacky Jacky經營北歐老件傢具、燈具的時間超過十年。台灣開始流行之前，即從事此有別於一般家具傢飾、極其特別的品項。曾經營過咖啡館，他設計的空間必定處舊、工廠風不多加表面裝飾。

Sophie 原為平面設計師、SOHO族，現在是FARAMITA的店主。像在自己家一樣的佈置空間，擺在店裡的東西，都是自己以往累積收藏的古董、老件，或是自己的藝興一發，信手拈來的創作，隨處都可以看見蘇菲的佈置巧思。堅持用好食材，當家人般對待員工，2012年3月甫開店即受注目。店內不定期舉辦活動。

● **臉書粉絲團**
〈FARAMITA〉http://www.facebook.com/faramita.tw

● **愛逛好店**
1.Retro Studio 02-2704-092
2.加工廠 02-3393-8617
3.歐洲跳蚤市場（民權東路店）02-2791-5008、02-2791-3908

House Data

所 在 地	台市中山區
住宅類型	公寓
室內坪數	45坪（室內：37坪、陽台：8坪）
空間配置	陽台、兩用餐區、開放式廚房、吧檯、客浴
使用建材	水泥粉光、鐵件、杉木實木、木作、油漆
C O S T	約300萬元（包含部分家具、建材、手工處舊，不含佈置）

　　人生總有過那樣的一段時光，無所事事地四處晃蕩，找尋生活在他方的意義。或許就是因為這樣，蘇菲在法國待了一年。她在法國的晃遊，語言學校之外，就是四處旅行，受邀至法國朋友的家餐宴。然後有一天，突然發覺，追尋的東西其實一直都存在著，決定不再進一步念藝術學校，束裝返國。

　　這段晃遊的日子，並不會浪費，不斷地在未來的日子，將會一直給予回饋。FARAMITA的牆，有一道法式線板牆，就來自她在法國的空間經驗。喜歡老件、古董的她，在法國，當然也逛了古董市集、跳蚤市場。回到台灣，依舊會造訪舊貨市集，位於空間底端的VIP法式宴會廳，就滿是蘇菲取自自己家的收藏。

　　這間設計師Jacky口中的「佳麗寶藍綠廳」，安排了潛藏於台灣南部的家具工廠製作加長英式餐桌、餐椅，掛上直徑達48公分的德國老件工業燈；笑稱自己非常愛買的蘇菲，從家裡帶來的「大量精選」。蘇繡、古董裙、佛手、（中國）古畫西裱、拆掉塑膠外殼的打字機、求學時路邊買的透明塑膠水晶桌燈、跳蚤市場一只10元的小雕塑、朋友送的迷你木刻鹿，台、中、西合璧的混搭，取擷重視旅行法國友人家裡，來自世界各國的擺飾，宛如在雪茄沙龍閒聊的適趣。

　　蘇菲不僅愛買老件，她也愛買餐瓷，這就是右首牆面整面牆式的開放收納櫃存在的原因。大量的餐瓷杯盤，收納在原始呈現的杉實木櫃中，Jacky刻意取走最上面的層板，無形延伸空間略微底矮的天花。杉實木甚至包覆橫亙在天花中段的大樑，法國老燈從天花垂吊而下，空間隱含一種工業感。

鐵、木頭、水泥，只要原始的材質

　　「做出漂亮的設計，不如端一杯咖啡給客人獲得笑顏的好感覺。」就這樣，蘇菲人生第一次開店，就開了早午餐店。喜歡老舊、斑駁老件的蘇菲，對設計師Jacky的第一個要求，就只要鐵、木頭，堅持店內只能出現原始素材，塑膠絕對要out。「喜歡原始素材，就要堅持，若搖擺不定，容易令視覺混亂失序。」蘇菲說，她一開始並不設定空間的「風格」，而是忠於自己心中所好的選擇。所以，一踏上水泥階梯進入前陽台，眼睛就被大量的杉木實木包圍。天花、壁面的杉木，保留未經上色、塗裝的原始紋理，地坪、桌面的杉木則經過Jacky稱之為「處舊」的仿舊處理，他會選擇杉木，也是因為其紋理極為適合仿舊。

　　白色格狀木門、牆的清玻璃，為了讓陽光大量進入室內，是蘇菲能夠容

VIP法式宴會廳裡的佈置元素，全是蘇菲的自家蒐藏，台、中、西合璧混搭出不凡的韻味。

開放式廚房與吧台、收銀台整合在一區，來自商空座位數與空間尺度考量。客人看得到廚房的乾淨度、廚師作菜，也多了幾分安全感。

空間思考

吧檯料理區 ②

座位

③ VIP室　螺旋梯 ④

① 露臺區

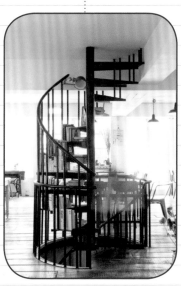

通往地下室（不開放）的樓梯，故意把黑鐵旋轉樓梯延伸至天花，營造一種未完的感覺，將缺點轉化為空間特色。

將舊遮雨棚改為輕鋼架，內搭染白杉木，牆、地板也採用杉木，都經過刷白仿舊的處舊處理。開天窗讓陽光灑落。

忍的最上限。至於空間的格局安排，更是採用全開放式，讓整體動線更流暢、自然。位於室內空間正中央，宛如巨柱的黑鐵旋轉梯，係因這座老公寓原本通往地下室的垂直動線。黑鐵梯搭配30公分寬版木地板、8公分寬天花杉木，營造宛如倉庫的感覺。這座讓視覺隱約穿透／遮擋的黑色旋轉梯，成為空間最鮮明的特色。以黑色旋轉梯後的吧檯為界，隱藏於後區的VIP區，與前區的舒爽明亮，是截然不同氛圍。她與Jacky試過多次才搞定的「佳麗寶藍綠色」牆面，賦予豐富的藏品，獨特的色彩氣氛。

像自己家一樣的空間

　　主人的性格、喜好，以及心意，決定了空間給予人的感受。從表面上看來，FARAMITA很明確是一家餐廳，走進店內，卻有一種宛如走進自己家的自在感覺。或許是因為蘇菲把這裡當作自己家一樣的心思。讓旅人願意來這裡坐上2個小時，取讀店內的書，享受空間。

　　開放空間的四處角落，可以看見蘇菲巧手佈置的視覺「暫留區」，讓人流連、觀看，桌上擺置新鮮的小花朵。「自己若覺得做得不是很好，會苦惱很久。」蘇菲真心喜歡這個「家」，會花上許多時間整理、佈置，常想要換換小角落的佈置，一弄就弄好幾個小時。「想要把家整理乾淨，想要弄得很漂亮」的心，也感染了同仁，常會擺擺弄弄。廚師Sister還會在陽台擺設泡泡水玩具，供客人與孩子們吹著玩。

　　一般裝修工程，通常居家要求最仔細、精準，商空就會以「堪用即可」的標準過關，但蘇菲堅持以裝修家的態度去面對，才完成一個如此讓人像在家一般輕鬆自在吃早午餐的自然系空間。

白色格狀木門、牆的清玻璃，
讓陽光得以大量地進入室內。

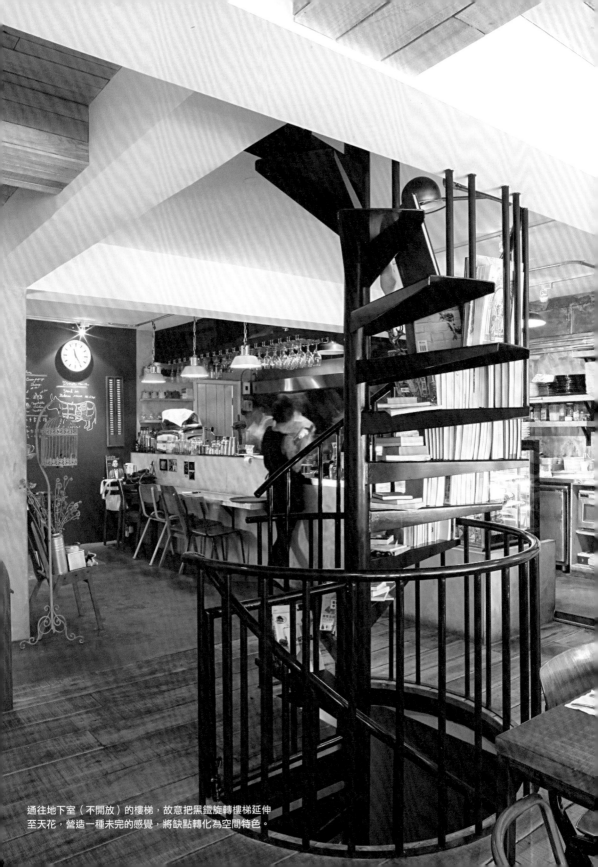

通往地下室（不開放）的樓梯，故意把黑鐵旋轉樓梯延伸
至天花，營造一種未完的感覺，將缺點轉化為空間特色。

1）2）

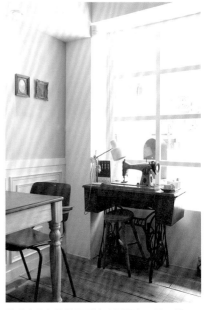

1）這張70年代英國寫字桌，是蘇菲以店內兩張真品銀色Tolix換來的，可保值的經典家具將來也可以換掉。2）經過火烤、鋼刷、染色多重處理的實木桌面擺著一朵鮮花，給予視覺與內裡上的豐富層次。

清玻璃白色格狀門引進大量陽光，是一種明亮舒爽。

牆面

1）2）3）

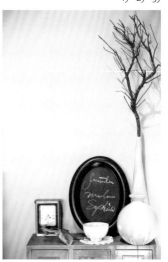

1）蘇菲一開始就想要這面線板牆，搭配淺藍灰色的牆面，是她過往法國生活記憶的回饋。2）位於前區與後區交界，擺在吧檯出口處動線交點處，方便取用menu、刀叉等小物。灰色的水泥牆面不上漆，呈現材質原始質感，加上一張木框小畫為佈置，暖化水泥牆的冷調感覺。3）佳麗寶藍綠色的牆面，獨一無二的色彩，讓VIP空間顯得更特別。

傢飾佈置

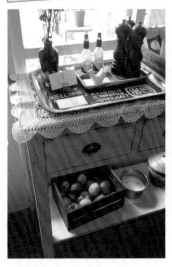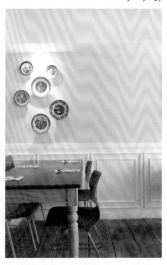

1）媽媽從美國帶回來的手鉤蕾絲，是為了替這張桌子「美背」，從室外看進來才「不會很醜！」2）前陽台的迎賓小鹿，創造了自然森林系的氣氛，吸引來客的視覺。3）仿舊處理的實木桌面，搭配牆面的白底青色餐瓷，是蘇菲心目中最適合這個空間的搭配。

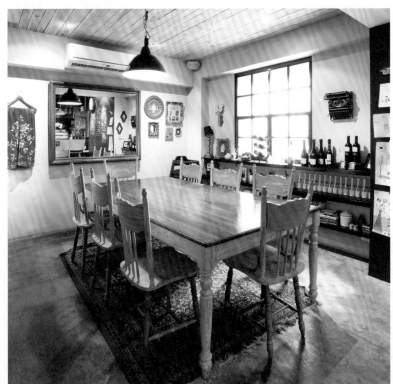

地面

VIP區水泥粉光的地坪材質，從廚房、吧檯延伸而來，因為較好清理的水泥粉光可保持衛生；在全室天花板都是杉木條情況下，藉由VIP區與前區的木地板材質不同更強化分區，空間也更富變化性。

裝修佈置QA

..........................

Q 裝修此空間時，後面包廂區地坪使用水泥粉光材質的原因？

A 一方面來自蘇菲喜歡鐵、木、水泥等原始自然材質。前區杉木實木地板，
希望客人一進門踩上木地板就有好感覺。前區與後區的水泥粉光地坪，以
吧檯為界，除了區分前後用餐區，主要在於廚房與吧台區需要沖水清洗地
面的衛生需要。

Q 裝修此空間時，最大的挑戰是什麼？

A 氣氛的掌握。空間硬體要處理仿舊，也較花費時間，比一般工程要花上雙
倍的時間，加上工班也要適應、去抓到感覺。要思考材質的搭配、運用，
呈現出最自然的感覺。手工處理的最大挑戰，是木頭要經過火烤、鋼刷、
染色的多道程序刷舊，要與師傅充分溝通，也要找對此類風格有概念、喜
歡的師傅，才易做出味道。

Q 通常在哪裡購買或取得這些生活物件與道具？有特定的消息來源嗎？

A 老件大多難以配成套，這也是空間趣味所在。已經很多店可找到豐富家具
與早期的生活雜貨。現代流行鐵件工業風混搭北歐風，加上永不褪流行的
太空未來風。

Q 在著手佈置時，是否有著依循的原則？

A 要以空間主題為出發去找適當的桌、椅、燈具。空間運用大量杉木實木，
佈置就要能與杉木結合，尋找正確的方向去混搭，鮮艷的塑料椅子不適合
這裡，但是與鐵件、水泥粉光，加上一些小道具如老輪盤電話、玻璃瓶瓶
罐罐、老舊裁縫機，便能呈現濃濃的懷舊風情。

素材

1）水泥階梯上來，長板凳是員工旅遊時，在高雄駁二特區購
得，係以廢木柴製作。下方的兩只陶碗，裝著水與貓食，讓
附近的貓兒不再因覓食附近餐廳廚餘而拉肚子。2）水泥階梯
的貓腳印，是水泥未乾時，附近貓咪來玩耍留下的痕跡，意
外成為好看的點綴。3）相較於喜歡的黑色，蘇菲選擇綠黑板
漆讓進門端景可以較為亮眼。除了食物相關的塗鴉，蘇菲也
運用舊舊的矮小木桌擺上白色餐瓷，讓這裡成為更吸引視覺
的亮點。

1）2）

花藝／植栽

1）銀色手把小壺裡的伯利恆之星，提點空間
的新鮮生氣與時間的流逝。2）舊木椅上的鐵
罐插著乾燥花，雲南普洱茶餅的枯樹葉包裝，
運用的都是蘇菲喜歡的原始素材。

燈具

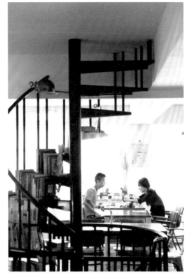

1）吧檯上面白色燈罩是德國的老燈，點亮陰暗，顯現燈的原有特色。2）黑色旋轉梯並應用為書架，加上法國經典手工燈品牌-Jielde的壁燈款式，創造出一種人文氛圍的工業感。3）宛如沙龍的宴客廳，佈置西式餐桌椅與中式老件、古董與瓶罐。蘇菲不選理所當然的水晶燈，反以這盞直徑48公分的德國老燈，讓空間顯得更具張力。

收納

1）開放櫃裡的餐瓷以色彩的「主從關係」來擺放，白色為主再跳其他顏色，比例大約9:1或8:2，採取同中有異、異中有同的佈局與構圖。2）以木砧板、木盤裝盛乾式食物，蘇菲要求廚房可以開放展示大量餐瓷器皿，層板採用與前區大碗櫥同一塊杉木板。3）窗在兩支柱子中間牆面，擺不下任何尺寸的櫃子，改以黑色層板，增加畸零空間的收納／佈置量。

details **1.** 手法 **實木仿舊處理**

全室實木天、地、壁（包括陽台）全都使用同一棵
杉木，等木頭乾透後再裁切出需要的大小。為營造
出自然風空間的仿舊質感，運用「處舊」手法：火
烤、鋼刷、染色，反覆循環多次，將新木處理出舊
舊的感覺。

details **2.** 壁面 **杉木實木原色**

有別於地板仿舊處理，開放式碗櫃保留衫木原色，
拿掉上下兩片層板，讓碗櫃往上延伸，意圖延展天
花高度，下方挑空顯輕盈。

details **3.** 壁面 **白、灰、藍色彩**

白、灰、藍三色，是蘇菲與設計師都覺得適合
FARAMITA的三大主色。前區灰系的淺藍色搭配
白色線板半牆，讓空間顯得柔性而暖調，並且富有
層次感。

details **4.** 家具 **各式單椅**

設計師Jacky為蘇菲搭配店內六、七成家具，其他
由蘇菲以自己的角度挑選搭配的椅子，給空間一種
不成套的隨意感覺，增添自在友善的氣氛。

details **5.** 佈置 **工業感老燈**

店內搭配多款不同形式的工業感老燈，分為前區、
樓梯、吧檯與包廂區。其中包括一千盞名燈之一
Jielde，燈具強化仿舊空間的工業感與粗質感。

雜貨舖／家具店

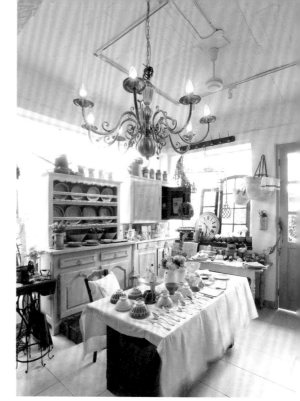

bonbonmisha法國雜貨
發現迷你普羅旺斯

文字 **李佳芳** 攝影 **王正毅**

在法語裡，一個Bon是美好的意思，兩個Bon就是甜美，由插畫家Amelie與遠嫁法國的台灣媳婦Misha共同打造的Bonbonmisha，藏身在老美軍宿舍群的巷弄中，那裡頭販售著Misha與她的法國親人們一起尋找來的古董與藝術家雜貨。

Bonbonmisha是普羅旺斯的小縮影。不大的庭院植滿了香草植物，窗邊攀緣玫瑰搖曳，保留老房子色彩的粉牆攀滿了綠藤，另一面閃爍橄欖色的小口磚牆，掛著生鏽的單把鍋、象徵招福的木蟬，角落褪了色的橡木酒桶、素燒陶器，看似信手養入植物，營造出有人在家的淳厚鄉村味道。

推開舖子的藍色小門，法國運回來的黃銅蠟燭燈點起溫暖的光，鋪上古董亞麻巾的桌子，陳列著骨董市集搜來的杯盤湯碗，瓶裡盛放的新鮮花束，好像前一刻才剛插上，Amelie的精心佈置讓人感覺好似闖進不預期的下午茶宴。

以白色石屋為想像的空間裡，小窗掛上普羅旺斯石屋的老木窗，心疼海運途中不慎破損的餐盤，索性將其馬賽克處理鑲嵌在收銀檯上。一格一格蘋果木箱堆疊的櫃子裡，琺瑯壺、丹麥手拿杯、歐蕾碗跳躍著明亮色彩；普羅旺斯工藝家法比昂（Fabien）的風情餐具上，描繪罌粟花、無花果、失車菊……每格木箱中都收藏不同的法國風情畫，有屬於巴黎的，有屬於普羅旺斯的。

1）植物也是襯托空間的物件，老房子的鐵窗因此變得有味道起來。2）褪色的法國橡木酒桶、鶯歌買來的素燒陶甕、石屋窗片等，將傳統小口磚牆角營造出普羅旺斯風情。3）重新設計的藍色門面，鐵捲門部分用木作修飾起來，書寫上店招。4）這棟斜屋頂的黃色老房子是五十年歷史的美軍宿舍，原本古董店歇業後，被Amelie散步發現的。

1) 2)
3) 4)

圍牆邊蔓生的綠藤掩蓋了紅色大門，
很容易被忽略的bonbonmisha法國雜貨，我相信它是故意的。
在不經意的時候，一旦發現了，就是驚喜。

SHOP DATA

地　　址　台中市西區五權西五街20巷6號
電　　話　04-2376-2125
網　　址　blog.yam.com/bonbonmisha
開放時間　週三至週五採電話來信預約制，週六、週日11:00〜12:30、14:00〜20:00
坪　　數　50坪
使用建材　白石膏、老木窗、地磚、木作
ＣＯＳＴ　30萬元（不含家具）

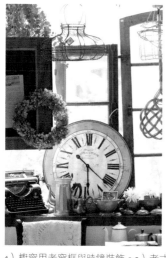

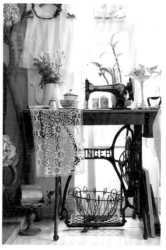

1）櫥窗用老窗框與時鐘裝飾。2）老式鑄鐵爐古董燒著紅炭可以熱水煮飯、溫暖空間。
3）法國媽媽愛用的聖家牌裁縫機，用手工蕾絲襯托，變成典雅的邊桌。

可以用在居家的佈置或裝修技巧

1) 2) 3)

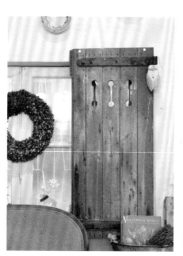

老舊窗板	為了抵擋強烈的密斯脫拉風，普羅旺斯傳統石屋的窗戶外還會加上木窗，老木窗用舊了也不會丟，法國人家的倉庫裡都有。老木窗鎖在窗框裝飾，立刻營造出濃濃異國風情。	1)
法式復古面處理	從法國運回的古董餐櫃，先在當地由工匠先將表面原漆剔除、重新上色後，還得用手將表面搓揉，才能製作出老味兒。	2)
白石膏牆添質感	在不變動老屋結構下，用表面材質進行調整。天花板與樓梯以慢刀抹上白石膏（樓梯用噴的），讓紋理呈現出法國鄉間風情的樸質面。	3)

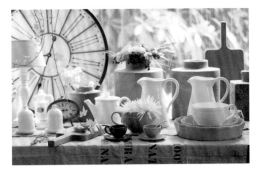

1）前方白瓷手捏餐具背景襯托的灰色原始的泥罐，是以古老技藝混入水草製作而成的。2）桌面鋪上古董亞麻巾，溫柔呈著法國鄉間二手市場買到的老湯碗與湯匙。3）骨董橡木櫃裡躺著陶藝家克勞德的餐具，有普羅旺斯的色彩。4）色彩鮮豔、圖騰簡單的手拿杯與琺瑯餐具，有巴黎的風格。

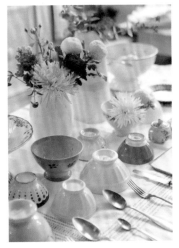

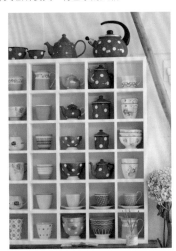

必買物件

歐蕾碗

冰淇淋粉藍、起士黃加櫻桃、蘋果粉綠⋯⋯春天色彩的歐蕾碗用來插花也不錯。

木箱&麻袋

木箱可多元變化成為桌、椅或櫃，小麻袋也可漂亮收納物件，大麻袋在普羅旺斯人家常用來種植物。

蘋果木箱多變化

法國當地手工製作的蘋果木箱，可收藏雜貨、堆疊成書櫃或當成椅子，實用又可增添法式氛圍。

Chistofle銀飾餐具

皇家御用的法國181年手工銀飾chistofle，那精緻雕花浮現的歲月痕跡，是現代機器無法複製比擬的。

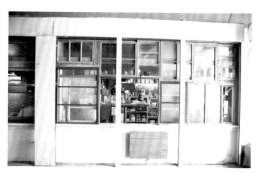

CameZa plus
采采傢俬在黑暗中漫舞

文字 李佳芳　攝影 好拾光寫真 / Carol&Iway

　　結合Camera（英文相機）與Zakka（日文雜貨）的CameZa plus是阿德經營的第二間店，他的第一個空間Cameza Square用攝影說故事，而CameZa plus則是用雜貨說故事的空間。小小的、低調的CameZa plus，不引人注目，卻能製造與人相遇的巧合。

　　CameZa plus的設計沒有多大心機，亂開一通的老窗用各種形式：氣窗、旋轉窗、上開窗……與陰暗的巷子對話，這些都是阿德多年以前就蒐集的寶。這個角落空間原本是廢棄已久的倉庫，拆除天花板與門口的鋁門後，阿德以「老窗」的概念重新整理對外兩個立面，並將裡頭的空間鋪上木棧板，將牆面、梯間鋁板、留下的輕鋼架刷上黑色塗料，將暴露的管線隱入漆黑中，讓視覺集中在工業燈聚光的長桌上。

　　窗台結合幾張折合木桌，三三兩兩，住在附近的老婦人總是假借在通道上納涼，不時偷偷望進裡面，瞧那些稀奇古怪的玩意兒。長桌上展示著來自各地的生活道具，有經典琺瑯品牌Dansk的牛奶鍋、Cathrineholm的葉片壺，以及挪威設計師Korsmo Prytz-Kittelsen設計的老品起司盤、La Gardo帶有包浩斯風格的咖啡杯等；與一般雜貨舖不同的是，CameZa plus裡頭有不少出自中港台本地設計師之手的雜貨，如：南投竹山生產的筷匙叉、自創品牌Poète i的手作包、Brut Cake的陶器……儘管選物中西雜燴，想表達的生活之質卻是相同的。

用廢木料釘成木門，門上窗聯寫著「秩秩干斯」（其實應是秩秩斯干）祝賀新居落成。

面對市場巷弄的窗台裝上折疊式的小桌，供左鄰右舍小憩。

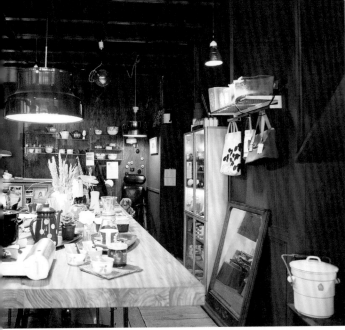

利用窗檯空間擺放供人拿取的小卡與明信片,也宣傳有意思的活動。

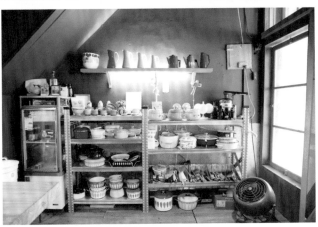

在黑色中漫舞的色彩,黑更能凸顯出器物的形體與奪人色彩。

黝暗的忠信市場內,天棚遮蔽了白日,
盡頭出口的光線催促腳步,一轉眼沐浴在陽光下,
回頭卻發現在市場入口的轉角處,
何時開了這樣一間小店?

角落是老看牙醫椅,變成店犬的寶座。

SHOP DATA

地　　址	已結束營業,新店將於10月中開張, 新址:台中市西區五權西五街 20巷7號
電　　話	0930-025-426
網　　址	camezaplus.blogspot.com
開放時間	週三至五14:00～20:00,週六、週日12:00～20:00
坪　　數	9坪
使用建材	二手木料、老窗、黑色塗料
C O S T	20萬元(不含家具)

每一種窗都用不同方式跟街道溝通。　　　老燈除了照明也是提升氣氛的不可缺物件。　　　交錯的木棧板上，一對老沙發椅
靜靜依偎。

可以用在居家的佈置或裝修技巧

1) 2) 3)
4) 5) 6)

老式輕鋼架再利用	老空間配線是麻煩的事情，但舊輕鋼架刷黑後顯得較不突兀，當成走電線的支撐也不錯。	1)
黑色修飾材料質感	牆面的材料或狀況不好的時候，使用黑色的修飾效果極好，例如這片使用廉價鋁料裝修的樓梯間，刷上黑色塗料之後，掩去原本材質，留下凹凸面效果，頗有質感。	2)
回收木料自製地磚	將廢棄不用的木片才裁成同樣大小，做成如地磚一樣的木棧板方塊，直接鋪上就行，不用再施工，方便以後遷徙拆除，且直橫紋交錯排列有變化。	3)
老開關點亮角落	開關的撥鈕特別挑選，搜集的圓形老塑料開關裝飾在牆壁上，圓形幾何也很有跳躍感。	4)
老窗拼出立體牆	將各式各樣的老窗拼貼在同一立面上，構成趣味的幾何線條。	5)
老桌腳混搭	搜集的鐵件桌腳線條輕盈，兩組剛好一前一後，直接放上大木板就成了長桌。	6)

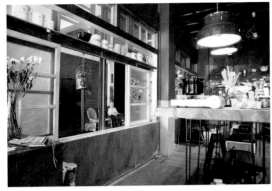

打開的立面讓空間與鄰居的關係變得有趣了起來。

養鳥的籠子用來養植物也不錯。

同樣用老窗與廢木料打造收銀檯。

必買物件

Brut Cake陶器

Brut Cake的陶器創作都帶有表情,藏笑的杯燈、不悅的咖啡杯、無奈的水龍頭吊燈,令人會心一笑。

葉片琺瑯壺

日本雜貨迷瘋狂蒐購的Cathrineholm琺瑯壺,還是經典的葉片圖案。

南投竹山餐具

竹子做的湯匙、叉子與奶油刀,用起來暖心,擺起來也賞心悅目。

木柄牛奶壺

造型可愛又實用的琺瑯牛奶壺,加上木柄觸感溫潤。

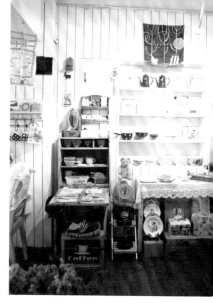

Doggysmom
用一張店裝載
說不完的雜貨故事

文字 莊維寧 攝影 好拾光寫真 / Carol&Iway

利用內凹的牆面做成展示收納櫃,讓空間利用更得宜,可減少寸土寸金的空間浪費。

　　夏日艷陽午后,來到隱身於天母巷弄間的複合式鄉村雜貨店Doggysmom,伴隨著輕快的音樂、清涼的茶飲與老闆精心挑選的好書,很快地,滿滿的暑氣一下就消去許多。

　　老闆娘小狗媽媽,是一位經常穿梭並活躍於天母雜貨圈的雜貨愛好者,Cozy Coner於一年多前要從現在的小店面搬遷至天母時,原是雜貨店常客的小狗媽媽索性就頂了下來,搖身一變成為小狗媽媽雜貨店主人。從雜貨收藏家變成店老闆,小狗媽媽沒有一般老闆急著做生意的樣子,就因為單純的喜歡,再加上對雜貨的熱情,小狗媽媽的雜貨店不同於一般的日式雜貨,結合以往工作所需而經常在世界各地遊歷的經驗,靠著小狗媽媽精準的眼光,店裡不但集結了來自歐美日各地的經典鄉村雜貨、不定期舉辦DIY手工書教學課程之外,更值得一提的是,只要有機會,小狗媽媽那說也說不完的雜貨故事,才是令人打從心裡愛上這裡雜貨、享受這裡的閒情逸致。

　　店內的地坪約莫有10坪大小,分成前半區的茶飲區及後端的吧檯、櫃檯,而雜貨則漫布於其間。其中的特色餐具,不僅是店內展示販售的商品,小狗媽媽更大方拿來使用,與茶飲區的客人一同分享美好的使用經驗。保留Cozy Coner時期的室內裝修風格,Doggysmom茶飲區利用透明的棚架加上乾燥的枝條,形成透光且展現手作質感的天井。牆面以企口板木板條裝飾出鄉村風的質樸,加上小狗媽媽重新利用乳膠漆以刮板上色的手刮質感,讓整體空間呈現自然隨性的氛圍。雖然小狗媽媽謙虛的表示,Doggysmom店內的擺設不似日本人專業的擺設技巧,但小狗媽媽頗費心思地從各地帶回的餐盤架、雜貨小物,以及復古手工家具佈置其間之後,不管是不是雜貨內行人,這琳瑯滿目的驚喜,可不是一天就能一一細數。

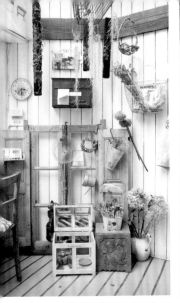

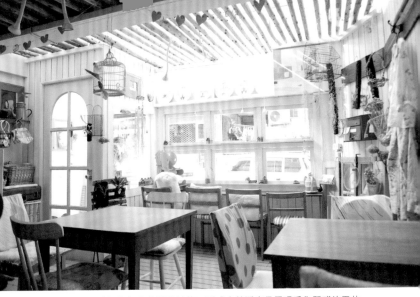

以企口板佈置的牆面充滿手作質感，搭配小狗媽媽蒐集的舊貨雜貨，就成了令人玩味許久的角落。

茶飲區利用透明的棚架加上乾燥的枝條，形成自然透光且展現手作質感的天井。Doggysmom的大門以拱形玻璃格子造型，做為鄉村風的開場。

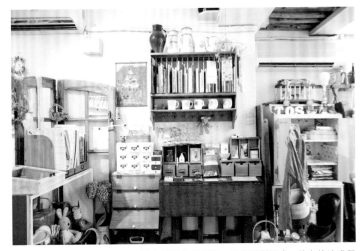

雜貨店的展示架都由小狗媽媽精心挑選的餐盤櫃、收納櫃所組成，牆上的法式餐盤櫃也可以拿來做為雜誌櫃，別有一番書香氣質。

小狗媽媽的雜貨店不同於一般的日式雜貨，店裡不但集結了來自歐美日各地的經典鄉村雜貨，小狗媽媽那說也說不完的雜貨故事，更是令人打從心裡愛上雜貨。

SHOP DATA

地　　址	台北市中山北路七段82巷6號
電　　話	02-2872-3691
網　　址	http://blog.roodo.com/doggysmom
開放時間	週三至週日11:00～20:00
坪　　數	10坪
使用建材	企口板、乳膠漆
C O S T	50萬元（不含傢具及空調，不含佈置）

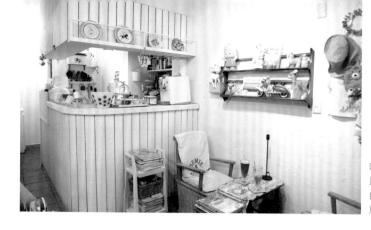

吧檯以企口板鋪設，上方以木作訂製的餐盤架與茶飲區窗檯上方的架子同出於一樣的設計概念。

可以用在居家的佈置或裝修技巧

1) 2) 3)
4) 5) 6)

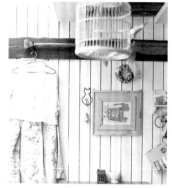

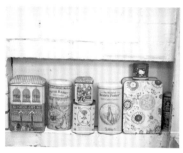

編織花籃與乾燥花	編織花籃及乾燥花可以依個人喜好擺放在明顯的入口處或角落，即可快速營造出手工自然的氛圍。
	1)
自製的罐頭植物	鐵罐容器是居家生活中很容易取得的物品，花一些小巧思自製罐頭植物，就可以讓小角落擁有美麗的風景。
	2)
舊木箱滿足田園夢	以回收的舊木箱堆疊，隨意擺放在角落，創造出田園風的粗獷美感。
	3)
織品鳥籠與舊畫框	小碎花織品是鄉村風中不可或缺的元素，加上鳥籠與舊畫框，呈現出復古的韻味。
	4)
糖果罐的繽紛世界	平時蒐集的特色糖果罐是絕佳的裝飾小物，擺放在一起就形成一幕充滿童趣的視覺焦點。
	5)
DIY鐵件懸掛花器	利用軟鐵絲自製的懸掛花器，搭配上只需吸收空氣中的水分即能長得很好的松蘿，為空間增加綠意。
	6)

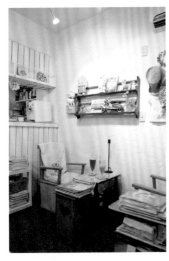

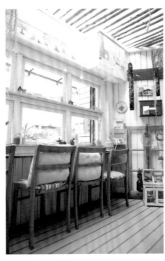

白牆在小狗媽媽接手後重新粉刷，以手刮刮痕展現手作質感，讓鄉村風格更為彰顯。

大門入口處的窗檯區，設計成面窗而倚的座位，是許多獨自前來的客人最愛的位置。

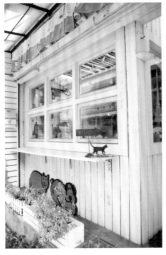

Doggysmom的門面以企口板材舖設出鄉村風的調性，窗櫺的設計頗有懷舊復古的氛圍。

收銀檯利用磚材砌成再漆上白色，上方以原木舖設並保留原來的觸感。吧台下方保留小空間不填滿，有收納展示的功能。

必買物件

日本進口餐巾紙

跟歐美餐巾紙比起來，日本進口餐巾紙尺寸小一些，但是紙質韌度較高，典雅的圖案是熟女們喜愛的圖案。

南法咖啡牛奶碗

這些碗的來頭可不小，是早期法國人早餐用的咖啡牛奶碗，是小狗媽媽的鎮店寶之一。

復古相框

由舊家具的回收木材所製成，斑駁的歷史感，是別的地方買不到的。

北歐長邊桌加上訂製大理石板，幫素面加了調味。壓克力燭燈造型如宮燈，充滿東方風格的設計。

56deco
台產工業風新焊匠
文字 李佳芳 攝影 好拾光寫真 / Carol&Iway

走進56deco宛如進入迷離的家具森林。

　　三重混亂難以辨認方位的巷弄中，如鴿籠堆疊的老公寓之一，藏著網路上大紅的台製工業風家具設計室56deco。爬上狹小老舊的樓梯，尋常的大門內的空間，全被主張強烈的設計燈、單椅、老電器給占領，台洋對戰的高反差感，簡直叫老件迷愛不可遏。

　　一手打造56deco的James是個奇妙的人，過去二十多年來從事服裝業，負責品牌風格經營。原本就深愛老物件的他，從年輕時玩二手車，到現在蒐藏老品、踏上設計家具之路；身兼設計總監的他，左手捻繡花針，右手打焊鐵杵，將時裝設計的精神混入了家具設計之中，呈現出耳目一新的老件風格。

　　不過，既是老件，又怎麼會是新的設計？環顧工作室，那陳列的稀奇古怪小物：馬達加斯加魚化石、骨董鹿角、奇異的老工作燈……這些來自歐洲、美洲、亞洲、東南亞、北非的老件除了單純販售，更是56deco用以設計的素材。此外，56deco出品的設計，如：象耳吧檯椅、多彩風工業椅、金屬吊燈、工作桌等，大量使用鐵管金屬、風化木料與焊製手法，冷硬工業風與粗獷自然風剪裁拼貼，對話絕妙。James說，56deco的設計講究「在地實材」，大多是由台灣工匠焊造，並經手工上漆、打磨、拉釘，層層加上時間走過的痕跡感，才能產生「老」的質感。

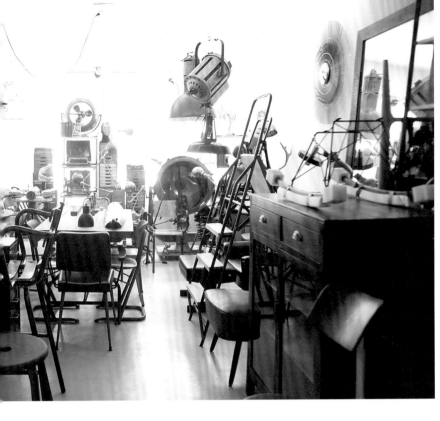

電影《Empire of the Sun》一幕裡，描述流浪的人們闖進一片迷霧草原，

發現撤退敵軍不及打包的古董家具被大量棄置在此，

這迷離又夢幻的家具森林，正如走進56deco的瞬間印象。

馬達加斯加魚化石，未來將會被改造成什麼？令人期待。

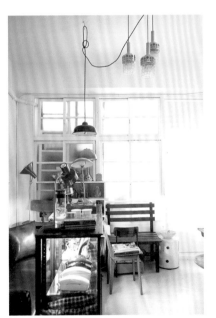

重新整理的老公寓，裡外用白色窗櫺、拉門區隔，波紋老玻璃過濾出溫柔的光線。

SHOP DATA

地　　址	新北市三重區三民街146巷口	
電　　話	0987-003-108	
網　　址	www.wretch.cc/blog/hsiung99	
開放時間	來電預約	
坪　　數	二樓＋五樓約44坪	
使用建材	青葉油漆、紅磚、玻璃、咖啡袋、線板、塑膠地磚	
C O S T	二樓約6萬元，五樓約3萬元（不含輕鋼構施工、空調與家具）	

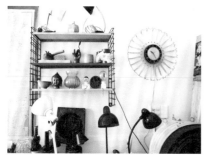

搜自各國的老物陳列在壁掛彩色鐵架上，搭配誇張的壁鐘、老地圖，帶點非洲狩獵風格。

販售物件從老家具到老電器都有。

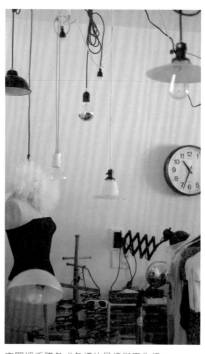

空間裡垂墜各式各樣的吊燈與工作燈。

白磚牆上，紅色麋鹿衣帽架很搶眼，上面放著傳統馬球桿，是古董了。

老菜櫥重新上漆後，用來放老打字機，台洋老件大拼貼。

可以用在居家的佈置或裝修技巧

1) 2) 3)

磨出金屬復古面	若想要呈現鐵件舊化質感，可使用雙色鐵件染黑劑分次將表面侵蝕出顏色，再利用手工打磨，將表面漆不均勻刮掉，利用面漆與底漆呈現出斑駁的感覺。	1)
改裝老件有新意	台灣傳統的老木櫥，經過改造後，實木門片換上透明玻璃，身段就會優雅了起來，絲毫沒有鄉土味，而成了精緻的展示櫃。	2)
單一牆面低調變化	統一色調的牆面容易單調，可添入局部線板、踢腳板或腰板，讓大面塊體的比例更明確，或者使用材質變化（如白水泥→白磚→直砌→橫砌）手法營造低調變化。	3)

James設計的單椅，復古原色版，扶手如大象的耳朵。

古早印刷用的鋼印。

4) 5)

4)

必買物件

手工吊燈

台灣老師傅純手工製作，合金鍍鉻材質一體成型，並精細拋光打磨而成。

多彩風工業椅

粗獷風HI-TEN管材點焊椅身，軟槌慢敲的弧形椅面，使用腳踏車廠技術之桃紅烤漆，細緻油亮。

仿革鐵椅

取皮革單椅的精神，使用金屬材質重新詮釋，以鐵件染黑劑蝕顏，手工打磨出老件質地。

二手木料躺椅

二手木料保留原始斑駁漆面，裁切成一致大小後，以釘槍組架，有不拘小節的休閒感。

平衡粗獷冷硬感

焊接手法、彎角等細部處理是鐵件設計的關鍵，例如魚鱗焊就較點焊更細膩，機器彎管的角度就沒有人工彎管的角度小；若覺得鐵件太冷硬，可以加入風化橡木、山毛櫸、老檜木等木料平衡。

4)

用軟件營造氣氛

空間基礎的天、地、壁裝修要簡單，把營造整體氣氛的來源放在軟性物件，例如燈、擺飾、家具等，這些物件可移動，能增添、減少，變化靈活度較大。

5)

日雜手感，家

不只佈置，還想裝修、採買，
終於學會有溫度的家設計

作　　　者　Garbo+w JB. Chen、Sylvie st. Lee、李佳芳、
柯霈婕、莊維寧、陳淑萍、魏賓千、劉繼珩
美術設計　黃思諭
攝　　　影　好拾光寫真 / Carol & Iway、王正毅
校　　　對　吳佩芬
企劃責編　莊雅雯
行銷企劃　郭其彬、王綬晨、夏瑩芳、邱紹溢、呂依緻、陳詩婷、張瓊瑜
總編輯　葛雅茜
發行人　蘇拾平
出　　　版　原點出版 Uni-Books
Ｅｍａｉｌ　Uni.books.now@gmail.com
電話：（02）2718-2001　傳真：（02）2718-6639

發　　　行　大雁文化事業股份有限公司
www.andbooks.com.tw
台北市105松山區復興北路333號11樓之4
24小時傳真服務 （02）2718-1258
讀者服務信箱 Email:andbooks@andbooks.com.tw
劃撥帳號：19983379
戶名：大雁文化事業股份有限公司

香港發行　香港發行 大雁（香港）出版基地・里人文化
地址：香港荃灣橫龍街78號正好工業大廈25樓A室
電話：852-24192288　傳真：852-24191887
Email：anyone@biznetvigator.com

初版 1 刷　2012年10月　初版 7 刷　2018 年 3 月
定　　　價　420元
Ｉ Ｓ Ｂ Ｎ　978-986-6408-61-8

版權所有・翻印必究（Printed in Taiwan）
ALL RIGHTS RESERVED
大雁出版基地官網 www.andbooks.com.tw
（歡迎訂閱電子報並填寫回函卡）

國家圖書館出版品預行編目 (CIP) 資料

日雜手感，家 / 原點出版著.
-- 初版 . -- 臺北市：原點出版：大雁文化
發行 , 2012.10
256 面；17×23 公分
ISBN 978-986-6408-61-8（平裝）
1. 室內設計 2. 空間設計 3. 家庭佈置
967　　　　　　　　　　101014893

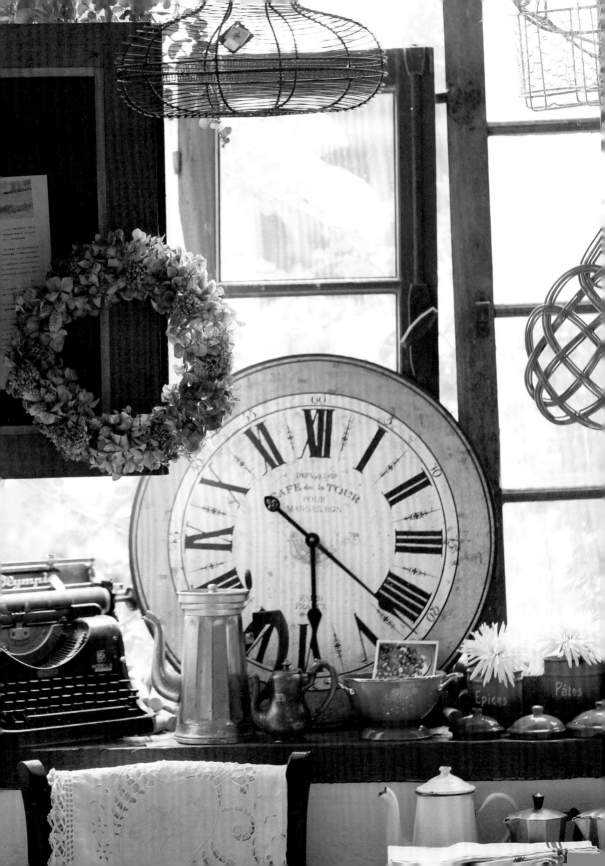